모두의
미술

뉴욕에서 만나는
퍼블릭 아트

모두의
미술

권이선 지음

아트북스

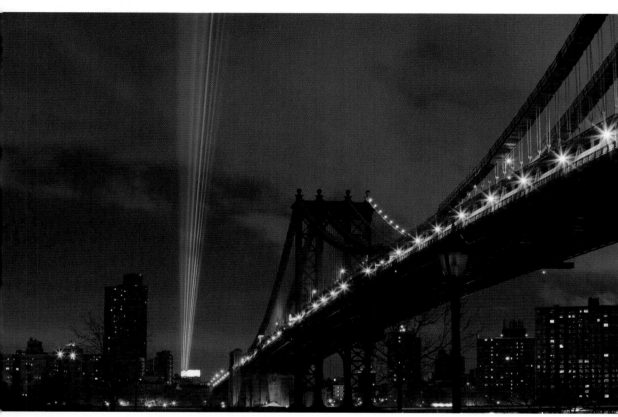

이베테 마테른(Yvette Mattern), 「글로벌 레인보우(Global Rainbow)」(2012)

길 위에서 만나는
뉴욕의
퍼블릭 아트

'공간을 어떤 형식으로 어떻게 채울 것인가'라는 논의는 현대미술 영역에서 갈수록 확대되고 있다. 물론 회화와 같은 미술 형식의 가치나 그에 대한 관심이 줄어든 것은 아니지만, 이전과 달리 다른 분야의 지식과 기술이 다양한 각도에서 적용되고, 더 다양한 공간에서 관람객을 만나게 된 것은 분명하다. 작품을 전시하는 환경도 일상생활 속으로 들어오게 되면서 현대미술의 접근성은 더욱 높아졌다. 얼마 전에는 권위 있는 현대미술상인 터너 프라이즈Turner Prize의 수상자로 건축가와 디자이너 등 열다섯 명으로 구성된 그룹이 선정되는 유례 없는 사건이 있었다. 지역 공동체를 재생시킨 그들의 공공 프로젝트를 높이 평가한 것은, 현대미술과 삶의 영역 구분이 점차 흐릿해지고 있다는 점에서 시사하는 바가 크다.

이러한 현상에 주목하면서 이 책에서는 우리가 전시를 보기 위해 마음먹고 발걸음을 옮겨야 하는 장소, 즉 갤러리나 미술관 같은 화이트 큐브white cube라 불리는 환경 이외의 공간에서 볼 수 있는 작품들을 다룬다. 작품이 놓인 장소로는 공원과 보도, 건축물의 내·외부에서부터 호텔과 패션 스토어에 이르기까지 일상에서 쉽게 접하는 공간들이 모두 포함된다. 그리고 여기에 놓이는 장소특정적 미술, 커미션 아트, 또는 환경조각 등 여러 형태로 불리는 작품들을 '퍼블릭 아트public art'라고 통칭해 소개하고 있다.

퍼블릭 아트를 이전 개념으로 이해한다면 사회의 신념이나 가치 그리고 이상을 대변해주는 역

할이 컸다. 하지만 변화하는 다양한 문화 속에서 창작의 개별성이 더욱 존중받게 되면서 예술에 대한 현대인의 열린 태도는 공공의 공간에서 선보이는 작품들에게까지 영향을 주고 있다. 시대를 타지 않는 영구 설치물과 더불어 일정 기간 공개되는 현대미술 작품들도 공공장소에 자리하기 시작한 것이다.

예술을 선도하는 도시 뉴욕은 공공장소에 현대미술을 끌어들이는 활동과 정책에 있어서도 앞서 있다. 공원이나 광장 같은 도시환경이 시민과 전문가 들의 협력으로 조성되듯, 뉴욕 퍼블릭 아트의 발전은 아티스트를 둘러싼 여러 예술기관과 도시 정책이 있어 가능했다. 더욱이 뉴욕은 퍼블릭 아트의 실현을 위한 정책적 바탕이 매우 잘 마련되어 있다. 예를 들어 건물을 지을 때 사유지의 일부를 공공공간으로 등록할 경우 추가 면적을 허용하는 건축법이 일찍이 존재했고, 이러한 특혜는 건물 주변으로 플라자라 불리는 공용공간이 다수 생겨나게 한 원동력이 되었다. 이는 또한 도심 내 여러 공간에 현대미술을 기획하는 기관과 프로그램이 탄생하는 배경이 되었다.

뉴욕에 오래 거주하면서 오가다 마주하는 수많은 퍼블릭 아트도 대단히 놀랍지만, 책을 준비하며 새롭게 알게 된 다양한 지원 시스템은 더욱 흥미로웠다. 퍼블릭 아트를 기획하는 기관들이 비단 미술관과 갤러리에 그치지 않고 지역 단체,

부동산 회사와도 협력하여 전시를 개최하는 등 미술계와 전혀 무관해 보이는 단체와 기업까지 합세해 공공공간, 공공미술의 조성에 앞장선다는 점은 상당히 매력적이다. 이에 『모두의 미술』에는 뉴욕 시의 문화예술정책을 바탕으로 퍼블릭 아트 프로젝트가 어떻게 진행되고, 공공의 공간이 어떻게 문화적 기능을 하는지 등 다양한 사례를 들어 그 과정들을 소개한다. 때문에 책에서는 도시 속 그라피티처럼 아티스트의 자율적 작업보다는 기관이나 프로그램의 주최로 이루어진 공공장소에서의 현대미술을 주로 다루고 있다.

흔히 퍼블릭 아트라고 하면 공원에 놓인 조각물을 떠올린다. 그러나 그 범주와 개념이 넓어졌고 작품이 놓이는 공간은 더욱 다양하고 흥미로워지고 있다. 록펠러센터의 프로메테우스상이나 미드타운의 길가에 놓인 로버트 인디애나Robert Indiana의 「러브」 등 오랫동안 자리를 지켜온 상징적인 작품들 대신 신선하고 다양한 시도들을 소개하고자 했다. 각 장에서는 플라자가 잘 형성된 맨해튼의 빌딩들, 자체적인 아트 프로그램이 있는 공원들 등 뉴욕의 대표적인 퍼블릭 아트 공간을 다루었다. 또한 이제 호텔, 레스토랑, 쇼핑몰 같은 상업 시설에서도 특정 장소나 기업이 추구하는 가치를 사용자와 함께 나누는 매개체로서 미술작품을 선보이고 있다. 이에 책의 후반부에서는 아티스트들에게 쇼룸을 설치 공간으로 내어

준 패션 브랜드, 그리고 기획 전시처럼 공간을 꾸민 호텔들을 소개한다.

단순히 유명한 작가들의 작품들을 나열하기보다는 뉴욕이라는 도시의 역사와 맞물려 있는 퍼블릭 아트를 직접 다니면서 경험하고 느낀 바를 책으로 쓰고 싶다고 했을 때, 흥미롭게 여기고 출간까지 이끌어준 아트북스에게 감사의 뜻을 전한다. 좋은 전시와 작품이 있는 곳이라면 함께 보고 감상의 시간을 나누어준 Sang Oh와 Danny Oh에게도 큰 고마움을 표하면서, 발걸음을 따라 기록한 뉴욕 현대미술 감상의 즐거움이 독자들에게도 전달되기 바란다.

2017년 3월
뉴욕 오피스에서
권이선

C O N T E N T S

1 퍼블릭 아트
뉴 욕 에 서 바 라 보 기

뉴욕, 그리고 퍼블릭 아트

뉴욕 유니언스퀘어 한가운데에 있는 미국 초대 대통령 조지 워싱턴의 조각상.
헨리 커크 브라운(Henry Kirke Brown)의 청동 조각상으로 1865년에 세워졌으며, 뉴욕 시 파크 컬렉션 가운데 가장 오래된 작품이다.

+ 기념비적 조각상에서 컨템퍼러리 아트 설치작품까지

지금으로부터 150여 년 전, 미국 초대 대통령 조지 워싱턴의 조각상이 뉴욕 맨해튼의 유니언스퀘어Union Square에 세워질 때, 그곳에 모여든 수천 명의 사람들은 미국 역사상 최초로 공원에 조각물이 설치되는 순간을 지켜보았다.

시대가 변화함에 따라 미술 역시 형식과 전시 환경에서 변화를 맞이했다. 그러한 상황 속에서 이 조각상은 공원이 단순히 모두에게 열린 장소라는 개념을 뛰어넘어 야외 전시가 가능한 공간이라는 새로운 개념을 심어주는 전환점이 되었다.

과거 공공조각은 특정 인물이나 사건을 기념하기 위한 기능이 우선시 되었다. 그러나 점차 예술 자체로서의 의미가 강조되면서 그 형태와 성격도 다양하게 변화했다. 시간과 환경에 구애받지 않는 보편적 양식이 선호되던 과거와 달리 이제는 작가의 개성과 특징이 더욱 드러나고 존중되고 있는 것이다. 물론 공공의 관심과 가치를 반영해야 하는 것은 기본으로 하되, 어느 아티스트의 작품이 그곳에 놓이는가가 중요하게 다가오기 시작했다. 이는 작가가 본래 다져온 주제나 소재가 특정 장소와 어떻게 조화를 이루는지가 상당히 주요한 요소로 작용하고 있으며, 이는 퍼블릭 아트의 '기획성'이 강조되고 있음을 의미한다.

공공공간에 놓이는 예술작품에 대한 관점이 변화하면서 이를 뒷받침해주는 주최 측 역시 체계화되었다. 뉴욕 시에서는 1967년부터 퍼블릭 아트를 전담하는 '파크, 레크레이션 그리고 문화'라는 부서가 출범해 갤러리나 미술관과 같은 통념적 전시 공간에 도전하는 활동을 시작했다. 맨해튼 브라이언트파크Bryant Park에 토니 스미스Tony Smith의 미니멀한 조각 작품을 설치하는 것을 시작으로, 그해 가을에는 도시 곳곳에 퍼블릭 아트 그룹전이 기획·전시되었다. 클래스 올덴버그Claes Oldenburg, 바넷 뉴먼Barnett Newman, 루이즈 니벨슨Louise Nevelson 등 스물네 명의 작가들이 자신의 작품을 공원, 기업 빌딩과 플라자 등에서 선보였다. 퍼블릭 아트의 선구자 도리스 프리드먼이 기획하고, 미술비평가 어빙 샌들러가 카탈로그에 기고한 〈환경 속 조각Sculpture in Environment〉전은 도시경관을 아웃도어 갤러리로 활용한 초기 사례다. 이후 정부기관과 기업 들이 영구적으로 설치되는 조각과 기획전시 개념의 퍼블릭 아트 프로그램들을 앞장서 실행했다.

도시 곳곳에 놓인 작품들에 대한 시민들의 관심과 참여가 높아지면서 각 기관들은 아트 프로그램 운영에 박차를 가하기 시작했다. 실외에 놓이는 예술작품들은 그렇게 자연과 도시, 그리고 공공공간이라는 상호 관계 속에서 확대되어 갔다.

퍼블릭 아트, 환경미술Environmental Art, 장소

특정적 미술Site-specific Art이라고 혼용되어 불리는 이 작업들은 열린 공간에 설치되고 보이는 만큼 공적 기관과 특정 인물의 영향력이 중요한 요소로 작용한다. 단적인 예로 대규모 퍼블릭 아트로 유명한 크리스토와 잔클로드Christo & Jeanne-Claude의 「게이트The Gates」는 줄리아니[+] 시장 당시에는 제안서가 받아들여지지 않다가 블룸버그[++] 시장 때 실현되었다. 블룸버그 시장은 퍼블릭 아트 펀드Public Art Fund에 시티홀파크 전시 프로그램을 운영할 것을 요청할 만큼 예술 진흥에 적극적으로 나선 인물이다. 현재 퍼블릭 아트를 기획하는 가장 선도적인 기관이라고 할 수 있는 퍼블릭 아트 펀드는 뉴욕 시 산하기관이었던 퍼블릭 아트 카운슬Public Art Council(1971년 설립)을 그 모태로 하고 있다.

두 전 시장의 예술에 대한 정책과 후원의 차이는 1999년 브루클린미술관에서 열린 영국 왕립미술아카데미 주최의 순회 전시 〈센세이션〉의 일화를 통해서도 알 수 있다. 전시에서는 영국 현대미술의 대표 작가인 크리스 오필리Chris Ofili가 포르노 잡지에서 오린 남녀의 성기와 코끼리 똥으로 장식한 성모마리아 그림을 발표해 관심과 질타를 동시에 받았다. 이에 줄리아니 시당국은 오필리의 작품이 신성모독이라는 이유로 브루클린미술관을 고소했다. 줄리아니 역시 재임 기간 동안 예술을 후원하는 일을 게을리 하지 않은 시장이었으나, 차기 시장직을 맡은 블룸버그와 비교해 예술에 대한 관심 방향과 시각이 확연히 달랐던 탓에 두 시장의 정책과 후원은 차이가 있을 수밖에 없었다.

한때 퇴보하는 듯했던 맨해튼의 공원들이 다시 살아나고 도시의 미관을 돌보려는 단체들이 생기기 시작한 20세기 후반 뉴욕은, 퍼블릭 아트가 유행이 되다시피 했다. 뉴욕 시에서는 1982년에 퍼센트 포 아트Percent for Art라는 법이 제정되어, 시의 기금이 들어간 모든 건설 프로젝트에서 예산의 1퍼센트는 반드시 퍼블릭 아트에 쓰도록 했다.

퍼센트 포 아트는 필라델피아, 뉴욕, 로스앤젤레스를 비롯하여 미국의 스물다섯 개가 넘는 주에서 법으로 규정하고 있다. 주마다 조금씩 다른 형태로 운영되는데, 로스앤젤레스는 퍼블릭 아트 커미션을 지역 작가에게 우선적으로 주는 반면, 뉴욕에서는 도시의 다양성을 보여주는 데 중점을 두고 있다. 때문에 뉴욕 시 문화부The New York City Department of Cultural Affairs가 의뢰한 300여

[+] 루돌프 줄리아니(Rudolf Giuliani), 전 뉴욕 시장, 재임 기간 1994년 1월~2001년 12월
[++] 마이클 블룸버그(Michael Rubens Bloomberg), 전 뉴욕 시장, 재임 기간 2002년 1월~2013년 12월

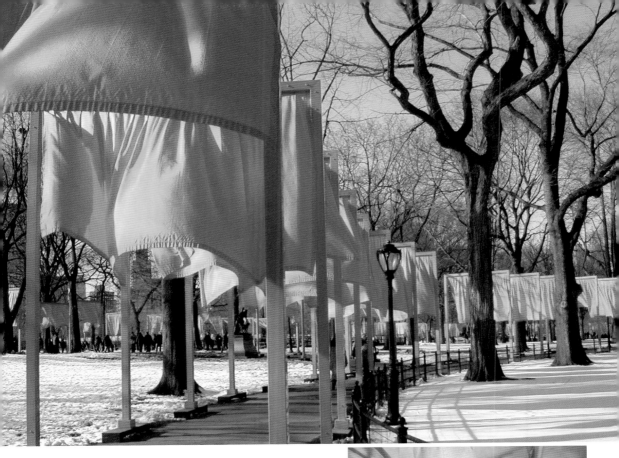

센트럴파크에 설치된 크리스토와 잔클로드의 「게이트」.
2005년 2월에 보름 동안 전시되었다.

브루클린 덤보에서 열린
크리에이티브 타임 기획의
2001년 전시
〈질량 없는 매체
(Massless Medium)〉 중
에르빈 레들(Erwin Redl)의
작품 「매트릭스(MATRIX)IV」.

2001년 매디슨스퀘어파크에 설치된 테레시타 페르난데스(Teresita Fernández)의 「대나무 극장(Bamboo Cinema)」.
퍼블릭 아트 펀드의 커미션으로 제작되었다.

개가 넘는 프로젝트 가운데에는 소수민족이나 비주류 작가들의 작품이 많은 비중을 차지한다.

다양한 아티스트의 배경만큼이나 퍼센트 포 아트의 커미션 작품들은 회화와 조각, 모자이크, 글라스, 텍스타일 등 여러 형태로 건축물을 아우르며 뉴욕의 다양성을 반영해왔다. 또한 블룸버그 시장과 부시장이었던 퍼트리샤 해리스는 미술의 가치를 인식하고, 도시 발전의 촉매제로서의 퍼블릭 아트를 장려했다. 시를 필두로 재단, 기업, 미술관과 갤러리, 개인 컬렉터 들이 이러한 비영구적인 구조물을 더욱 지지하게 된 것이다. 도리스 프리드먼Doris Freedman이 설립한 퍼블릭 아트 펀드의 전시 프로젝트 기금이 늘어난 데에도 블룸버그 시장의 영향이 컸다. 덕분에 퍼블릭 아트 펀드는 400여 개가 넘는 전시와 프로젝트 들을 진행해오면서, 끊임없이 변화하는 컨템퍼러리 아트 물결 속에 퍼블릭 아트를 재정의하는 대표적인 기관으로 자리매김할 수 있었다.

시의 후원을 받는 기관 외에도 퍼블릭 아트를 위한 사설 기관과 단체의 역할도 크다. 아티스트들이 빈민가 어린이들과 함께 벽화를 그리며 지역을 활성화했던 시티아츠CITYarts가 1968년에 시작되었고, 뉴미디어 아트 등 실험적 작업을 공공공간에서 할 수 있도록 고무하는 크리에이티브 타임Creative Time이 1973년에 설립되었다. 사회에서 아티스트의 역할은 중요하며 공공공간은 표현의 자유와 창의성을 바탕으로 만들어져야 한다는 이념으로 설립된 크리에이티브 타임은, 9.11을 추모하기 위해 푸른색 빔을 쏘아 올린 국가적 차원의 행사를 포함해, 사회적으로 의미 있는 프로젝트를 여럿 남겼다. 비교적 나중에 설립된 기구인 아트 프러덕션 펀드Art Production Fund는 퍼블릭 아트 프로듀서 역할을 주요 업무로 삼으면서 호텔·레스토랑 등 개인 소유의 공공공간에 현대미술이 설치될 수 있도록 컨설팅을 하고 있다. 리조트, 호텔, 쇼핑몰 등 상업시설도 현대미술을 보여줄 수 있는 중요한 장소로 자리 잡으면서 퍼블릭 아트가 서비스(정확하게는 접대Hospitality) 영역에 포함되게 된 것이다.

퍼블릭 아트라고 하면 공원이나 거리에 있는 조각상만을 떠올리기 쉽지만 사실 예술은 우리네 일상생활 속에 더 가까이 스며들어 있다. 그만큼 퍼블릭 아트의 영역은 전보다 더 확대되고 다양해졌다. 하지만 퍼블릭 아트가 조성되는 과정에 대한 비판적 시각은 전과 크게 다르지 않다. 공공공간에 작품이 놓일 때, 선호되는 작품 주제는 무엇인지, 인기 있는 특정 작가에게 편향되지는 않는지, 퍼블릭 아트를 선정함에 있어 대중의 목소리에 얼마나 귀 기울이는지 등 한 점의 퍼블릭 아트를 두고 따져보고 짚어봐야 할 부분들은 여전히 많다.

퍼센트 포 아트 프로그램의 한 부분으로 이루어진
로렌초 페이스(Lorenzo Pace)의 조각 「인간 정신의 승리(Triumph of the Human Spirit)」.
폴리스퀘어(Foley Square)에 영구적으로 설치되었다.

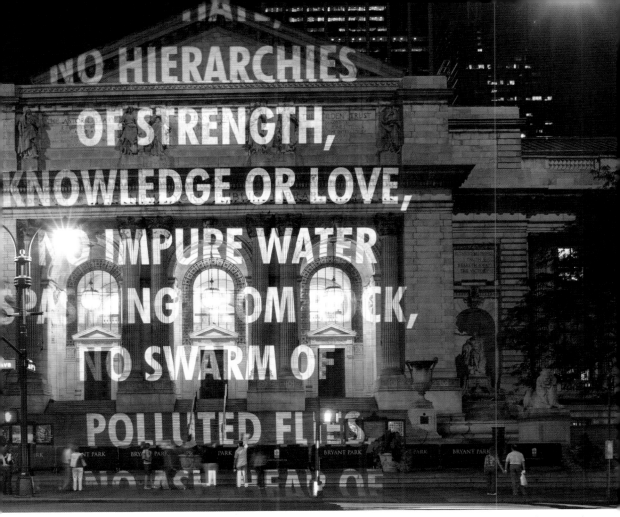

크리에이티브 타임에서 기획한 제니 홀저(Jenny Holzer)의 「요새 도시(Fort the City)」.
뉴욕 공립도서관 건물에 프로젝션을 사용했다.

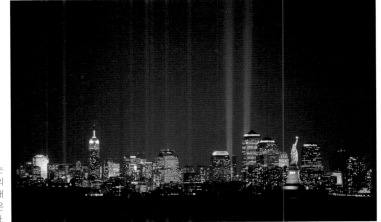

9.11를 추모하는 「빛의 헌사(Tribute in Light)」는
2002년에 크리에이티브 타임의
기획으로 시작되었다. 약 100킬로미터 반경 내
어디에서든 또렷하게 보이는 두 가닥의 푸른 빔은
무너진 월드트레이드센터를 떠올리게 했다.

+ 제 작 배 경 의 다 양 성

다수가 감상하는 퍼블릭 아트지만 창작자가 다수가 되기는 힘들다. 많은 사람들이 공유하는 자리에 실제로 작품이 놓이기까지는 '자격요건'을 검증하는 여러 과정을 거쳐야 하기 때문이다. 하지만 뉴욕은 이 좁은 관문마저 다양성을 자랑한다. 가능한 한 여러 인종과 배경을 지닌 아티스트들에게 퍼블릭 아트 프로젝트에 참여할 수 있도록 하는 것을 목표로 내세우고 있기 때문이다. 뉴욕시의 퍼센트 포 아트만 봐도 그러하다. 퍼블릭 아트 프로그램을 운영하는 뉴욕의 기관들은 참여작가의 경력과 조건만을 검토하는 게 아니라 다양한 영역에서 활동하는 아티스트들과 함께하는 것이 큰 특징이다.

+ 뮤 지 션 데 이 비 드 번

맨해튼은 세계에서 가장 번잡한 도시 중 하나지만 자전거 도로의 성공 사례로 주목받을 만큼 자전거 이용자가 많기로 유명한 곳이기도 하다. 2009년, 뉴욕 시의회는 상업용 빌딩에 입주자들이 자전거를 싣고 올라갈 수 있는 화물 엘리베이터 설치에 대한 법을 통과시켰다. 이는 교통수단으로 자전거 이용을 장려하기 위해 실내 자전거

보관을 가능하게 한 것이다. 이와 더불어 생긴 법안이 자전거 거치대 설치에 관한 것이다. 공공물 중 어느 한 부분 예술이 관계되지 않은 것이 없는 뉴욕에서 자전거 거치대 또한 퍼블릭 아트 프로그램의 대상이 되었다.

뉴욕 시 교통국DOT은 페이스월덴스타인갤러리와 협력해 토킹 헤즈Talking Heads의 메인 보컬인 데이비드 번David Byrne의 디자인으로 아홉 개의 자전거 거치대를 제작하였다. 맨해튼 곳곳에 설치된 거치대는 각각의 동네 특성을 대변하는 형태로 디자인 되었다. 예를 들어 월스트리트에는 달러 사인이, 5번가 버그도프백화점 앞에는 하이힐 형태의 거치대가 놓였다. 열렬한 바이크 라이더로도 유명한 데이비드 번은 실제로 운전면허증을 가진 적이 없고 순회공연 때도 접이식 자전거를 들고 다니곤 한다. 그는 전 세계 여러 도시들을 직접 자전거로 여행하며 그때의 경험을 모아 책으로 펴내기도 했다(국내에도 『예술가가 여행하는 법』이라는 제목으로 출간되었다). 단순한 취미를 넘어 자전거 타기가 도시의 구조와 삶을 고찰해보는 하나의 수단이 된 셈이다.

이전에도 교통국과 한 번 작업을 했던 번은 브루클린의 대표적 공연예술센터인 BAMBrooklyn Academy of Music을 위해 두 세트의 자전거 거치대를 디자인한 바 있다. '번의 자전거 거치대 알파벳 Byrne Bike Rack Alphabet'이라는 문구의 철자를 선

택적으로 뒤섞어 '핑크 크라운PiNk cRoWN'과 '마이크로 립MicRo LiP'이라는 형태로 만든 것이다. 환경보호와 자전거 통근 활성화를 위해 시작된 뉴욕 시의 자전거 전용도로 사업은 사이클링을 레저보다는 교통수단으로 고려하게끔 하였으며, 예술적 다양성을 나타내는 대상으로서 자전거 거치대도 가능하게 했다.

환경보호 운동가, 영화 제작자이기도 한 이 밴드 보컬리스트는 단지 유명세 때문에 자전거 거치대를 디자인한 것은 아니다. 로드아일랜드 디자인스쿨을 졸업하고 미술 작업과 전시 활동을 꾸준히 해온 번은 퍼블릭 아트 분야에서도 여러 경력을 남겼다. 지구를 풍선처럼 부풀린 「타이트 스폿Tight Spot」은 갤러리가 즐비한 첼시의 하이라인 아래, 야외공간에 설치되었던 그의 대표적인 퍼블릭 아트 작품이다. 하이라인 밑 철기둥 사이로 터질 듯이 부풀려진 푸른색 지구본은 만화 같은 상상력으로 지나가는 사람들에게 즐거운 경험을 선사했다. 설치물에서는 음악가가 만든 작품답게 직접 제작한 사운드가 지구 형태 전체에서 퍼져 나왔다.

＋ 과학자 애설스턴 스필하우스

환경에 대한 의식을 표현하는 것을 뛰어넘어 자연을 과학적으로 접근하고 예술적으로 담아낸 작품이 맨해튼 중심가에 놓여 있다. 록펠러플라자 뒤편 맥그로힐 빌딩의 선큰플라자에 높이 솟은 대형 철조물이 바로 그것이다. 「선 트라이앵글Sun Triangle」이라는 제목의 삼각형 모양의 이 작품은 화살표처럼 보이기도 한다. 이들 각 면에서 뻗어나가는 가상의 선은 분점과 지점에 태양의 위치를 가리킨다. 가장 긴 변은 춘분과 추분, 가장 각도가 가파른 변은 하지, 가장 짧은 변은 동지 때 태양의 위치를 일러준다.

작품에 대한 안내문을 읽어보지 않더라도 조각품은 그 자체로 모더니티의 아름다움이 느껴진다. 이 작품을 고안한 사람은 미국의 대표적인 지구물리학자·기상학자·해양학자인 애설스턴 스필하우스Athelstan Spilhaus다. 그는 미네소타대학의 공과대 학장으로 재직한 바 있고, 과학을 주제로 한 연재만화 『우리의 새 시대Our New Age』의 저자로도 잘 알려진 과학자다. 구 소련이 최초의 인공위성 스푸트니크를 발사한 직후에 시작된 스필하우스의 만화 시리즈는 미국의 과학교육에 대한 우려가 커져갔던 냉전 시대에 아이들은 물론 어른들의 창의력을 키워주는 데 한몫을 했다. 1962년 존 F. 케네디 대통령이 자신이 유일하게 배운 과학은 그의 만화에서였다고 말했을 정도니 그 영향력을 가히 짐작할 만하다.

학생들에게는 교재명으로 익숙한 교육기업 맥

브루클린 BAM에 설치된 데이비드 번의 자전거 거치대. KAWS의 벽화와 함께 제작되었다.

거치대는 각 지역의 특성을 대변하는 디자인으로 제작되었다.

PETER JAY SHARP BUILDING

뉴욕 시 교통국의 의뢰로 디자인한 데이비드 번의 자전거 거치대.

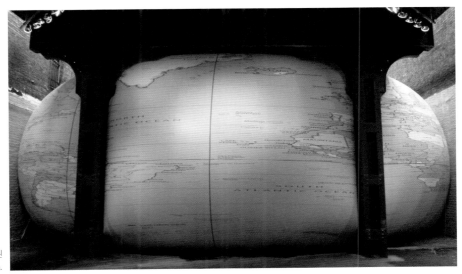

2011년 하이라인 아래에 설치된
데이비드 번의 「타이트 스팟」.

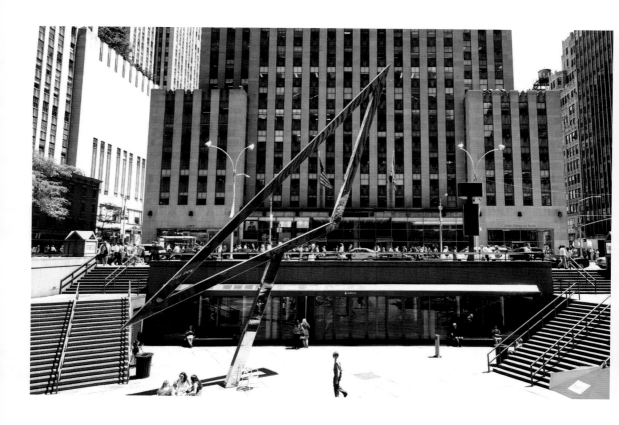

맥그로힐 빌딩 플라자에 있는
애설스턴 스필하우스의 「선 트라이앵글」과 세계지도.

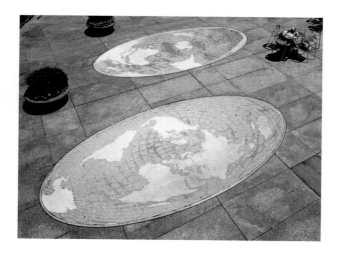

그로힐의 본부가 있던 맥그로힐 빌딩에는 「선 트라이앵글」 외에도 태양계를 모델로 한 조각이 있으며, 선큰 가든 바닥에는 모자이크로 된 세계지도가 있다. 해저 온도를 측정하는 기기를 발명한 해양학자이면서 사하라 사막, 남극 지역 등 넓은 범위의 환경 연구에 관심을 기울인 스필하우스에게 미국 대통령들은 여러 일을 위임했다. 아이젠하워는 그를 유네스코 집행이사회의 미국 대표로 임명하였고, 케네디는 시애틀 세계박람회 미국관을 감독하게 했으며, 존슨은 국가 과학자문 자리를 맡겼다. 과학의 대중적 확산에 공헌한 것은 물론 대통령들이 아꼈던 학자 애설스턴 스필하우스는 15.24미터 높이의 거대한 구조물을 디자인해 바쁜 도시 생활 속에서 사람들이 과학적 흥미를 가지게 하는 데까지 일조하고 있다.

+ 건 축 가 산 티 아 고 칼 라 트 라 바

2001년 9.11 테러 이후 월드트레이드센터 재건 지역에, 지하철역 완공을 지루하게 기다린 뉴요커들을 달래줄 조각 작품들이 등장했다. 지하철과 패스PATH철도의 환승역인 '오큘러스Oculus'를 설계한 스페인계 미국인 건축가 산티아고 칼라트라바Santiago Calatrava의 조각들을 미드타운 도로변에 설치한 것이다. 지연된 공사 기간과 40억

달러라는 막대한 건설비로 부정적 여론이 강했던 월드트레이드센터 교통 허브인 오큘러스는 지난 2016년 3월에 오픈하면서 장엄한 외관과 고요하고 성스러운 순백색의 실내로 건축계의 관심을 일제히 집중시켰다. 이런 스타 건축가 칼라트라바의 새로운 철조 작품이 오큘러스가 완성되기 바로 전해에 파크애비뉴에서 발표되었다.

칼라트라바는 모더니즘적 고층 건물이 줄지어 있는 뉴욕 미드타운에서 건축물이 아닌 땅에서 자라나는 자연의 형태를 띠는 조각으로 도시에 생기를 불어넣었다. 뾰족한 날개와 같은 형상을 한 그의 작품들은 52번가에서 55번가 사이에 은색과 검은색이 두 점씩, 그리고 빨간색이 세 점 놓였다. 칼라트라바는 파크애비뉴에 있는 시그램 빌딩과 레버하우스의 수직적 철 구조물, 움직이는 자동차들의 속도, 옐로캡의 색상 등 주변을 신중하게 고려해 형태와 색감을 정하면서 특유의 아치 형태는 버리지 않았다. 실제 크기의 철제 조각으로 제작하기 전 작품의 구조적 성격을 실험해보기 위해 참피나무로 모델 작업을 하기도 한 그는 평소 나무뿐만 아니라, 대리석 조각, 테라코타로 만든 항아리, 수채화 등 다양한 소재와 매체를 다뤄온 것으로 알려져 있다.

건축과 엔지니어링, 조각의 경계를 넘나드는 칼라트라바는 종종 건축은 그 자체로 예술이고, 건축의 언어는 조각을 향해 기울어 있다고 말한

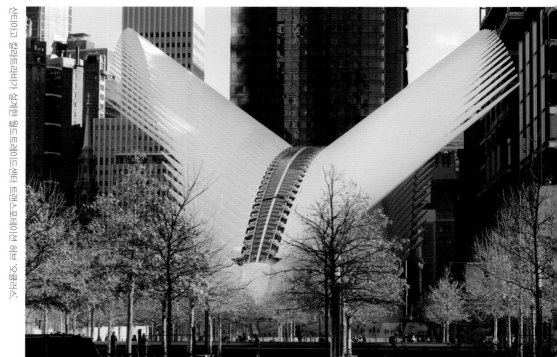

산티아고 칼라트라바가 설계한 월드트레이드센터 트랜스포테이션 허브, 뉴욕, 2016년.

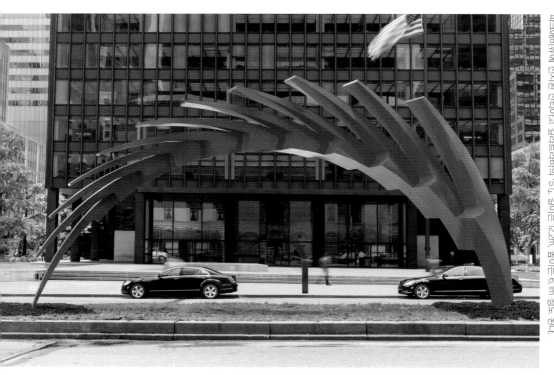

파크애비뉴에 전시된 산티아고 칼라트라바의 「S」. 길이는 12.2m, 높이는 6.1m 정도 된다.

다. 서로 밀접하게 연관된 그의 조각과 건축물을 한 도시에서 관람할 수 있었던 것은 여러 지역단체와 시가 함께 움직였기 때문에 가능했다. 도로에 줄지어 선 일곱 점의 설치물들은 말버러갤러리의 후원, 파크애비뉴의 조각기금 위원회The Fund for Park Avenue Sculpture Committee와 뉴욕 시 공원 부서의 합작으로 이루어졌다. 파크애비뉴의 식물과 조명 등을 후원하는 지역민들이 운영하는 파크애비뉴 조각기금 위원회는 그간 수많은 블루칩 아티스트들을 소개하는 데 앞장서 왔다. 그들이 소개한 아티스트들로는 페르난도 보테로 Fernando Botero와 키스 해링Keith Haring, 로버트 인디애나, 베르나르 베네Bernar Venet, 그리고 니키 드 생팔Niki de Saint Phalle, 앨리스 에이콕Alice Aycock 등이 있다.

파크애비뉴에서의 전시는 대체로 전시기획에 따라 정기적으로 바뀌는 탓에 칼라트라바의 작품도 2015년 여름부터 가을까지만 선보였다. 하지만 그의 또 다른 퍼블릭 아트는 맨해튼 어퍼웨스트에 영구적으로 설치되었다. 정확하게 말하면 1천년 동안 그대로 둬야 하는 조건이 달린 작품이다. 그 이유는 타임캡슐로 제작되었기 때문인데, 『뉴욕타임스』에서 의뢰하고 칼라트라바가 디자인한 이 타임캡슐은 2001년 미국 자연사박물관 앞에 설치되었고, 3000년까지 봉인돼 있어야 한다는 팻말이 붙어 있다. 작품 제목은 「뉴욕타임스 캡슐New York Times Capsule」로 내용물은 오늘날의 일상을 말해주는 종이, 월마트 바코드, 『뉴욕타임스』 자료, 전화기, 어린이 치아, 브라질에서 온 축구 셔츠, 짐바브웨이산 콘돔 등이다. 이중삼중으로 꽁꽁 싸맨 내용물들 위에 스테인리스 스틸로 용접하여 마감 처리한 그의 조각은 추상적이면서 미래적인 형태를 하고 있다. 타임캡슐을 유난히 좋아하는 미국인들에게 칼라트라바의 작품은 그 흥미로운 내용에 힘입어 잘 보존하고픈 퍼블릭 아트로 자리 잡았다.

뉴욕이라는
콘텐츠

+ 뉴욕의 시티스케이프 워터탱크
레이철 화이트리드 | 톰 프루인 | 이반 나바로

이탈리아 피사에는 피사의 사탑이, 프랑스 파리에는 에펠탑이, 그리고 뉴욕에는 워터탱크가 있다는 말이 있다. 우스갯소리처럼 들리겠지만 사실이다.

흔히 맨해튼의 스카이라인이라고 하면 특징적이고 유명한 여러 고층 건물들의 윤곽선을 떠올린다. 하지만 뉴욕 스카이라인의 원조 아이콘은 따로 있다. 이는 어디에서 올려다보든 오두막 같은 형태로 빌딩 꼭대기마다 붙어 있는 '워터탱크 Water Tank'다. 뉴욕 시에서만 1만5,000여 개의 워터탱크가 산재해 있다는 점을 고려할 때, 나무로 된 이 원형 타워가 뉴욕의 시티스케이프를 만들어준 것은 어쩌면 당연한 일일 것이다.

워터탱크는 고층 건물이 들어서며 뉴욕이라는 도시의 얼굴이 바뀌던 시기에 등장했다. 6층 이상 높이의 건물들이 저수지에서부터 물을 끌어올리기 위해서 워터탱크가 필요해진 것이다. 물을 펌프하여 올려주고 중력에 의해 수압을 유지하는 워터탱크는 건물 꼭대기 층에 있는 사람들이 세면대, 변기, 소화전 등을 사용하게끔 해준다. 이러한 워터탱크는 보통 1만 갤런(약 3만7,854리터)까지 담아낼 수 있으며 35년간 사용이 가능하다. 워터탱크는 배럴barrel 제조자들에 의해 1880년대에 처음 만들어지기 시작하여 지금도 여전히 철 주조물을 나무로 덮는 방식으로 제조된다. 100

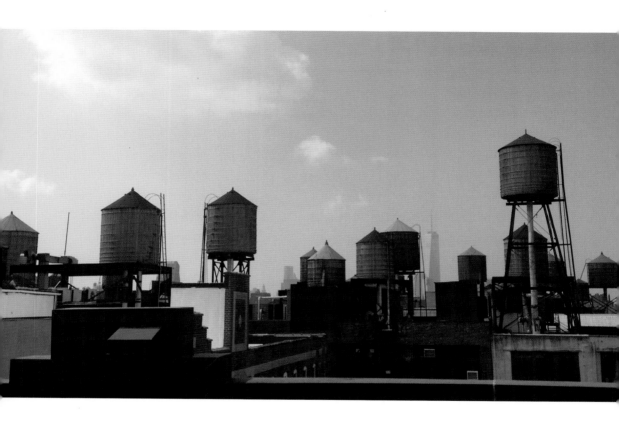

워터탱크가 즐비한 뉴욕의 풍경.

년 넘게 가업을 잇고 있는 단 두 개의 회사, 로젠바흐 탱크Rosenwach Tank Co.와 이섹스 브라더스Isseks Brothers가 실질적으로 뉴욕의 거의 모든 워터탱크를 생산하고 있다.

도시가 팽창하면서 불가피하게 탄생한 워터탱크는 20세기에 이르러서 뉴욕의 상징이 되었다. 그리고 지금까지 수많은 예술가들에게 영감의 원천이 되어주고 있다. 무용가이자 안무가인 트리샤 브라운Trisha Brown은 1971년 워터탱크를 배경으로 〈루프 피스Roof Piece〉를 제작했고, 1998년에는 영국 아티스트 레이철 화이트리드Rachel Whiteread가 레진으로 워터탱크를 만들어 소호의 한 건물 옥상에 설치하였다. 그밖에도 2014년에는 〈워터탱크 프로젝트Water Tank Project〉라는 전시가 열려 물에 대한 인식을 재고하게 하는 캠페인을 벌였다. 이러한 움직임은 지역 아티스트부터 제프 쿤스, 에드 루샤, 마야 린 그리고 존 발데사리 등과 같은 유명 작가들의 참여로 이어졌다.

퍼블릭 아트로 명성을 쌓아온 레이철 화이트리드는 뉴욕에서의 첫 설치작품의 주제로 워터탱크를 선택했다. 화이트리드는 브루클린에서 이스트 강을 넘어 맨해튼을 바라볼 때 건물 위로 높이 솟은 워터탱크가 자아내는 독특한 도시 풍경에 감탄했고, 그것이야말로 뉴욕을 가장 잘 드러내고 특징짓는 요소라고 판단해 작품의 소재로 선택한 것이다.

화이트리드는 익숙한 사물이나 주변 공간을 레진이나 석고로 주형을 뜨는 작업으로 유명하다. 집의 안쪽 면이나 의자와 침대의 밑부분 같은 '네거티브 공간negative space'을 소재 삼아 사람들이 무심코 지나치는 부분을 새롭게 인식하도록 만든다. 그는 버려진 빅토리안식 주택을 콘크리트로 떠내어 사방이 막힌 형태의 조각을 선보인 「하우스House」(1993)라는 작품으로 주목받기 시작했다. 이 설치물은 지역 주민들의 반발과 언론의 비난으로 결국 철거되었지만, 이 작업으로 화이트리드는 영국 최고 권위의 현대미술상인 터너 프라이즈를 수상했다. 오스트리아 빈에 설치된 화이트리드의 「유덴플라츠 홀로코스트 메모리얼Judenplatz Holocaust Memorial」도 역사적 비극을 상징적으로 나타낸 설치 작업으로 평가받고 있다.

사회적 의미가 중첩된 그의 이전 작품들과 달리 「워터타워」는 내용보다는 맨해튼 스카이라인에 시각적 장식을 더하는 데 집중한다. 반투명한 폴리우레탄 레진으로 만든 「워터타워」는 낮 동안 채광에 따라 빛나다가도, 밤이 되면 거의 보이질 않는다. 주변의 실제 워터탱크와 나란히 놓임으로써 비영속적인 느낌이 부각되며 기존 워터탱크의 이미지를 환기시켜준다. 당시 소호의 한 건물에 일정 기간 설치되었던 이 작품은, 나중에 뉴욕 현대미술관(이하 MoMA)의 영구 소장품이 되어 MoMA 건물 위에 놓였다. 건축, 공간, 부재와

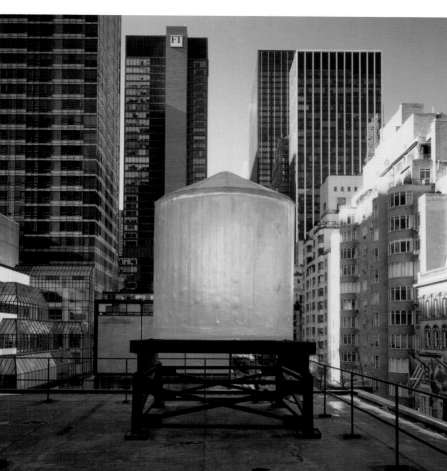

웨스트 브로드웨이와 그랜드스트리트 모퉁이에 세워졌던 레이첼 화이트리드의 '워터타워'(1998). MoMA의 소장품이 되면서 지금은 미술관 옥상에 설치되어 있다.

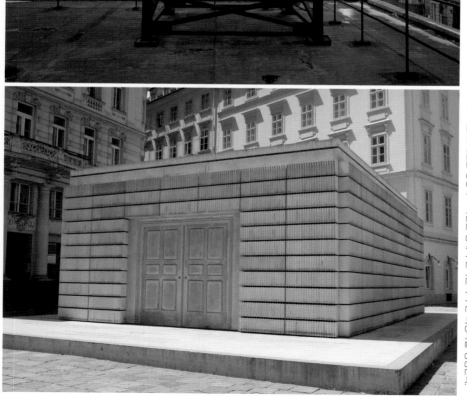
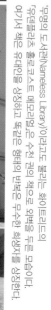

'무명의 도서관(Nameless Library)'이라고도 불리는 화이트리드의 '홀로코스트 메모리얼'은 수천 권의 책으로 외벽을 두른 모습이다. 여기서 책은 유대인을 상징하고 똑같은 형태로 반복은 무수한 희생자를 상징한다.

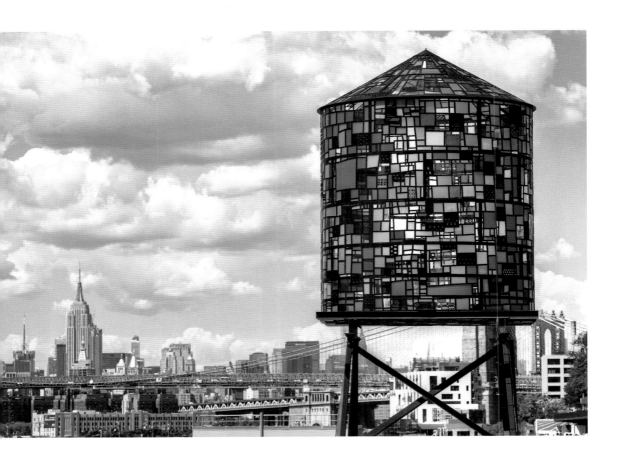

브루클린브리지를 배경으로 서 있는 톰 프루인의 「워터타워 3」.
브루클린브리지파크 사무실이 있는 퍼먼 가 334번지 빌딩 옥상에 세워져 있다.

기억을 탐구하는 화이트리드는 우리에게 익숙한 세상을 새로운 시각으로 탐구하게 해준다.

레이첼 화이트리드의 「워터타워」 외에도, 뉴욕에서 활동하는 많은 아티스트들이 워터탱크를 소재로 다양한 작품을 선보였다. 그중 톰 프루인Tom Fruin은 본래 도드라지지 않는 색으로 빌딩 위에 자리한 워터탱크를 형형색색의 폴리메타크릴산메틸과 철을 사용해 화려한 색감의 워터타워를 설치해 눈길을 끌었다. 1990년대 말, 로어이스트사이드에 거주할 당시 프루인은 거리에 버려진 비닐 약봉지들이 동네마다 특색 있는 모양과 색을 띠고 있는 것을 발견하고 그것들을 모아 퀼트처럼 엮어 여러 도시의 상징적인 빌딩에 스테인드글라스 효과를 덧입히는 '아이콘 시리즈Icon Series'를 발표한 바 있다. 차츰 발전하며 변화를 겪은 프루인은 2012년, 뉴욕 브루클린에 「워터타워」를 제작하기에 이르렀는데, 브루클린브리지 파크사Brooklyn Bridge Park Corporation 빌딩 꼭대기에 놓인 그의 「워터타워Watertower-R.V. 잉거솔Ingersoll 3」은 1,000여 개의 폴리메타크릴산메틸 조각이 스테인드글라스와 같은 효과를 낸다. 평소 폐자재를 사용해 작품 활동을 하는 그는 「워터타워」 제작 당시에도 맨해튼 차이나타운에 있는 간판 가게와 브루클린 덤보 지역에서 주운 재료를 사용했다. 또한 낮 동안 햇빛을 받아 반짝이는 작품이 밤에도 빛날 수 있도록 건물 내 태양전지판을 활용해 조명을 켰다.

「워터타워」 외에 톰 프루인의 대형 퍼블릭 아트를 꼽자면 덴마크 코펜하겐에 설치된 「콜로니하베후스Kolonihavehus」(2010)를 들 수 있다. 이 설치물은 프루인의 건축적 퍼블릭 아트의 시초가 된 작업으로 분류되며, 2015년에는 뉴욕에도 설치되었다.

간판 가게에서 플라스틱 조각을 주워 작업하

Whose Design: MoMA

레이첼 화이트리드의 워터타워가 영구적으로 자리를 잡은 MoMA는 일본 건축가 다니구치 요시오(谷口吉生)의 설계로 2004년에 새롭게 오픈했다. 게이오대학을 졸업하고 하버드대학에서 건축을 공부한 다니구치는 발터 그로피우스 밑에서 일하며 많은 영향을 받았고, 이후 일본의 가장 중요한 모더니스트 건축가로 꼽히는 단게 겐조(丹下健三) 밑에서 일했다. 그의 주요 프로젝트로는 도쿄 국립박물관, 도요타시뮤지엄, 마루가메겐이치로 이노쿠마 현대미술관(MIMOCA) 등이 있다. 1997년 MoMA 재건축 설계 공모에 당선됐을 때 다른 후보자로는 렘 콜하스, 베르나르 추미, 헤르초크 드 뫼론 등이 있었다. MoMA는 다니구치 요시오의 첫 해외 프로젝트였으며, 텍사스 휴스턴에 위치한 약 3,700제곱미터 규모의 아시아소사이어티텍사스센터(Asia Society Texas Center)도 설계했다.

는 그는 실제 간판 작업을 하기도 했다. 브루클린 윌리엄스버그에 소재한 위스호텔Wythe Hotel 입구에 프루인이 작품을 설치한 것인데, 공장을 개조한 부티크 호텔이라는 콘셉트와 '재활용'이라는 프루인의 작업 스타일이 맞아떨어진 결과라고 볼 수 있다.

인간이 살아가는 데 빼놓을 수 없는 것이 바로 물이다. 그런 소중한 물을 저장한다는 개념과 단순하면서도 시대를 타지 않는 탱크라는 구조물에 흥미를 가진 작가가 또 있다. 네온과 거울을 사용해 무한한 이미지를 만들어내는 이반 나바로Ivan Navarro도 워터탱크를 소재로 매디슨스퀘어파크에 작품을 설치했다. 우디 거스리Woody Guthrie의 노래 「이 땅은 너의 땅This Land is Your Land」에서 전시 제목을 차용한 이 전시는 성인 키 높이 정도의 나무로 된 세 개의 워터탱크를 공원에 설치해 사람들이 그 아래를 자유롭게 오가며 탱크 안을 올려다볼 수 있도록 했다. 탱크 내부는 WE와 ME, BED 같은 단어, 그리고 사다리 이미지가 나바로의 트레이드 마크인 네온으로 꾸며져 있었다. 이것은 전시 제목에서 유추할 수 있듯이 민주적 사회를 추구하는 미국과 이민자 문제에 대해 이야기하고자 한 것이다.

이 땅은 너의 땅, 이 땅은 나의 땅This land is your land and this land is my land

켈리포니아에서 뉴욕까지From California to the New York Island,
레드우드 숲에서 걸프 시내까지From the Redwood Forest, to the Gulf Stream waters
이 땅은 너와 나를 위해 만들어진 것이지
This land is made for you and me

_우디 거스리, 「이 땅은 너의 땅」

우디 거스리의 이 노래는, 성조기를 뜻하는 미국의 국가 「별이 빛나는 깃발The Star Spangled Banner」 만큼이나 미국인들에게 애창되는 국민 노래다. 칠레 산티아고 출신으로 피노체트 군사독재 치하에서 어린 시절을 보낸 나바로로서는 뉴욕에서의 삶 자체가 자유를 뜻하는 것이기도 하다. 사회·정치적 메시지를 작업에 담아온 나바로에게 '집 찾기'라는 주제는 중요한 부분을 차지한다. 탱크 내부에 네온으로 된 단어 '침대'는 집을 은유하고, 사다리는 희망과 유토피아를 뜻한다. 이반 나바로의 워터탱크는 삶을 이루는 근본적인 요소를 드러내면서 동시에 자유를 표현하고 있다. 이처럼 많은 아티스트들에게 영감을 주고 있는 뉴욕의 워터탱크가 앞으로 또 어떤 주제를 담고 예술적으로 표현될지 기대가 된다.

2015년 브루클린브리지파크에서 선보인 톰 프루인의 「콜로니하베후스」.

위스호텔 입구. 15.24미터 높이의 네온사인.

이반 나바로의 〈이 땅은 너의 땅〉 설치 전경.

랜드마크를 더욱 돋보이게

+ 록 펠 러 센 터

정치, 사회, 문화, 의학, 과학, 엔터테인먼트까지 미국 사회 폭넓은 분야에서 빠지지 않고 등장하는 이름이 있다. 바로 석유로 부를 쌓고 박애주의 정신으로 막대한 영향력을 미치는 록펠러 Rockefeller 가문이다. 뉴욕의 대표적인 랜드마크 록펠러센터 Rockefeller Center는 록펠러 집안의 아들 존 록펠러 주니어 John D. Rockefeller, Jr.의 이름을 따서 지은 복합시설로 다양한 높이, 형태, 내용의 상업용 빌딩 열아홉 채로 구성되어 있다. 경제적으로 가장 어려웠던 대공황 시기에 짓기 시작한 록펠러센터는 맨해튼의 중심으로 자리 잡았고, 미국 정부가 선정하는 역사기념물로도 지정되었다. 특히 1930년대부터 해마다 록펠러센터 앞을 장식하는 크리스마스트리와 스케이트장은 뉴욕 시민은 물론, 전 세계 관광객들에게도 익히 알려져 있다. '도시 안에 도시 City within a City', 예술과 건축을 역사성 안에서 구현하고자 한 존 록펠러 주니어의 비전은 현재까지도 이어지고 있다. 그러하기에 대형 설치작품의 전시는 록펠러센터의 이미지를 더욱 부각시키는 큰 행사이자 프로그램이라고 하겠다.

록펠러센터 중앙에는 앨릭 볼드윈과 티나 페이 주연의 시트콤 「30 록 Rock」의 배경인 30록펠러 플라자가 위치해 있다. 수많은 퍼블릭 아트가 거쳐 간 곳이기도 하다. 오랫동안 GE 빌딩으로 불리던 이곳은 2015년부터 콤캐스트 빌딩 Comcast Building으로 이름이 바뀌면서 건물 외관에 콤캐스트 글자 사인과 그 자회사인 NBC 방송국 로고를 달았다. 70층 높이의 콤캐스트 빌딩 내에는 록펠러 그룹의 사무실, NBC 방송사의 헤드쿼터

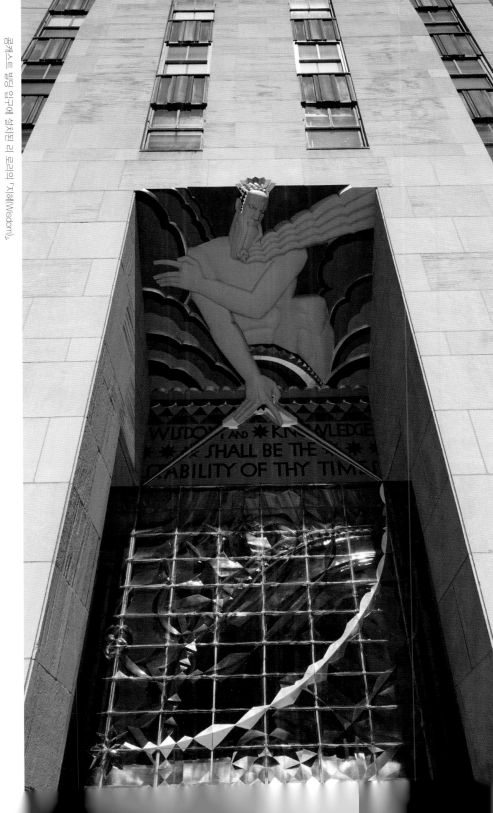

콤캐스트 빌딩 입구에 설치된 리 로리의 「지혜(Wisdom)」.

등이 입주해 있다. 독실한 기독교 신자로도 유명한 록펠러 집안에서 세운 건물이어서인지 입구에는 성경 『이사야』 33장 6절 "지혜와 지식이 늘 네 시대에 있으리라Wisdom and Knowledge shall be the stability of thy times"가 리 로리Lee Lawrie의 작품과 함께 장식되어 있다.

맨해튼의 랜드마크 록펠러센터에서 괄목할 만한 현대미술을 소개하기 시작한 것은 꽤 오래전부터다. 록펠러센터는 퍼블릭 아트 펀드와 협력해 콤캐스트 빌딩 앞과 피프스애비뉴에 동시대를 대표하는 아티스트들의 대규모 설치물을 발표해왔다. 제프 쿤스Jeff Koons의 「퍼피Puppy」와 루이즈 부르주아Louise Bourgeois의 「마망Maman」이 각각 2000년과 2001년에 설치되었고, 그 이듬해에는 백남준의 「트랜스미션Transmission」을 선보였다. 「트랜스미션」은 백남준의 작품 가운데 흔치 않은 퍼블릭 아트다. 쿤스의 「퍼피」와 부르주아의 「거미」는 록펠러센터에 공개되기 전 유럽에서 먼저 설치되었지만 백남준의 작품은 록펠러센터만을 위해 제작된 작품으로, 그의 1997년 작 「20세기의 서른두 대의 차들—모차르트의 레퀴엠을 조용하게 연주32 Cars for the 20th Century: Play Mozart's Requiem Quietly」에서 가져온 은색차 열여섯 대와 레이저쇼로 구성되었다.

아마도 대중에게 가장 잘 알려진 현대미술가이자 상업적으로도 성공한 작가를 꼽자면 제프 쿤스를 빼놓을 수 없을 것이다. 그는 록펠러센터에 대형 작품을 두 번 설치한 유일한 작가이기도 하다. 휘트니미술관이 다운타운으로 이전하기 전, 마지막 전시로 쿤스의 회고전을 개최하였고, 이때 쿤스의 「스플릿 록커Split-Rocker」가 록펠러센터에서 발표된 것이다. 14년 전 같은 자리에 설치되었던 「퍼피」와 비슷한 규모로 만들어진 「스플릿 록커」는 5만 개의 살아 있는 식물이 주재료로 사용되었다. 이 작품은 오랫동안 쿤스 작품을 다뤄온 아트 딜러 래리 가고시언Larry Gagosian이 설치를 후원하고, 록펠러센터를 공동소유하고 있는 부동산 회사 티시먼 스파이어Tishman Speyer가 퍼블릭 아트 펀드와 함께 주관하여 성사되었다. 쿤스가 아들의 흔들목마에서 그 형태를 가져온 이 작품은 반쪽은 조랑말, 나머지 반쪽은 공룡의 두상으로 되어 있으며 머리 양쪽으로 손잡이가 나와 있다.

윤곽이 다른 옆모습의 결합체인 「스플릿 록커」는 이 때문에 두 개의 머리가 만나는 면이 벌어져서 그 내부가 보인다. 「퍼피」가 단일한 덩어리로 이뤄진 닫힌 조각이라고 한다면, 「스플릿 록커」는 좀 더 구조적이고 관람자가 실제로 안을 들여다볼 수 있게 제작되었다. 설치물 내부에는 온갖 호스들로 전시 기간 동안 식물들을 관리하는 관개 시스템이 설치되었다. 쿤스는 살고 죽는 것을 은유하는 식물이라는 소재와, 온전히 통제할 수 없

는 자연의 특성에 큰 흥미를 가졌다. 작품에 쓰인 꽃의 개수와 색의 배열, 물을 주는 방법 등 모든 것이 계획하에 만들어지더라도 여전히 통제할 수 없는 부분이 존재한다는 점, 그 흥미로운 간극 때문에 사람들이 록펠러센터 앞에 놓인 쿤스의 작품에 관심을 갖는 듯하다.

록펠러센터에서의 전시가 반드시 스타 작가의 작품들로만 채워지는 것은 아니다. 퍼포먼스 아트 역사에서 중요한 위치를 차지하면서도, 극단적인 예술 형태로 발표 때마다 논란을 몰고 다니는 작가 크리스 버든Chris Burden의 조각도 이곳에 설치된 바 있다. 그는 초기 작 「슛Shoot」(1971)에서 스튜디오 어시스턴트에게 총으로 자신의 팔을 쏘게 하거나, 십자가 책형처럼 폭스바겐 자동차 위에 자신의 손을 못 박아 고정시킨 「관통Transfixed」(1974)을 발표하는 등 자학적인 퍼포먼스로 논란을 몰고 다녔다. 한때 미술계에서도 전시하기 부담스러운 작가로 분류되던 버든이지만 1980년대에 접어들어서는 위험하고 잔혹하기로 유명한 작업들을 마감하고, 이후 권위체제와 다양한 공학을 탐구하는 설치작품으로 선회했다. 온라인에서 구매한 400파운드짜리 운석을 포르셰 자동차와 평형을 이루도록 저울처럼 매단 작품 「포르셰와 운석Porche with Meteorite」(2013)이 그 예다. 또한 조립형 장난감 부품들을 작품에 즐겨 사용한 버든은 록펠러센터에 스테인리스스틸 부품으로 구성한 「아빠가 나에게 준 것What My Dad Gave Me」(2008)을 선보이기도 했다. 피프스애브뉴에 6층짜리 건물 높이로 세워진 이 작품은 뉴욕 시의 역사적인 건물에 대한 경의의 표시이자, 건축가가 되고자 했던 작가가 엔지니어였던 자신의 아버지에게 바치는 헌사이기도 하다.

발명가 앨프리드 길버트가 설립한 장난감 회사에서 1913년에 생산한 '이렉터 세트Erector set'는

Whose Design : Rockefeller Center

록펠러센터는 여러 건축가들로 구성된 건축 그룹이 설계했다. 총 세 개의 회사가 참여했는데, 이들을 리드한 건축가가 레이먼드 후드(Raymond Mathewson Hood)다. 1933년 30록펠러플라자가 완공되었고, 록펠러센터 전체 복합시설은 1939년에 완공되었다. 30록펠러플라자는 다른 고층 아르데코 빌딩과 달리 지붕이 납작하게 설계된 덕에 리노베이션 이후 뉴욕에서 가장 인기 있는 전망대 역할을 하고 있다. 매사추세츠 공과대학(MIT)과 파리의 에콜 데 보자르에서 공부한 레이먼드 후드는 「시카고 트리뷴」의 본사 건물인 트리뷴타워를 공동 설계하면서 명성을 얻었다. 1925년에 완공된 네오고딕 양식의 트리뷴타워는 시카고 시 공식 랜드마크로 지정되었다. 그의 또 다른 대표적 건축물로는 데일리뉴스 빌딩과 아메리칸스탠다드 빌딩이 있으며 모두 뉴욕 미드타운에 위치해 있다.

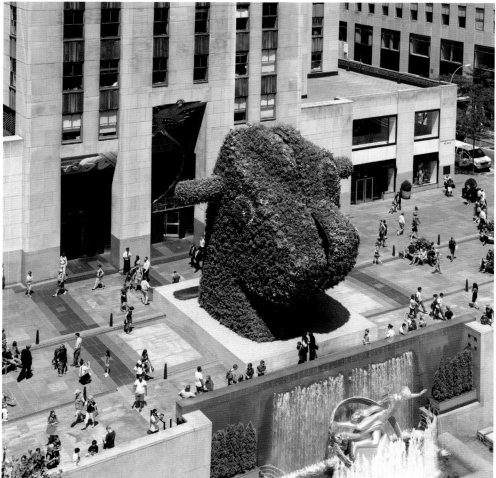

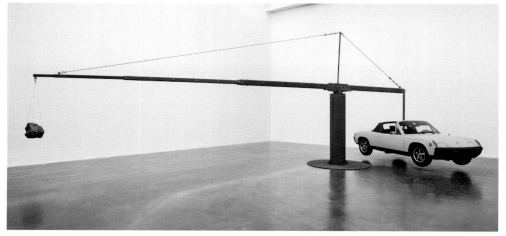

뉴뮤지엄에서 열린 크리스 버든 회고전 〈Extreme Measures〉에서 전시된 「포르셰와 운석」.

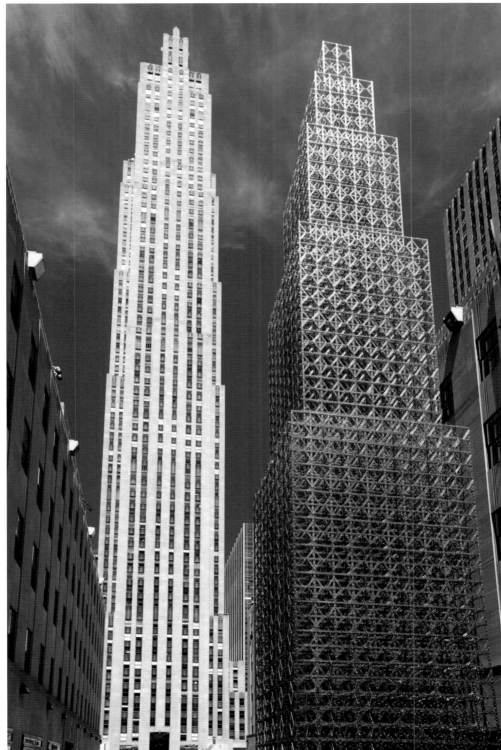

록펠러센터에 설치된 버드의 「아빠가 나에게 준 것」.

당시 엄청난 인기를 끈 조립식 완구다. 크리스 버든은 볼트와 너트가 있는 이 장난감 빌딩 세트에 매료되어 이를 응용한 작업들을 지속해왔다. 이스트 강을 지나는 헬게이트브리지를 8미터 길이의 축소 모형으로 만들고, 거대한 17세기형 박격포를 만드는 등, 인간의 공업적인 능력과 독창성을 반영하는 모형들은 버든의 작품에서 중요한 부분을 차지한다.

록펠러센터에서 선보인 그의 작품 「아빠가 나에게 준 것」은 거대 조립식 빌딩 세트를 옮겨 놓은 형태로, 스테인리스스틸로 만들고 니켈로 도금해 눈이나 비에도 녹이 슬지 않도록 완성했다. 대부분의 괄목할 만한 퍼블릭 아트들이 장소적 맥락을 고려하여 설치되듯, 「아빠가 나에게 준 것」도 미국의 번영과 자본주의를 상징하는 록펠러센터 앞에 놓임으로써, 한 나라와 개인의 야망을 은유했다. 다양성에 있어서는 결코 뒤지지 않는 도시 뉴욕이지만, 록펠러센터에서 소개하는 작품은 좀 더 '미국다움'을 아우른다고 볼 수 있다. 조립식 완구 이렉터 세트나 뉴욕의 마천루는 미국의 산업사회에 대한 열망이자 자신감을 상징한다.

+ 타 임 스 퀘 어

뉴욕을 상징하는 거리지만 정작 뉴욕에 거주하는 사람들은 좀처럼 가지 않는 곳이 있다. 바로 타임스퀘어Times Square다. 그 이유는 지나치게 화려하고 상업적인 지역이라 오히려 문화와 예술의 진면목을 찾아보기 어려운 곳으로 인식되는 탓인 듯하다. 브로드웨이와 7번가가 만나는 이 일대는 1세기 동안 다져온 극장 지구 내에 있어 방대한 수의 공연과 엔터테인먼트 비지니스가 벌어지는 곳이다. 유니언스퀘어에 유니언스퀘어 파트너십Union Square Partnership이 있고, 콜럼버스서클 지역에 사업개선구역The Lincoln Square Business Improvement District이 있듯 타임스퀘어에도 지역 경제 발전을 도모하는 타임스퀘어 얼라이언스Times Square Alliance가 있다. 한 해의 마지막 날이면 전 세계가 함께 지켜보는 신년 전야 행사, 여름이면 1만여 명 이상이 광장에 모여 요가를 하는 솔스티스 인 타임스퀘어Solstice in Times Square 등이 바로 이 타임스퀘어 얼라이언스에서 기획하고 진행하는 행사다. 또한 타임스퀘어 얼라이언스는 '타임스퀘어 아츠Times Square Arts'를 운영하며 이 번화한 거리에 현대미술 작품을 소개하는 일에도 앞장서고 있다.

타임스퀘어 아츠는 현대미술을 선도하는 여러 작가들을 초대해 전광판, 플라자, 그리고 공터 등에서 새로운 시각의 공공공간을 제시한다. 여기 설치되는 현대미술 작품들은 대개 매우 장소특정적이며, 예기치 않은 방문객도 체험하고 관람할

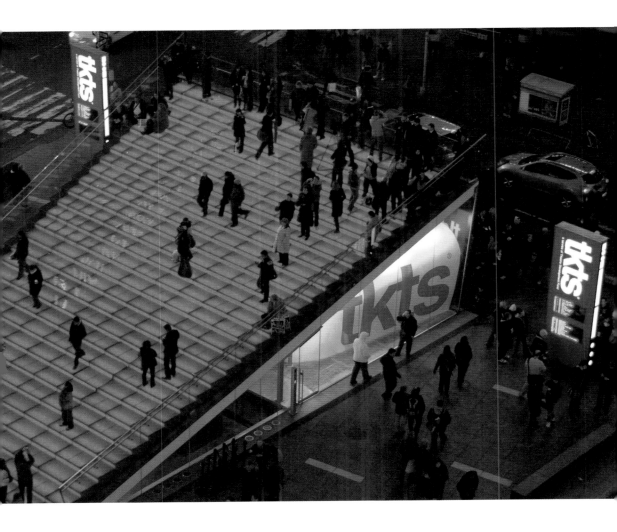

수 있다. 타임스퀘어에서는 여러 영역을 아우르는 다양한 작품을 선보인다. 자정이 되기 전 단 몇 분 동안만 여러 전광판에서 동시다발로 영상을 트는 '미드나이트 모멘트Midnight Moment' 프로그램이라든지 타임스퀘어 곳곳에서 퍼포먼스와 토크 프로그램을 여는 등 다양한 형태의 퍼블릭 아트를 선보이는데, 그중에서도 브로드웨이를 가로지르는 광장을 주요 무대로 펼쳐지는 현대미술의 향연은 이곳을 찾는 사람들의 눈길을 사로잡기에 충분하다. 특히 블룸버그 전 뉴욕 시장은 2009년부터 브로드웨이와 42가부터 47번가에 이르는 거리를 자동차 없는 도로로 선언, 몇 년 동안 리노베이션을 한 끝에 이곳은 영구적인 보행 플라자로 거듭났다. 교통체증, 공해, 사고 등을 줄이기 위해 형성된 이 보행 플라자는 화강암으로 된 넓은 보도로 하루에 약 40만 명에 이르는 통행자들의 안전에 보탬이 되고 있다.

타임스퀘어를 한눈에 바라볼 수 있는 더피스퀘어Duffy Square에서 지금까지 많은 현대미술 작품들이 프랜시스 더피 동상과 유명 공연들의 티켓을 판매하는 TKTS부스 앞에 설치되었다. 타임스퀘어의 위상에 비해 볼품없던 이전 시대의 티켓 창구를 뒤로하고, 1999년에 아이디어 공모를 통해 디자인을 선정하고 10여 년의 작업 끝에 2008년, 지금의 빨간색 계단 형상을 한 TKTS부스가 완공되었다. 한쪽 외벽부터 지붕까지 웨지형의 계단으로 설계한 이 건물은 보도에서 약 5미터가량 올라가 있어 이곳을 오가는 사람들이 편하게 앉거나 기대어 현란한 네온사인이 그려내는 도시 풍경을 즐길 수 있다. 건축가 존 초이John Choi와 타이 로피하Tai Ropiha가 디자인하고, 건축가 퍼킨스 이스트먼Perkins Eastman이 실현시킨 TKTS부스는 배우들이 무대에 오르기 위해 밟는 레드카펫을 콘셉트로 하고 있으며, 그 아래에 티켓 부스를 넣어 본래의 기능도 충실히 살리면서 모든 사람들이 이용하고 즐길 수 있는 광장으로

디자인했다.

+ 인사이드 아웃 타임스퀘어 JR

타임스퀘어에는 정기적으로 미술관이나 박물관을 방문하는 미술 애호가보다 일반 대중의 발길이 훨씬 더 많을 것이다. 그런 곳에 전 세계를 다니며 비전통적인 미술 형식과 전시 공간으로 이목을 끌었던 프랑스 출신 예술가 JR의 '인사이드 아웃Inside Out 프로젝트'가 도착했을 때 커다란 호응이 있었다. 인사이드 아웃은 전 세계 100여 개 나라에서 다양한 참여자들이 동원된 프로젝트로 2011년에 시작되었다. 이 프로젝트로 JR은 각 분야의 영향력 있는 사람들이 나와 강연하는 테드 TED에서 주는 테드 프라이즈를 받았다. 예술이 닿지 않는 곳에서 작업을 실현한 JR의 프로젝트가 세상을 바꾸고자 하는 소망을 행동으로 옮긴 이에게 주는 테드 프라이즈의 취지에 부합한 것이다. 거리 예술을 실현하는 JR은 우리가 흔히 생각하는 스프레이나 페인트를 사용해 작업하지 않는다. 대신 그는 직접 찍은 사진들을 크게 인쇄해 벽에 붙이거나 바닥에 까는 방식을 취하며, 설치 과정은 지역 주민들과 함께한다.

인사이드 아웃 프로젝트 뉴욕 편을 위해 JR은 타임스퀘어에 버스를 개조한 포토 부스를 마련하고 뉴요커, 관광객 등 원하는 사람이면 누구나 얼굴 사진 촬영에 참여하도록 했다. 흥미롭게도 이곳 브로드웨이는 100년 전에 세계 최초의 포토 부스가 설치된 곳이다. 낮 12시부터 저녁 6시까지 운영된 JR의 포토 부스에는 사람들의 행렬이 끊이지 않았고, 그렇게 촬영된 참여자들의 얼굴은 포스터 사이즈로 프린트되어 더피스퀘어 바닥에 붙여졌다. 다양한 표정으로 세계에 메시지를 전한다는 목적의 이 프로젝트는 이동식 포토 부스가 타임스퀘어에 오기 전, 뉴욕의 또 다른 지역—특히 2012년 허리케인 샌디의 피해가 컸던 스테이튼 아일랜드—도 경유하였다.

프로젝트마다 역사와 사회에서 주제를 가져오는 JR이 2014년에는 엘리스 아일랜드Ellis Island에서 작업을 진행해 눈길을 끌었다. 뉴욕 자유의 여신상 옆에 위치한 엘리스 아일랜드는 1892년부터 1954년까지 미국으로 가려는 이민자들이 입국 심사를 받아야 했던 이민 사무국이 있던 곳이다. 국보로 지정되어 정부 관리를 받아온 이 섬은 1990년에 일반인들에게 공개되어 현재는 이민 박물관으로 운영되고 있다. 한때 수많은 이민자에게 희망과 자유의 섬이었고, 지금은 뉴욕 이민 역사의 증거인 이곳에서 JR은 버려진 공간 곳곳에 작품을 설치하였다.

뉴욕에 설치된 그의 또 다른 작품으로는 트라이베카Tribeca에서 작업한 대규모 설치 벽화가 있

JR의 인사이드 아웃 프로젝트.
2013년 4월에서 5월까지 타임스퀘어에 설치되었다.

다. 뛰어오르는 발레리나의 이미지가 20미터가 넘는 높이로 제작되어 건물 외벽을 뒤덮은 이 작품은 2015년 봄, 트라이베카 필름 페스티벌에서 상영된 JR의 「레 보스케Les Bosquet」속 발레와 폐건물 이미지를 인용한 것으로 JR만의 작업 세계가 잘 응축되어 있다.

JR의 활동은 대범하고 당차기 이를 데 없다. 2006년에는 파리 부촌에 폭력배의 초상화를 크게 프린트해 길가에 부착했는데 행위 자체는 불법이었으나 다행히 작업이 공식적으로 인정받아 파리 시청을 그의 작품으로 둘러싸기도 했다. 이듬해에는 더 큰 불법 전시를 진행하였는데, 팔레스타인과 이스라엘 사람을 나란히 찍은 사진을 두 나라 여덟 개 도시에 설치한 것이다. 그가 20대 때 행한 예술적 모험들은 이제 갓 서른을 넘긴 그에게 전 세계 메이저 미술관과 기관으로부터 프로젝트 제의를 끊임없이 받게 하는 바탕이 되었다.

+ 아트 in 타임스퀘어, 컬렉티브 LOK | 데 이 비 드 브 룩 스

더피스퀘어에서는 로맨틱한 성격을 구체화한 퍼블릭 아트의 공모와 전시도 해마다 진행한다. '밸런타인데이 하트 디자인Valentine Heart Design'이

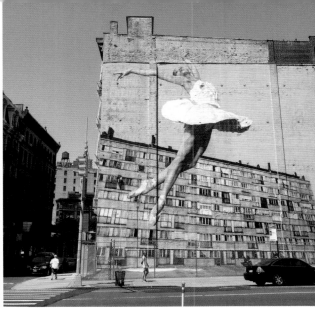

엘리스 아일랜드에 설치된 JR의
「틀 지워지지 않은-엘리스 아일랜드(Unframed-Eliis Island)」(2014).

뉴욕 트라이베카 건물 외벽에 설치된 JR의 퍼블릭 아트 작업.

라는 전시 시리즈가 그것으로 건축 디자인 회사를 초청해 '하트' 디자인을 제출하게 하고 그 가운데 우수안을 선정해 매년 2월에 전시하는 것이다. 최근 선정작인 「하트들 중 하트Heart of Hearts」는 높이 3미터 가량의 열두 개의 하트가 원을 그리는 형태의 설치물이다. 이는 세 명의 건축 디자이너로 구성된 컬렉티브 LOKCollective LOK의 작품으로, 하트의 형태를 띤 열린 면과 닫힌 면이 관람자에게 흥미로운 탐색의 시간을 제공한다. 이들의 작품은 전시 기획부터 뉴욕의 건축센터 The Center for Architecture가 앞장서 진행했다. 건축·조경·도시계획에 관한 전시와 프로그램을 운영하는 건축센터는 미국 건축가협회 뉴욕지부

American Institute of Architects New York Chapter의 소재지이기도 하다. 「하트들 중 하트」는 타임스퀘어 주변의 건물과 네온이 금색의 거울 단면들에 반사되어 만화경 같은 효과를 냈다.

타임스퀘어 아트에서 주관하는 전시 장소 중 제일 서쪽에 위치한 8번가에는 프로젝트 공간 라스트 롯The Last Lot이 있다. 번잡한 타임스퀘어에서 조금 벗어난 곳이라 비교적 전시 공간이 넓고, 한적하게 작품을 감상할 수 있다. 바로 이곳에 데이비드 브룩스David Brooks의 작품이 전시되었다. 미국 교외에 있는 전형적인 맥맨션McMansion(획일화된 중산층 주택)의 지붕 형태를 사막의 모래언덕같이 구성해 무차별한 교외 확장, 땅과 자원을

컬렉티브 LOK의 「하트들 중 하트」, 2016년 2월 설치 전경.　　　　　　　　　　　　　　　　　MoMA PS1에서 전시된 데이비드 브

삼켜버리는 사람들에 대한 경고의 메시지를 담고 있다. 작가는 과도한 개발과 방목의 결과물이 사막화의 과정과 비슷하게 느껴졌다고 한다.

생태계 파괴, 멸종 위기에 처한 동물 등 환경에 관한 주제를 지속적으로 다뤄온 데이비드 브룩스는 MoMA PS1에서도 거대한 장소특정적 설치물을 선보였다. 10미터 높이의 나무들에 20톤 분량의 콘크리트를 펌프질하고 스프레이로 뿌려 완성한 「보존된 숲Preserved Forest」은 아마존 우림의 축소 모형 같았다. 작가는 지구의 허파인 아마존을 훼손시키는 시멘트를 작품에 활용함으로써 우리가 어떻게 삼림을 파괴하고 있는지 직접적으로

보여주고자 했다.

보행자가 많은 타임스퀘어인 만큼 작가는 예상치 못한 흥미로운 피드백을 받기도 한다. 「사막지붕」을 설치하는 중에는 사람들이 지하에 나이트클럽이 지어진다고 오해하거나 크리스마스 준비를 위한 산타마을 건설로 착각하기도 했다고 한다. 그러나 브룩스가 가장 만족스러워했던 반응은 작품이 공개되자마자 스케이트보드 커뮤니티에서 '타고 싶은 환경'이라며 관심을 보였던 일이다. 이 같은 반응이야말로 자신이 투자해온 삶의 여러 측면들이 조합된 것이기에 큰 보상과도 같았다고 작가는 밝혔다. 그 측면들이란 만들어

데이비드 브룩스의 2011년 작품 「사막 지붕」.
아트 프로덕션 펀드의 기부와 소더비의 후원으로
8번가와 46번가 공터에 설치되었다.

진 환경에 대한 예술적 감성, 인간이 자연을 사용하는 방식, 그것의 문화적 관계에 대한 생각들, 그리고 스케이트보딩에 관한 것이다. 도시계획, 운동정신, 창의적인 퍼포먼스가 결합된 스케이트보딩은 데이비드 브룩스에게 도시 환경을 바라보는 또 하나의 방식을 제시해주었기 때문이다. 작가가 공공공간에 놓은 작품들을 관람객이 그저 보고 받아들이든 데서 더 나아가 관람자들이 작가와 같은 감성을 공유하고 작품에 적극적으로 개입한다면 아티스트에게 있어 그보다 더 큰 성취감을 없을 듯하다.

+ 문 화 예 술 의 앙 상 블 , 링 컨 센 터

아버지가 이룩한 록펠러센터를 통해 '복합단지 complex'라는 개념을 확립한 존 록펠러 3세는 도시계획이 진행되던 1950년대 뉴욕에서 링컨스퀘어 재개발 프로젝트에 참여하게 된다. 링컨스퀘어 재개발의 한 부분이 되었던 복합 공간, 그것이 지금의 대표적 문화 허브인 '링컨센터Lincoln Center for the Performing Arts'다. 링컨센터는 음악, 오페라, 무용 등 선도적인 공연예술 프로그램과 캠퍼스 운영을 주요 사업으로 하고 있다. 캠퍼스라 함은 다양한 공연 단체와 교육기관이 한데 모여 있

는 종합적인 예술 공간을 뜻한다. 보통 링컨센터를 부를 때 공간을 구성하는 빌딩과 그 안에 상주하는 열한 개의 기관—뉴욕 필하모닉, 메트로폴리탄 오페라, 뉴욕 시티 발레 등—을 모두 지칭한다. 상주하는 조직 중에는 뉴욕 필하모닉(1842년 설립)이나 메트로폴리탄 오페라(1880년 설립)같이 링컨센터 건물보다 그 역사가 더 오래된 곳도 있다. 이들 유서 깊은 기관을 수용하는 빌딩의 디자인은 고든 번샤프트Gordon Bunshaft, 에로 사리넨 Eero Saarinen, 월리스 해리슨Wallace Harrison, 그리고 필립 존슨Philip Johnson 등이 맡아 링컨센터 자체가 걸출한 건축가들의 앙상블과도 같다고 할 수 있다.

50년 이상 공연예술계의 대표적인 자리를 지켜온 이곳은 2013년 가을, 대대적인 리노베이션을 마치면서 현대화된 공연장과 공공장소로 재탄생했다. 일반 대중의 관심과 공연 프로그램의 필요에 따라 시설을 바꾸고 에너지 효율을 높이는 친환경적 시공을 하는 데 약 12억 달러가 들어갔다. 이 재개발 프로젝트를 주도한 건축회사 딜러스코피디오+렌프로Diller Scofidio+Renfro는 빌딩들을 포함하여 플라자와 도로 주변 환경에 이르는 전체적인 디자인을 하였다. 도시계획, 건축, 조경 등 다양한 관점에서 검토가 이루어진 링컨센터 복합단지리노베이션은 도로 쪽으로 뻗어 나온 느낌을 얻으면서 접근성도 좋아졌다. 그리고 이러한 공간 변화로 '공공장소로서의 중요도와 활용도가 커졌다고 볼 수 있다.

링컨센터의 주요 공연장 세 개를 품고 있는 조시로버트슨플라자Josie Robertson Plaza, 헨리 무어의 작품이 있는 노스플라자North Plaza 등은 링컨센터 캠퍼스에서 큰 부분을 차지한다. 특히 분수가 있는 조시로버트슨플라자는 링컨센터에서 이루어지는 주요 퍼블릭 아트가 발표되어온 곳이기도 하다. 플라자 앞쪽 계단의 환영 문구가 새겨진 LED 전광판, 조명과 워터쇼 기술이 업그레이드된 분수 또한 방문객들에게 인기 있는 장소다.

플라자에서 선보인 퍼블릭 아트로는 대형 조각이나 미디어 설치물도 있지만 국가적으로 의미 있는 퍼포먼스도 행해졌다. 2011년 9월 11일, 비극적인 테러로 희생당한 피해자들을 추모하는 10주기 행사가 열렸고 전 세계에 실황으로 방송되었다. 150여 명의 전문 무용수들이 플라자의 분수를 중심으로 원을 그리며 춤을 추는 〈테이블 오브 사일런스Table of Silence〉는 영원성, 순수성 그리고 삶의 주기를 의미한다. 행사 당일 아침, 메아리, 심장 고동소리와 같은 배경음악에 맞춰 시작된 공연은 8시 46분—세계무역센터가 공격당했던 시각—에 절정을 이루며 마쳤다. 이 〈테이블 오브 사일런스〉는 해마다 9월 11일이면 이곳 조시로버트슨플라자에서 열린다. 그밖에도 이곳에서는 뉴욕의

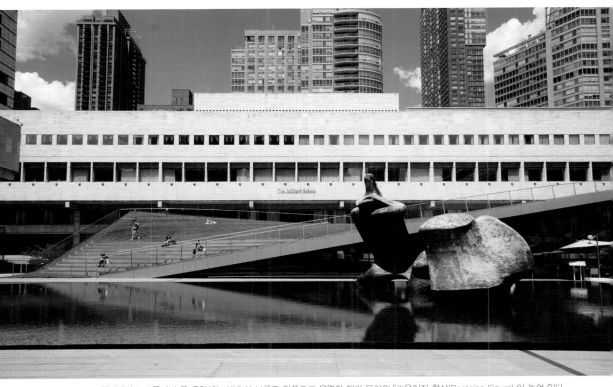

링컨센터 노스플라자 풀 중앙에는 반추상 브론즈 작품으로 유명한 헨리 무어의 「기울어진 형상(Reclining Figure)」이 놓여 있다.

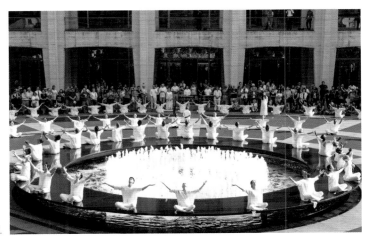

〈테이블 오브 사일런스〉의 한 장면.

가장 큰 퍼블릭 아트 프로젝트 중 하나인 〈희망의 피아노들을 위한 노래The Sing for Hope Pianos〉와 에런 커리Aaron Curry의 컬러풀한 철조각 작품들이 전시되는 등 퍼블릭 아트의 이상적인 장場이 되고 있다. 그중 가장 많은 호응과 관심을 받은 작품을 꼽자면 2014년에 세워진 존 게라드John Gerrard의 미디어 월을 들 수 있다.

프레임이 없는 대형 LED 벽이 링컨센터 중앙 플라자에 놓였다. 이는 존 게라드의 「솔라 리저브Solar Reserve」라는 작품으로 햇빛을 반사하는 수만 개의 거울로 둘러싸인 실제 태양열 발전 타워를 컴퓨터로 시뮬레이션 한 작업이다. 작품을 통해 관람객들은 네바다에서 탐지된 태양과 달, 별 등의 움직임을 실시간으로 감상할 수 있다. 실재하는 세상을 컴퓨터로 재현하기 위해 작가는 프로그래머, 모형 제작자와 함께 작업했고, 비디오 게임 엔진을 도구 삼아 이미지를 세심하게 구축했다. 매 시간마다 「솔라 리저브」의 화면은 조금씩 움직이면서 다양한 각도로 태양열 전지를 보여준다. 출근 시간에 링컨센터를 지나가는 사람들은 태평양 표준시에 따라 태양열을 충전하는 발전소를 볼 수 있을 것이고, 밤이면 네바다 지역의 해 질 녘 별자리를 볼 수 있다.

아일랜드 출신의 작가 존 게라드는 리얼타임 컴퓨터 그래픽을 사용하는 대규모 작업을 한다. 보통 지리적으로 고립된 지역을 다루는데 제53회 베니스 비엔날레에 출품한 그의 작품도 미국의 대초원 지대에 대한 연구와 기록을 기반으로 한 것이다. 오랜 시간 공들인 컴퓨터 작업에는 에너지 생산과 분배에 대한 지난 세기 동안 인류의 노력, 권력 구조에 대한 비판 등이 드러나 있다. 한편 얼마 전 아카데미 시상식에서 남우주연상을 수상하고 인상적인 소감을 발표한 리어나도 디캐프리오가 존 게라드의 「솔라 리저브」를 LA카운티 뮤지엄에 기증해 더욱 화제가 되었다. 환경 문제를 위한 기금을 모으는 재단도 설립한 디캐프리오는 존 게라드의 작품을 통해 기후 변화에 대한 사람들의 이해를 고취할 수 있다고 본 것이다. 작품의 내용을 의식하든 못하든 이러한 퍼블릭 아트는 링컨센터에 많은 관심과 실질적인 관람객 증가를 가져왔다.

링컨센터플라자를 정면으로 바라보았을 때 원편에는 뉴욕 시티 발레(이하 NYCB)가 상주해 있는 데이비드코크극장David H. Koch Theater이 자리하고 있다. 이곳에는 건물의 나이만큼이나 오래된 미국 작가들의 작품이 있는데, 로비 끝에는 재스퍼 존스Jasper Johns의 「넘버Numbers」(1964)가 전시되어 있다. 극장을 디자인한 건축가 필립 존슨은 미국의 대표적인 포스트모더니즘 작가이자 친구인 재스퍼 존스에게 링컨센터에 들어갈 작품을 의뢰했다. 이후 존스의 그림은 빌딩 완공 시기에 맞춰 완성되어 걸렸고, 지금까지 영구 컬렉션

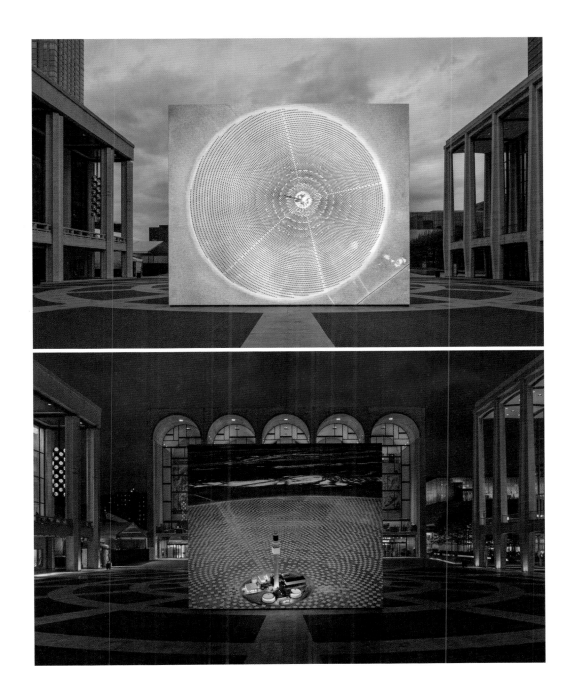

존 게라드, 「솔라 리저브」, LED 벽면, 8.5x7.3m, 2014년.

으로 남아 있다. 세로 2.1미터, 가로 2.7미터 크기의 금속면에 신문지를 여러 겹 붙이고, 작가의 대표적인 모티프인 숫자를 그린 「넘버」의 화면 오른쪽 상단에는 전설적인 무용가이자 안무가인 머스 커닝엄Merce Cunningham의 발자국이 찍혀 있다.

로비의 다른 쪽 끝에는 스웨이드 가죽, 합성수지, 캔버스 등을 철사로 바느질한 리 봉테쿠Lee Bontecou의 작품이 자리한다. 그것은 작가가 뉴욕의 명성 높은 리오카스텔리갤러리에서 전시하며 활동의 정점을 찍었던 때에 제작한 것으로 제목도 링컨센터 복합단지가 완성된 년도인 「1964」이다.

NYCB는 키스 해링, 줄리언 슈나벨 등 다양한 아티스트와 작업해온 역사가 있지만, '뉴욕 시티 발레 아트 시리즈'라는 프로그램하에 컨템퍼러리 아트를 적극적으로 다룬 것은 건물이 지어진 지 근 50년 후인 2013년부터다. 이 프로그램은 브루클린 출신 작가 듀오 페일FAILE의 5,000개 블록 그림으로 구성된 약 12미터 높이의 탑을 극장 로비에 설치하며 그 첫 테이프를 끊었다. 차용한 이미지를 콜라주 방식으로 작업하는 페일은 뉴욕 시티 발레 아카이브 자료에 기초하여 나무로 된 오벨리스크형 기둥을 세웠다. 이 작품은 상위문화와 하위문화의 경계를 없애면서 젊은 관람객을 모으는 데 큰 성공을 거두었다.

한편 NYCB는 하나의 공연을 위해 아티스트와 협업을 이루기도 한다. 뉴욕에서 활동하는 캐나다 출신의 작가 마르셀 드자마Marcel Dzama는 NYCB의 공연 〈가장 놀라운 일The Most Incredible Thing〉의 무대 디자인과 의상을 통째로 담당했다. 주로 사람이나 동물 또는 상상 속 생물체를 수채화와 잉크를 사용해 기이하게 그리는 작업 세계를 선보이는 드자마는, 안데르센 동화에 기초한 이 발레 무대에 동화가 갖고 있는 암울하면서도 독특한 성격을 잘 살려냈다. 초현실주의와 민속 미술을 연상하게 하는 드로잉과 조각, 영화, 입체 모형 등 다양한 형태를 취하고 있는 그의 작품은 뮤지션들의 앨범 재킷이나 의상 등에서도 자주 찾아볼 수 있다. 이처럼 음악 분야로까지 활동 영역을 뻗어나가는 드자마는 NYCB의 무대와 더불어 현 최고의 안무가인 저스틴 펙Justin Peck 공연의 아트디렉팅을 담당하기도 했다.

데이비드코크극장에서 선보인 아트 시리즈 중 가장 많은 사람들의 사랑을 받았던 퍼블릭 아트를 꼽자면 더스틴 옐린Dustin Yellin의 유리 설치물을 빼놓을 수 없다. 옐린은 투명한 유리 면들에 혼합매체를 올리고 그 위에 유리를 다시 여러 겹 부착하여 작업을 하는데, 2013년에는 다양한 인간 군상이 그려진 유리 큐브들을 링컨센터로 옮겨 왔다. 극장 로비에 줄지어 서 있던 유리 작품들은 개별 작품당 무게가 1,300킬로그램이 넘는 것으로 다섯 점씩 3열을 이루며 빌딩

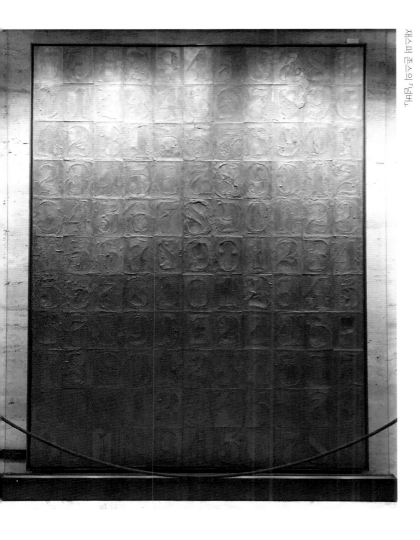

재스퍼 존스의 「넘버」.

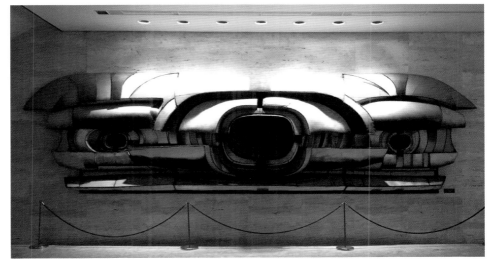

리 봉테쿠의 「1964」.

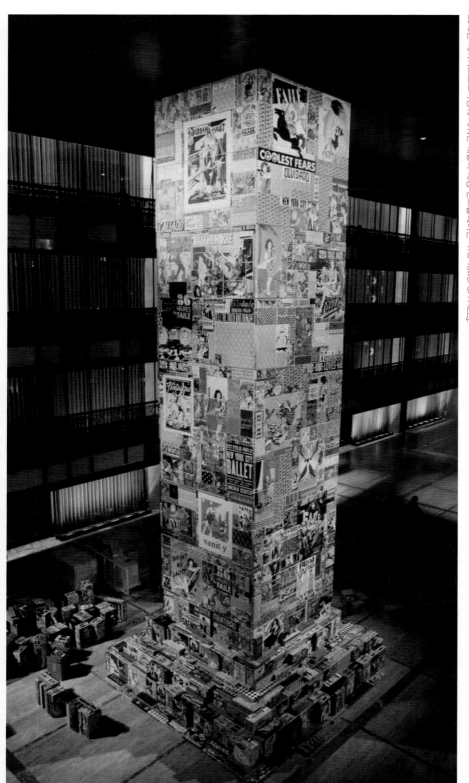

우르스 피셔의 「빅 클레이 #4」,
2015년 가을 시그램 빌딩 전경.

캐스트 브론즈로 만든 피셔의
2005~6년 작 「무제(램프/곰)」.

시카고연방센터 앞 플라자에 설치된 16미터 높이의
알렉산더 콜더의 작품 「플라밍고(Flamingo)」.

알루미늄 소재로 찰흙 덩어리를 표현한 우르스 피셔의 조각이 2015년 시그램플라자에 설치되었다. 「빅 클레이Big Clay #4」라는 제목의 이 퍼블릭 아트는 그동안 점토 작업을 해온 피셔의 이전 시리즈와 일맥상통한다고 할 수 있으나, 높이 13미터로 그 규모가 확대되었다. 스위스 취리히 출신으로 뉴욕에서 활동하는 피셔는 운 좋게도 시그램 빌딩에서 작품을 선보인 것이 이번이 처음은 아니다. 같은 자리에 거대한 곰인형 「무제(램프/곰)」를 2011년에 설치한 바 있다. 어린 시절을 떠올리게 하는 노란색 곰인형이 데스크 램프에 기대어 있는 모습을 형상화한 이 작품은 밤이 되면 실제로 램프에 불이 들어오면서 주변을 은은하게 밝혔다. 이 프로젝트로 시그램 빌딩과 처음 관계를 맺은 경매회사 크리스티Christie's는 플라자 바닥면을 손상하지 않고 20톤짜리 곰인형을 설치하기 위해 받침대를 따로 제작했다.

16세기 조각품을 왁스로 만들어 전시 기간 동

Whose Design: Seagram Building

미스 반 데어 로에는 20세기 중반. '인터내셔널 스타일'로 불리는 대표적인 모더니즘 건축물을 남긴 건축가다. 독일 조형학교 바우하우스에서 마지막 교장직을 지내고 전쟁으로 인해 1937년 미국으로 넘어와 일리노이 공과대학 교수로 재직했다. 시그램 빌딩 이전에는 크라운홀(S.R. Crwon Hall), 판즈워스 저택(Farnsworth House), 레이크쇼어드라이브(Lake Shore Drive) 아파트 등을 설계했으며, '바로셀로나 의자'를 포함해 가구 디자인도 여럿 남겼다.

안 녹아내리게 하거나, 빵으로 집을 만들고, 떨어지는 빗방울을 석고로 재현하는 등 우리가 흔히 이해하는 사물의 성질을 전복시키는 것이 피셔의 특기다. 이를 통해 작가는 일시성과 영원성 사이의 긴장을 다루는 것이다. 한편 시그램플라자에서 선보인 대규모 조각작품들은 대상의 이미지를 배반하는 소재를 사용함으로써 기업 사무실이 즐비한 미드타운 지역에 의외성과 일상의 재미를 더해주었다.

사실 반 데어 로에는 시그램 빌딩을 지으면서 영구 조형물로 알렉산더 콜더의 조각을 설치하기를 원했다. 반 데어 로에가 작업한 시카고연방센터에 있는 콜더의 퍼블릭 아트만 보더라도 두 사람이 서로의 작업에 얼마나 좋은 영향을 주는지 알 수 있다. 한번은 『뉴욕타임스』 기자가 반 데어 로에의 건축과 콜더의 조각은 늘 함께 있어야 할 '햄 앤 에그' 같다고 표현했을 정도니 그런 둘을 두고 '환상의 콤비'라고 해야 할 것 같다. 두 사람의 시너지 효과를 증명해주듯 2014년 가을에는 콜더 재단과 협력하여 시그램플라자에서도 콜더의 작품 세 점이 전시되었다. 넓은 공간이 필요한 콜더의 철조 작품들을 여러 번 설치한 바 있는 스톰킹 아트센터Storm King Art Center가 20년 넘게 쌓아온 콜더 재단과의 우정을 보여주며 기획한 것이었다.

+ 건물 소유주의 예술에 대한 열정
데이미언 허스트 | 리처드 뒤퐁 | BHQF

파크애비뉴 건너편에는 시그램 빌딩처럼 인터내셔널 스타일로 지어진 레버하우스Lever House가 있다. 이곳은 투자은행, 알루미늄 제조회사 등이 있는 21층짜리 고층 빌딩과 그 앞을 둘러싼 저층부, 그리고 중정으로 이루어진 건물로 비대칭적 구성이 경쾌함을 자아낸다.

1992년 뉴욕 시 공식 랜드마크로 지정된 레버하우스는 원래 비누회사 유니레버Unilever의 모회사인 레버 브라더스Lever Brothers의 본부로 지어졌다. 이후 1990년대 말, 빌딩의 주인이 바뀌면서 건물의 원 설계자인 건축회사 SOM사에 개·보수를 맡겨 지금과 같은 모습이 되었으며, 중정을 비롯하여 건물 안팎에서는 영향력 있는 현대미술 작가들의 설치 작업을 선보였다. 그 가운데 가장 화제를 모았던 것은 2007년 말부터 2008년 초에 열린 데이미언 허스트Damien Hirst의 전시를 꼽을 수 있다.

〈학교—잃어버린 욕망의 고고학, 무한함의 이해, 그리고 지식에 대한 탐구School: The Archeology of Lost Desires, Comprehending Infinity, and the Search for Knowledge〉라는 제목의 이 전시에서 허스트는 머리가 잘린 30마리의 양이 담긴 포름알데히드 탱크와 상어 한 마리, 피 묻은 의료도구를 줄

데이미언 허스트 〈학교〉의 설치 전경.

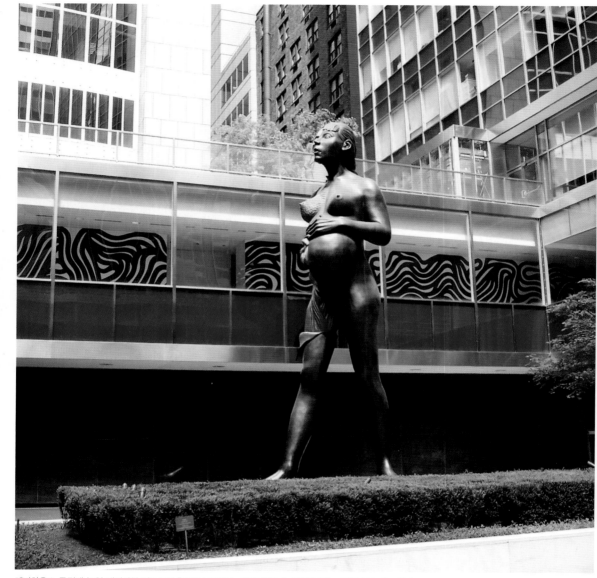

레버하우스 중정에 놓인 데이미언 허스트의 「동정녀 어머니」. 작품 뒤로 솔 르윗의 「벽 드로잉 999」가 보인다.

지어 놓아 기괴한 실험실 광경을 연출했다. 전시 공간 입구에는 프랜시스 베이컨, 르네 마그리트, 조지프 코넬Joseph Cornell에 대한 오마주로 십자형으로 매단 도살된 소와 소시지, 비둘기가 있는 새장, 우산 등을 설치하기도 했다. 늘 센세이션을 몰고 다니는 허스트이지만 작가 자신도 당시 레버하우스에서의 전시를 가장 종합적이고 완성도 있는 것으로 여겼다. 이 전시를 위해 빌딩 소유주이자 부동산 거부 애비 로젠Aby Rosen이 작품비로 약 100억 원을 지불해 화제를 모았다. 더욱이 영국에서부터 운반해온 1,893리터가 넘는 포름알데히드와 작품의 운반 및 설치비만으로 10억 원가량이 들었다.

건물 중정에는 임산부를 해부학적으로 표현한 허스트의 「동정녀 어머니The Virgin Mother」가 설치되는가 하면, 톰 색스Tom Sachs의 「헬로 키티Hello Kitty」와 「미피Miffy」가 놓이기도 했다. 한편 대형 브론즈 작품들로 채워진 중정에 서서 위를 올려다보면, 유리 외피로 둘러싸인 2층 공간 벽면을 수놓은 솔 르윗의 「벽 드로잉 999」가 눈에 들어온다. 흰 바탕에 구불거리는 검은 선들이 인상적인 그의 작품은 레버하우스를 위해 특별히 제작되었고, 2011년에 영구적으로 설치되었다.

레버하우스의 주 전시실은 다름 아닌 건물 로비다. 빌딩의 내·외부, 보행자와 관람자가 뚜렷하게 구분되지 않는 이곳의 로비는 인테리어와 익스테리어, 퍼블릭과 프라이빗 개념이 동시에 읽히는 공간이라고 할 수 있다. 그런 맥락에서 터미널이자 무대라는 뜻으로 이름 붙여진 〈터미널 스테이지Terminal Stage〉전은 리처드 뒤퐁Richard Dupont의 아홉 개 인물 조각으로 구성되었다. 전통적인 구상조각의 형식을 띠는 뒤퐁의 작업은 디지털 기술과 재료를 이용해 사실적이면서 조작된 인간 형상을 구현한다.

뒤퐁은 2003년부터 본인의 전신을 레이저 스캔해 중립적이고 몰개성적인 개체를 만들기 시작했다. 이를 위해 그는 오하이오에 있는 라이트 패터슨 공군기지에 가서 인체측정학 연구에 참여하기도 했다.

〈터미널 스테이지〉는 관람 행위가 작품에서 대단히 중요한 요소가 되는 퍼블릭 아트다. 사진으로는 도저히 담을 수 없는 착시가 존재하기 때문인데, 언뜻 보면 평범한 비율로 만든 인체 조각이 관람객의 움직임에 따라 작아졌다 커졌다 한다. 이런 신기한 시각적 효과가 흥미를 자아낸다. 리처드 뒤퐁은 오늘날 사람들의 정보가 데이터나 통계 등으로 전환되면서 몰개성화 되는 것을 작품을 통해 보여주고자 한 것이다.

레버하우스에 미술시장에서 검증된 고가의 작품이나 유명 작가의 작품만 놓이는 것은 아니다. 한때는 말쑥한 이 모더니스트 건물에 노조파업 때 쓰이는 거대한 쥐가 설치되기도 했다. 뉴욕에

레버하우스 로비에 전시된 리처드 뒤퐁의 〈터미널 스테이지〉의 설치 전경.

레버하우스 중정에 설치된 BHQF의 「새로운 거상」.

사는 사람이면 종종 보게 되는 흉물스러운 쥐 모양 풍선이 있다. 이는 노조원들이 고용주의 불합리한 대우에 저항하는 의미로 사용하는 것인데, 그와 같은 형태의 쥐 모형을 사회적 아티스트 그룹 BHQFBruce High Quality Foundation가 브론즈 조각으로 만들어 레버하우스 중정에 설치한 것이다. 높이 3미터, 무게만 해도 2톤에 달하는 이 거대 조각의 제목은 「새로운 거상The New Colossus」. 자유의여신상 기단에 새겨져 있는 시에서 따온 제목이다. 뉴욕의 상징물인 자유의여신상은 자유와 평등, 기회의 보편성을 의미하는데 쥐 조각을 자유의여신상에 빗댐으로써 노동과 예술의 관계에 관해 언급하고 있는 것이다.

2013년 브루클린미술관에서 회고전을 여는 등 활발한 활동을 전개하는 BHQF는 예술과 사회에 존재하는 획일적인 권력을 회화, 비디오, 퍼포먼스 그리고 설치 작업을 통해 폭로한다. 매우 사회 저항적인 메시지를 담은 그들의 작품이 뉴욕 맨해튼 중심지 레버하우스에 설치되었다는 것은 대단히 의미 있는 작업이며, 더불어 건물주이자 컬렉터의 의식과 취향, 호기로움이 뚜렷하게 깃든 전시라고 하겠다.

이렇게 대형 아티스트와 획기적인 주제를 담은 레버하우스의 컬렉션은 건물주 애비 로젠의 열정적인 아트 컬렉팅이 있었기에 가능했다. 로젠이 운영하는 RFR부동산회사가 1998년에 레버하우스를 사들인 이래, 컨템퍼러리 아트에 대한 로젠의 열정, 그리고 그의 컬렉터 친구 알베르토 무구라비Alberto Mugurabi의 아이디어가 만나면서 2003년에 '레버하우스 아트 컬렉션'이 탄생하는 배경이 되었다. 레버하우스 아트 컬렉션 초기에는 작품을 대여해 전시를 했지만 차츰 전시 초청 아티스트들에게 그곳만을 위한 작품 제작을 의뢰하고 장기간의 전시가 끝나면 구매하는 방식을 취하고 있다. 이러한 프로그램은 휘트니미술관에 있던 큐레이터 리처드 마셜Richard D. Marshall

Whose Design: Lever House

레버하우스는 SOM(Skidmore, Owings and Merrill)사의 고든 번샤프트(Gordon Bunshaft)의 디자인으로 1952년에 완공되었다. 전 세계에서 가장 큰 건축회사 중 하나인 SOM은 1936년에 설립된 이래 지금까지 50여 국에서 1만 건이 넘는 프로젝트를 완성했으며, 1,000명이 넘는 직원이 있다. 앞선 건축 기술과 새로운 공정, 여러 전문분야와의 협력 관계와 팀워크가 큰 특징이다. 이들이 작업한 대표적 건물로는 아랍에미리트 두바이에 있는 세계 최고 높이의 부르즈칼리파, 시카고 존행콕센터와 시어즈타워, 상하이 진마오타워, 런던 카나리와프 등이 있다. SOM은 미국 건축가협회로부터 1962년과 1996년 두 번에 걸쳐 건축회사대상을 받았다.

이 전담해 운영하고 있으니, 건물 로비와 중정에 설치하는 퍼블릭 아트 전시라고 하기에는 상당한 수준이라고 하겠다.

시그램 빌딩과 레버하우스는 현대미술이 건물 밖으로 나오는 데 견인차 역할을 한 법안들이 개정될 시기에 지어졌다. 뉴욕 시는 1961년에 용도지역제 또는 도시 구획법을 뜻하는 조닝Zoning법을 개정하였는데, 새로운 조닝법에는 층면적비율 안이 적용되어 빌딩이 위치한 곳에 따라 최대 층면적이 규제되었다. 이 개정안의 또 다른 주요 특징이 '공공공간'이다. 즉, 토지개발자가 빌딩에 일반인들도 사용할 수 있는 공공공간을 포함시키면, 추가 면적을 받을 수 있게 한 것이다.

사실 이러한 인센티브 법은 개방공간이 있는 시그램 빌딩과 레버하우스에 크게 영향을 받았다. 심플한 유리 상자 형태의 고층 빌딩과 공공장소의 사용방식은 뉴요커들의 도시생활을 바꿔주었다. 새로운 조닝법에 힘을 얻은 '개인 소유의 공공공간Privately Owned Public Space'이라는 영역은 도시의 밀도를 완화시켜주는 기능과 더불어 뉴욕 퍼블릭 아트의 성격을 형성하는 중요한 요인이 되었다. 이러한 곳에서 소개하는 수많은 퍼블릭 아트 작품들은 공공이라는 개념에 가치를 둔 정책 속에서 더욱 확대되고 있다.

현대미술의 전시장
플라자

+ 현대 조각의 진수, 알렉산더 콜더

20세기, 영향력 있는 아티스트 중 한 명인 알렉산더 콜더는 움직이는 미술인 키네틱 아트 Kinetic Art의 선구자로 대중에게 많은 사랑을 받고 있다. 그 인기를 방증하듯, 도심에 플라자라는 공간이 점차 대두되면서 조각물의 수요가 많아지자 유쾌한 색감과 형태의 콜더 작품을 찾는 곳이 늘었고, 그의 조각이 놓이는 곳은 자연스레 그 지역의 랜드마크가 되었다.

움직이는 모빌로 자신의 미술 세계를 펼치던 콜더이지만, 1950년대 말에서 1970년대에는 철판을 이용한 대형 조각도 선보이며 퍼블릭 아트 분야에서 두각을 나타냈다. 몬트리올박람회를 위해 제작한 24미터 높이의 「세 개의 원반들 Trois disques」, 미국 미시간 주 그랜드래피즈에 있는 「거대한 속도 La Grande Vitesse」 등이 그 시기의 작품들이다. 특히 1969년에 완성한 「거대한 속도」는 미국 국립예술기금에서 시도한 첫 퍼블릭 아트 프로젝트라는 데 그 의미가 있다.

뉴욕에서는 매디슨가와 57번가 등지에서 콜더의 작품을 마주할 수 있다. 빌딩 모퉁이를 뭉툭하게 잘라내어 플라자를 만든 590매디슨애비뉴 빌딩 앞에는 세 개의 붉은 아치가 보행자들의 통행에 재미를 선사하는 콜더의 「도마뱀 Saurien」이 자리하고 있다. 빌딩을 향해 솟아 있는 아치 위 삼각형 꼭짓점은 도마뱀의 뿔 모양을 닮은 것 같기도 하고 뉴욕의 상징인 자유의여신상이 쓰고 있

건축과 아트

미시간 주 그랜드래피즈에 놓여 있는「거대한 속도」.
파리에서 제작한 27개의 부분들을 조합하여 완성하였다.

뉴욕 미드타운에 위치한 590매디슨애비뉴 빌딩 플라자에 있는「도마뱀」(1975).

뉴욕 JFK 공항에 있는 알렉산더 콜더의 1957년작 「비행/.125」.

을 둘러보다가 그 구멍 사이로 보이는 건물을 함께 감상하게 된다.

아일랜드계 미국인 작가와 일본인 시인 사이에서 태어나 일본과 미국을 오가며 유년기를 보낸 노구치는 출생 배경만큼이나 다양한 곳에서 영감을 얻었다. 멕시코에서 대규모 퍼블릭 아트의 강렬함을 알게 되었고, 일본에서 고요한 정원을 느꼈으며, 중국에서는 붓을 사용하는 법을, 이탈리아 예술에서는 대리석의 성질을 배웠다. 뉴욕에서 콘스탄틴 브란쿠시Constantin Brancusi의 작품을 보게 된 1926년은 노구치의 예술적 방향에 중요한 전환기가 되었다. 그 이듬해 존 사이먼 구겐하임의 기금으로 파리에서 머물며 브란쿠시의 스튜디오에서 일하기도 했다. 거장 조각가의 간결한 형태에 영향을 받은 노구치는 미국으로 돌아와 완성도 있는 추상조각 제작에 몰두한다. 이후 대규모 조각으로 명성을 얻기 시작한 것은 록펠러센터 프레스 빌딩에 언론의 자유를 상징화한 조각물을 만든 1938년부터다. 스테인리스스틸로 된 록펠러의 커미션 작품을 시작으로 플라자, 공원, 놀이터, 분수 등에서 노구치의 퍼블릭 아트 프로젝트들이 선보이기 시작했다. 노구치의 괄목할 만한 공공 프로젝트가 놓인 곳으로 1950년대 파리 유네스코 본사와 코네티컷 라이프 인슈어런스 본부 가든, 1960년대 예일대학교 바이네케도서관과 IBM 본사 가든, 그리고 이스라엘 뮤지엄 빌리로

즈가든 등이 있다. 이들 공간 대부분은 처음부터 그의 조각을 고려하여 구성되었는데, 산업 디자인과 인테리어 디자인으로 명성을 쌓기도 한 노구치의 경험이 실외 조형물 제작에도 영향을 미친 것이다.

뉴욕에서 노구치가 디자인한 '공간'을 볼 수 있는 곳으로는 원체이스맨해튼플라자One Chase Manhattan Plaza의 원형 가든을 들 수 있다. 「레드 큐브」가 설치된 HSBC 빌딩 바로 뒤편에 위치해 있는 이곳은 플라자 한쪽을 원형으로 뚫어서 지하층과 연결한 선큰 가든sunken garden을 조성해 시선의 방향에 따라 각기 다른 느낌의 풍경을 즐길 수 있도록 했다. 가든의 바닥면은 밝은 색의 작은 벽돌로 이루어져 있고 거기에 일곱 개의 검은 바위들을 띄엄띄엄 놓아두었다. 이러한 형태는 노구치가 일본의 선 정원에서 영감을 얻어 디자인한 것이지만, 분수를 설치함으로써 동서양 양식을 적절히 혼합한 것으로 평가받는다. 겨울에는 물이 마르지만 여름에는 분수를 가동해 바위 밑 부분까지 물이 차오른다.

선큰 가든이 내려다보이는 플라자 층에는 장 뒤뷔페Jean Dubuffet의 「네 그루의 나무Groupe de Quatres Arbres」가 자리하고 있다. 노구치 가든이 완성된 지 꽤 시간이 지난 후에도 넓은 면적의 플라자를 채워줄 작품을 선정하고 설치하기까지는 오랜 시간이 소요되었다. 원체이스맨해튼뱅크는

이사무 노구치가 디자인한 원체이스맨해튼플라자의 선큰 가든.
노구치가 교토 우지 강에서 채취해온 큰 현무암 바위들이 분수와 함께 구성되었으며 1964년에 완성되었다.

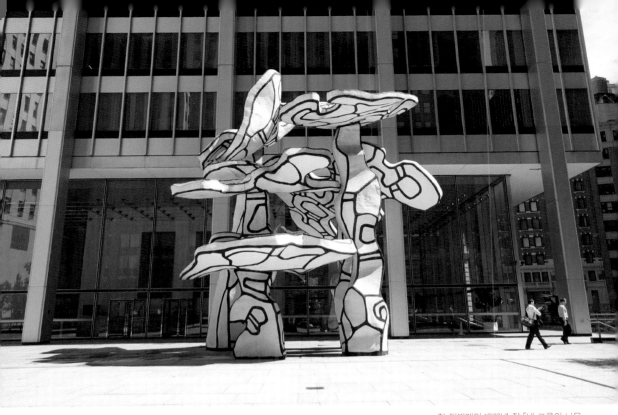

장 뒤뷔페의 1972년 작 「네 그루의 나무」.

HSBC 빌딩을 설계한 건축가 고든 번샤프트가 디자인했는데, 번샤프트는 건물을 설계하면서 알베르토 자코메티Alberto Giacometti에게 플라자를 위한 조각 몇 점을 의뢰했다. 하지만 자코메티가 1966년에 지병으로 세상을 떠남에 따라 실현되지 못했다. 이후 여러 작가들의 제안서를 검토하던 중 체이스맨해튼뱅크의 회장 데이비드 록펠러가 1969년에 장 뒤뷔페에게 작품을 의뢰하게 된다. 「네 그루의 나무」는 뒤뷔페가 제출한 여러 버전의 모델 가운데 선정된 것을 확대 제작한 조형물이다. 언뜻 종이로 만든 것처럼 보이지만 사실 이 조형물의 소재는 대단히 무겁고 단단하다. 25톤의 섬유유리와 알루미늄, 철 등으로 구성되었으며, 파리에서 만든 후 뉴욕에서 조립했다. 12.2미터 높이의 이 작품은 1972년에 공개되면서 플라자에 놓인 가장 미국적인 퍼블릭 아트로 평가받았다.

데이비드 록펠러의 리더십과 뉴욕 주지사를 역임한 넬슨 록펠러의 도움으로 월드트레이드센터와 배터리파크시티 등이 개발되어 다운타운이 부흥했을 때, 체이스맨해튼플라자는 이러한 변화의 중심 역할을 했다. 이곳은 2008년에 뉴욕 시에서 선정하는 랜드마크로 지정되었으며, 정방형의 창문을 배경으로 율동감을 주는 뒤뷔페의 조각물도 그렇지만 플라자와 가든의 전체적인 디자인에 관여한 노구치의 공이 실로 컸다. 체이스맨

해튼플라자가 완공되고 얼마 지나지 않아 노구치는 휘트니미술관에서 첫 회고전 열기도 했다.

+ 가장 영향력 있는 여성 조각가 루 이 즈 니 벨 슨

때로는 아티스트의 이름을 딴 플라자가 조성되기도 한다. 퍼블릭 아트계에 가장 영향력 있는 여성 아티스트로 꼽히는 루이즈 니벨슨Louise Nevelson이 그 주인공으로, 그는 뉴욕 시에 자신의 이름을 딴 퍼블릭 플라자를 갖게 된 최초의 아티스트다. 뉴욕의 주요 미술관에 작품들이 소장되어 있고 유대인미술관에서 회고전을 연 니벨슨이지만, 그의 대형 철조 작품 다수를 한꺼번에 감상할 수 있는 곳은 삼각형 모양의 '루이즈니벨슨플라자'가 거의 유일하다.

이곳은 니벨슨이 나무와 도로 포장용 돌들을 직접 고르고 벤치를 디자인하고 조각들을 배치해 1977년 오픈했다. 교통체증이 심한 다운타운 금융거리에 활기를 주고자 했던 그는 자신의 건축적 감각을 끌어모아 도심의 휴식처를 조성하는데 활용했다. 9.11테러로 황폐해진 거리를 복구하느라 작품들을 다른 곳으로 옮기기도 했지만, 지역 주민들의 관심 속에서 2010년 재건되어 도심속 작은 휴식처로 자리매김했다.

맨해튼 다운타운의 루이즈니벨슨플라자.
세월의 흔적이 느껴지는 니벨슨의 작품들은 역사적인 페더럴리저브뱅크 건물 앞에서 위용을 자랑한다.

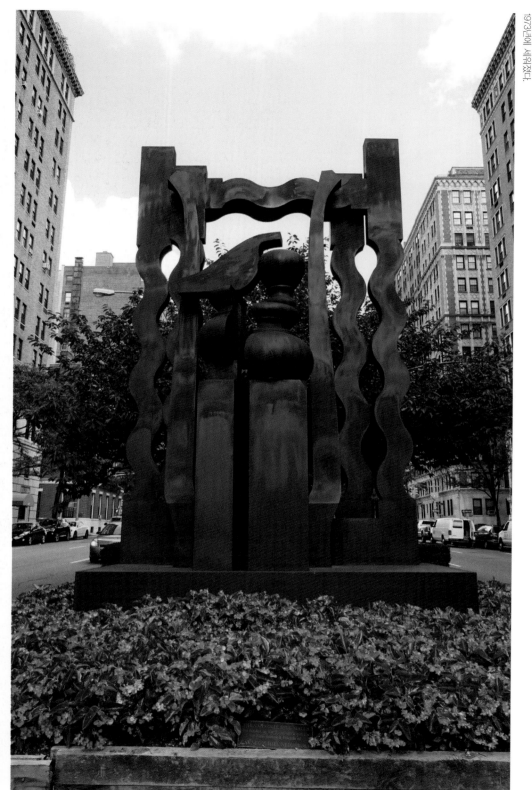

맨해튼 파크애비뉴의 92번가 중앙 도로에 설치된 루이스 니벨슨의 「밤의 존재 IV」. 1973년에 세워졌다.

키에프 태생의 니벨슨은 어릴 때 미국 메인 주로 건너왔으며, 결혼 후 뉴욕으로 이주했다. 부유한 상인과 결혼했지만 뉴욕 사교계 생활이 맞지 않았던 그는 아들이 아홉 살 되던 해 결혼생활을 그만두고 유럽으로 미술 공부를 하러 떠나 좀 더 확고한 예술가의 삶을 살기로 결심한다. 독일과 프랑스의 아방가르드 트렌드를 목격하고 미국으로 돌아온 니벨슨은 1930년대에 디에고 리베라Diego Rivera와 만나 그의 조수로 일했으며, 루즈벨트 시절 퍼블릭 아트 참여 아티스트를 지원했던 공공산업진흥국WPA, Works Progress Administration의 프로그램에 관여하기도 했다. 아상블라주assemblage⁺의 한 형태로 박스형 프레임 안에 여러 물건을 조형적으로 배치하고 설치한 그의 조각은 1950년대에 이르러 주목을 받기 시작한다. 그 즈음부터 개인전도 활발히 개최하면서 니벨슨 고유의 스타일인 벽면 조각이 탄생하게 된다. MoMA 영구 소장품인 니벨슨의 「하늘 성당Sky Cathedral」도 그 시기에 MoMA가 구입한 작품이다.

1959년까지 검은 스프레이를 뿌려 벽 조각을 마감한 니벨슨은 이후에도 검은색, 흰색 등 제한된 색만을 사용했다. 이후 작품에서는 흰색과 금색을 적용하기도 했으나 검은색이야말로 모든 색을 포함한 완전한 색채라고 말하며 대부분의 주요 작품에 단일 톤의 검은색을 사용했다. 토템적 성향과 남성적 느낌의 기념비적인 니벨슨의 조각은 말년에 페미니즘 관점에서도 깊이 있게 조명되었다.

루이즈니벨슨플라자가 만들어지기 전부터 이미 도시 곳곳에서 그의 작품을 볼 수 있었다. 그중 파크애비뉴와 92번가 중앙 도로에 설치된 「밤의 존재Night Presence IV」는 1973년에 세워져 지금에 이른다. 니벨슨의 추상조각에 대해서는 여러 해석이 있지만 그의 조각에 영감을 주는 것으로 뉴욕의 스카이라인을 빼놓을 수 없다. 「밤의 존재 IV」를 설치할 당시 작가는 뉴욕이 자신의 삶을 대변해준다고 말했다. 코르텐스틸로 제작된 이 작품은 지난 40년의 세월을 지나오면서 서서히 부식되고 있지만, 오히려 시간의 흔적을 덧입은 조각이 맨해튼 어퍼이스트사이드에 우아함을 더해주고 있다.

⁺ 폐품이나 일용품을 비롯하여 여러 물체를 한데 모아 미술작품을 제작하는 기법 및 그 작품

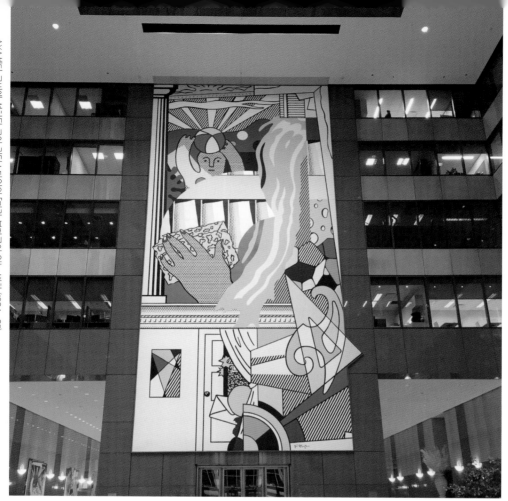

오피스 빌딩의
커미션 작품

건축과 아트

+ 팝아트와 미니멀리즘 퍼블릭 아트
로이 릭턴스타인 | 솔 르윗

뉴욕에서 태어나 뉴욕에서 활동하고 뉴욕에서 생을 마감한 로이 릭턴스타인Roy Lichtenstein. 그런 그에게 뉴욕에서 펼쳐지는 퍼블릭 아트 세계는 대단히 중요한 영역이었다. 2002년, 뉴욕 지하철역 중에서도 환승이 잦고 교통량이 많은 타임스퀘어역에 그의 작품이 영구 설치되는가 하면, 보험 회사 에퀴터블은 릭턴스타인에게 대형 캔버스 작품을 의뢰, 건물 로비를 장식하기도 했다. 에퀴터블 본사 동쪽 벽면에 걸린 「파란 붓자국이 있는 벽화Mural with Blue Brushstroke」가 그것으로, 밝고 생생한 컬러로 이루어진 작품이 52번가 방면 출입구 유리를 통해 밖에서도 보인다.

즐거운 물놀이 풍경을 담은 이 작품은 릭턴스타인의 벤데이 점Benday dots⁺을 활용한 팝아트적인 면모가 충만하게 표현되어 있다. 세로로 긴 캔버스에 수직으로 떨어져 내리는 물줄기 형상은 천장에서 쏟아지는 자연광이 더해져 시원한 느낌을 준다. 오른쪽 윗부분에는 전통적 프레임이 기울어진 채 그려져 있고, 아랫부분에는 삼각자와 프렌치 곡선 제도기가 화면 밖으로 삐져나와 있

다. 변형적인 구성이 돋보이는 그림은 딱딱한 기업문화가 깃든 건물 내부에 활기와 편안함을 선사하며 주변 환경을 이완시킨다.

한편 AXA 빌딩 바깥 면인 갤러리아에는 릭턴스타인의 이 작품과 비슷한 시기에 제작된 솔 르윗Sol Lewitt의 라임스톤 벽 드로잉이 있다. 6층 높이로 길게 이어진 네 가지 색의 선 묶음들은 감상을 위한 미술품을 뛰어넘어 건축의 일부로 자리하고 있다.

르윗은 1969년 폴라쿠퍼갤러리Paula Cooper Gallery에서 흑연으로 직접 벽에 드로잉하는 작업을 선보였다. 이후 그는 크레용이나 색연필 같은 재료도 사용하면서 그의 특징적인 작업 방식이라고 할 수 있는 월 드로잉wall drawing을 탄생시켰다. 뉴욕 다운타운의 콘래드호텔에도 르윗의 벽작업이 있지만, 콘래드호텔의 것이 비슷한 색조의 곡선으로 이루어진 작품이라면 AXA 빌딩의 것은 수직·수평·대각선의 직선으로 이루어져 있어 대조를 이룬다. 팝아트와 미니멀리즘을 대표하는 두 예술가의 작품이 우연히 한 빌딩 안에 자리해 도시의 역사와 퍼블릭 아트의 성장이 함께하고 있음을 보여주고 있다.

솔 르윗은 2007년 작고했지만 최근에 맨해튼

⁺ 작은 색점들을 병렬해 색채를 구현하는 인쇄 테크닉으로 1879년 인쇄업자 벤저민 데이 주니어가 개발했다. 팝아티스트 로이 릭턴스타인은 이 벤데이 점을 활용한 작품으로 유명하다.

(좌) AXA 에퀴터블센터에 있는 솔 르윗의 「회색 띠로 구분된 네 가지 색과 방향의 줄무늬들(Bands of Lines In Four Colors and Four Directions, Separated by Gray Bands)」(1983).
(우) 솔 르윗의 작품이 걸린 콘래드호텔 로비의 전경. 2000년 작.

유대인커뮤니티센터 로비에 있는 솔 르윗의 「벽 드로잉 #599—서클 18」.

어퍼이스트에 위치한 유대인커뮤니티센터Jewish Community Center 로비에 그의 작품이 설치되었다. 이는 작가란 개념의 생산자이며 작품 제작은 그 개념의 확인 과정에 지나지 않는다고 주장한 르윗의 지론이 있었기에 가능했다. 즉, 작가가 사망하더라도 작가의 개념만 살아 있으면 작품 제작이 가능하다는 개념주의 퍼블릭 아트의 가능성을 확인한 예다. 노란색, 파란색, 빨간색 그리고 흰색의 네 가지 색을 활용한 과녁 모양의 「벽 드로잉Wall Drawing #599—서클Circles 18」은 뉴욕 도심에 설치된 르윗의 스무 번째 벽 작업이다. 이 드로잉은 휴스턴에 소재한 텍사스갤러리에서 1989년에 처음 공개되었고, 이후 유대인커뮤니티센터에 설치하기 위해 솔 르윗 에스테이트를 통해 장기 임대 형식으로 설치된 것이다. 작품 설치를 진행한 팀은 120미터 높이의 비계에 올라가 르윗이 디자인한 과녁을 800미터가 넘는 길이의 테이프로 부착해 설치했다.

+ 오피스 빌딩의 퍼블릭 아트
마이클 하이저 | 잔 왕 | 조너선 프린스

미드타운에는 공공공간을 문화적으로 잘 활용하고 있는 빌딩이 또 있다. 매디슨애비뉴와 57번가 한 블록을 차지하고 있는 이 건물의 정식 명칭은 '590매디슨애비뉴590 Madison Avenue'. 1983년에 완공된 이후 IBM이 소유하고 사용해 오다가 1994년에 건물주가 바뀌었으나 여전히 'IBM 빌딩'이라는 별칭으로 불리는 곳이다. 건물 모서리를 베어낸 듯한 독특한 외관을 한 이곳은 오피스 빌딩이지만 일반인들에게도 열려 있는 넓은 로비로 유명하다.

이 건물 역시 시그램 빌딩과 레버하우스가 지어질 당시 재정된 뉴욕 시 건축법의 혜택을 보았다. 처음 설계 당시 각 층의 면적이 법적 제한을 초과했지만, 공공공간을 포함시키면 보너스 면적을 받을 수 있다는 점을 적극 활용해 건축 허가

Whose Design: AXA&IBM Building

미드타운에 있는 대표적 고층건물인 AXA에쿼터블센터와 590매디슨애비뉴(일명, IBM 빌딩)는 모두 건축가 에드워드 라라비 반스(Edward Larrabee Barnes)의 설계로 1980년대 초·중반에 지어졌다. 그리드 패턴의 흰색과 갈색 대리석으로 이루어진 AXA에쿼터블센터는 록펠러센터와 지하보도로 연결되며, 590매디슨애비뉴는 넓은 공공로비, 트럼프타워와의 보도 연결 등 '개인소유의 퍼블릭 스페이스'가 있는 대표적인 건축물이다. 애드워드 라라비 반스는 하버드대학교에서 발터 그로피우스와 마르셀 브루이어를 사사하고 워커아트센터, 달라스뮤지엄, 해머뮤지엄 등 문화 관련 건축물도 설계했다.

건축과 아트

를 받은 것이다. '아트리움atrium'이라고 불리는 이 유리 구조의 로비는 실내 조경으로 푸른 나무를 군데군데 심어 놓아 맨해튼 마천루 속 오아시스로 뉴요커들에게 사랑받고 있다. 더불어 공공 면적이 넓다 보니 건물 안팎으로 영구 설치작품이 설치되어 있고 여러 전시 프로그램이 진행되기도 한다.

건물 회전문 앞에는 화강암판으로 조각한 마이클 하이저Michael Heizer의 「공중에 떠 있는 덩어리Levitated Mass」라는 제목의 작품이 있다. 계절에 따라 분수 기능이 더해지기도 하는 이 조각은 대리석 표면의 건물 외관과 조화를 이룬다. 무게만도 11톤에 달하는 이 작품은 IBM의 커미션으로 1982년에 제작된 것으로 묵직한 화강암덩어리 아래로 빠르게 흐르는 물 때문에 화강암 조각이 바닥에서 약간 떠 있는 것처럼 보인다. 추상적인 형태의 맨해튼 섬 같기도 한 이 작품의 표면에는 각기 다른 굵기의 선이 새겨졌다. 이는 건물의 주소를 암호화한 것이다. 다섯 개와 여섯 개의 줄은 56번가를 나타내고, 열세 줄, 한 줄, 네 줄은 매디슨애비뉴의 약자 M, A, D의 알파벳 순서를 의미한다.

여기서 크기 면에서나 무게 면에서나 엄청난 차이를 보이는 그의 동명의 작품을 언급하지 않을 수 없다. 「공중에 떠 있는 덩어리, 2012」는 채석장에서 캐낸 거대한 바위로 만든 것으로 그 무게만

340톤, 높이는 6.5미터에 달한다. 로스앤젤레스 카운티뮤지엄 야외 통로에 설치된 이 작품은 설치 당시 미술계에서도 큰 화제를 불러 모았다.

로스앤젤레스의 문화적 자존심이라 할 수 있는 카운티뮤지엄은 건축가 렌초 피아노Renzo Piano의 디자인으로 분관을 새로 지었고, 그러면서 하이저의 작품도 함께 기획되었다. 초기에는 120억 원이라는 프로젝트 비용이 시민들의 공분을 사기도 했지만 이 작품으로 카운티뮤지엄은 이미지 상승효과는 물론, 방문객 증가와 로스앤젤레스의 랜드마크로서의 경제적 가치 등, 이제는 초기 투자비용을 훨씬 웃도는 이윤을 창출하고 있다고 해도 과언이 아니다.

다시 뉴욕으로 돌아오자. 590매디슨애비뉴 앞에 놓인 하이저의 작품 서쪽으로 온실 같은 외관의 공공공간, 아트리움이 자리하고 있다. 공간 안쪽으로는 테이블들과 의자들이 놓여 있고, 키 높은 대나무들 사이로 현대미술 작품을 감상할 수 있어 인근 직장인들은 물론 뉴요커들이 휴식을 취하면서 동시에 미술을 감상할 수 있는 곳으로 애용하고 있다.

아트리움에서는 20년 넘게 정기적으로 규모가 큰 작품들이 전시되어왔다. 클래스 올덴버그Claes Oldenburg의 「타자기 지우개」(2002), 마리코 모리Mariko Mori의 「웨이브Wave UFO」(2003), 우고 론디노네Ugo Rondinone의 올리브나무 설치작품들이 대

590매디슨애비뉴 앞의 마이클 하이저 작품
「공중에 떠 있는 덩어리」.

로스앤젤레스 카운티뮤지엄 야외 통로에 있는 하이저의 「공중에 떠 있는 덩어리, 2012」.

590매디슨애비뉴의 아트리움.

아트리움에 설치된 잔 왕의
「가짜 산 바위 No.126」(2007), 「가짜 산 바위 No.106」(2006).

조너선 프린스, 「남은 덩어리(Vestigial Block)」(2011).　　　　　　　조너선 프린스, 「토템(Totem)」.

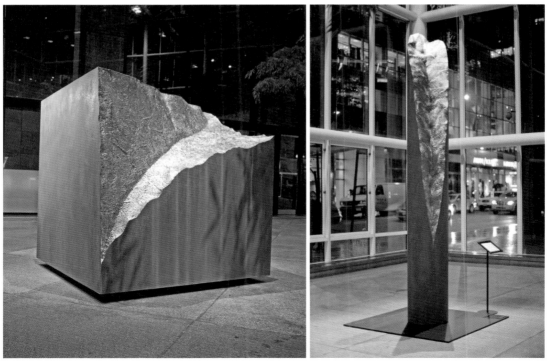

표적이다. 그중 아트리움 실내와 가장 자연스럽게 조화를 이루었던 전시를 꼽자면, 잔 왕Zhan Wang 과 조너선 프린스Jonathan Prince의 작품을 들 수 있다.

반짝이는 크롬 바위로 전시 공간을 오묘한 중국 산수화 풍경으로 바꾸는 잔 왕의 작품은 중국 고전과 철학에서 영감을 얻은 것들이다. 과거 중국 지식인들은 정원이나 집 안에서 특이한 형태의 돌을 좌대 위에 올려놓고 감상했는데, 잔 왕의 '학자의 돌Scholars' Rocks' 시리즈는 그러한 중국 전통을 투영한 작업이다. 2013년에 아트리움에서 선보인 '가짜 산 바위Jia shan shi' 시리즈는 성인 두 명의 키를 훌쩍 넘는 높이의 인공 바위였다. 굴곡지고 반짝이는 표면은 작품을 보는 관람객의 이미지를 흡수하기도 하고, 거울처럼 반사하기도 한다. 런던의 영국박물관, 시카고 밀레니엄파크 등에서 선 굵은 퍼블릭 아트 프로젝트를 진행해온 잔 왕은, 금속으로 마감 처리한 바위 형상의 작품을 통해 도시민들이 예술로 번안된 자연을 느끼도록 했다.

잔 왕 전시 이전에는 〈뜯긴 강철Torn Steel〉이라는 제목의 전시가 이목을 끈 바 있다. 이 전시를 꾸민 작가 조너선 프린스는 기하학적인 형태의 조각에 부분적으로 파열된 느낌의 스테인리스스틸 면을 덧입힌다. 산화된 작품 표면과, 갈라지고 뜯긴 부분의 매끄럽고 광택 나는 표면은 재질뿐만 아니라 시각적으로도 큰 대비를 이룬다. 조너선 프린스는 모던한 느낌을 주는 퍼블릭 아트를 크리스티 조각공원, UN 본부, 다그함마르숄드플라자Dag Hammarskjold Plaza 등 맨해튼 미드타운의 여러 곳에서 꾸준히 선보여왔다.

수많은 사람들이 오가며 식사를 하거나 휴식을 취하고 만남의 광장이 되어준 이 아트리움은 개인 소유 공공공간의 이상적이면서 전형적인 사례이다. 건물의 소유권자가 바뀐 1990년대 중반, 건물주 오디세이 파트너스는 아트리움 공간을 개선하기 위해 도시계획 커미션 부서에 개조 허가를 요청했다. 제안서에는 대나무 개수를 줄이는

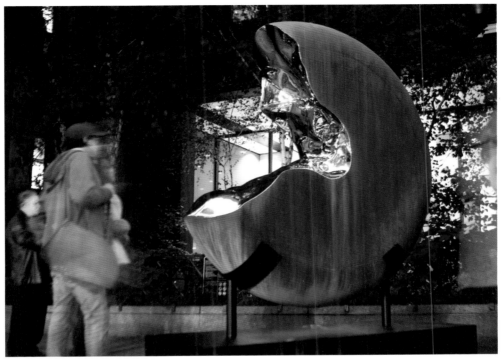

다그함마르숄드플라자에 설치된 조너선 프린스의 「G2V」.

대신 시민들을 위한 의자와 테이블을 늘리고, 음식을 판매하는 상점이 눈에 더 잘 띄도록 위치를 조정하며, 대규모 예술작품을 설치하고자 한다는 등의 내용이 들어가 있었다. 이를 계기로 아트리움은 현대미술을 기획하고 전시하는 공간으로 더욱 활발히 활용되고 있다. 리노베이션은 건축가 로버트 스턴Robert A.M. Stern이 맡았고, 모든 공사가 끝난 후 재개장을 알리는 자리에 당시 뉴욕 시

장이었던 줄리아니가 참석해 연설을 하는 등 이 리노베이션 프로젝트에 새로운 건물주가 심혈을 기울인 흔적이 엿보인다. 뉴욕의 건축법은 개조하기보다 불편한 점을 간수하더라도 그대로 놔두고 싶을 만큼 까다롭고 성가시지만, 공공공간에 관한 사회적 인식이 변화하면서 법조항도 조금씩 발전시킨 덕에 아트리움 역시 더 나은 공간으로 변모할 수 있었다.

자연 소재를
건축물과
함께

＋ 우 르 줄 라 　 폰 　 뤼 딩 스 파 르 트

우르줄라 폰 뤼딩스파르트Ursula von Rydingsvard
는 삼나무를 소재로 마치 자연적으로 만들어진
듯한 형상을 작업하는 아티스트다. 그의 작품은
MoMA의 조각공원 입구와 매디슨스퀘어파크에
서 열린 대대적인 전시를 통해 대중에 공개되었
고, 스톰킹아트센터에도 영구 소장되어 있다. 폰
뤼딩스파르트의 대표적인 작품들은 주로 드넓은
자연을 배경 삼아 기이하게 서 있는 경우가 많지
만, 그의 작품성과 영향력을 보았을 때 도심의 건
축물에 설치된 작품이 없을 리가 없다.

폰 뤼딩스파르트의 구조물은 거칠게 깎은 삼
나무 블록을 겹겹이 쌓아 전체적으로 벌집 형태
를 이룬다. 혹은 해안 절벽의 암석 같기도 하고,

자연풍경이나 인체 형상, 또는 건축 구조물을 연
상하게도 한다. 보통 스케치나 모델 작업을 거치
지 않고 직관적이고 감각적으로 제작한다는 폰
뤼딩스파르트는 공구나 끌을 이용해 작품 표면을
깎아내는 방식을 취한다. 이 때문에 제작 과정은
공격적이고 거칠어 보인다. 하지만 결과물은 놀랍
도록 부드럽고 회화적이다. 작가가 특히 즐겨 사
용하는 삼나무의 종류는 적삼목인데, 이는 시간
이 흐를수록 은은한 은색 빛을 띠는 나무의 성질
을 선호하기 때문이다. 나무판을 한 겹 한 겹 쌓
아올리는 노동집약적인 과정을 거쳐 형태가 완성
되면 작가는 때로는 흑연 가루를 표면에 문질러
마무리한다.

맨해튼에서 동쪽으로 30분 정도 떨어져 있는
퀸스 가정법원 건물 중앙에는 우르줄라 폰 뤼딩

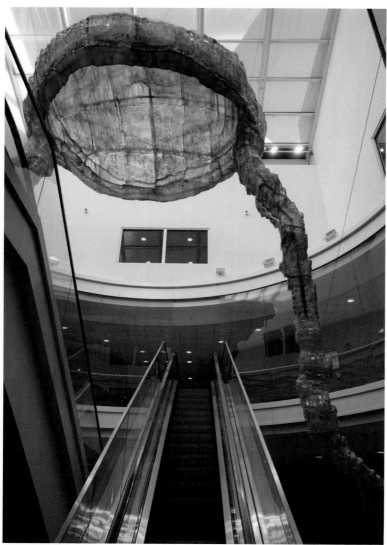

퀸스 가정법원에 설치된 우르줄라 폰 뤼딩스파르트의
「카툴 카툴」(1999～2002) 전시 광경.
'카툴 카툴'이라는 제목은 폴란드 아이들의 놀이 이름에서 따왔다.

스파르트의 작품이 에스컬레이터 사이를 타고 올라가듯 설치되어 있다. 작품 제목은 「카툴 카툴Katul Katul」로 폴란드 아이들의 놀이 이름에서 따온 것이다. 작가가 주로 사용하는 소재인 삼나무는 나뭇결이 곧고 비교적 부드럽게 잘리는 편이라 가공이 쉬우면서도 내구력 또한 좋다. 하지만 무게가 상당한 탓에 건물 천장에 매달아야 하는 퀸스 법원 건물 설치 작업은 여러 가지 제약이 따랐다. 이에 작가가 구상한 해결 방안은 실제 삼나무로 형상을 만들고 그것의 주조를 뜬 후 폴리에틸렌 합성수지로 만드는 것이었다. 이로써 작가가 의도한 삼나무의 형태와 질감은 살리되, 무게는 현저히 줄였으며 천장에 매달린 형상이 마치 구름처럼 보이기도 한다.

폰 뤼딩스파르트의 「카툴 카툴」은 뉴욕 시 문화부 산하 퍼센트 포 아트 프로그램이 진행한 프로젝트로, 뉴욕 시 컬렉션에 포함된다. 퀸스 법원 건물은 유서 깊은 루퍼스킹파크Rufus King Park를 둘러싼 주거환경이나 공공기관에 어울리도록 설계되었다. 이 건물을 디자인한 페이 코브 프리드 앤드 파트너스Pei Cobb Freed & Partners는 5층 높이의 중앙 아트리움에 넓은 창을 설치해 자연광이 들도록 했고, 이용객들이 대기하는 공간과 방들을 아트리움과 연결하였다. 전통적인 법원 건축과 현대 도시가 필요로 하는 시설을 잘 융합한 덕에 뉴욕 시 아트 커미션은 1999년, 이곳을 우수 퍼블릭 프로젝트로 선정하였다.

우르줄라 폰 뤼딩스파르트는 작업 초기에 근본적인 형태를 지향하는 미니멀리즘 조각에 영향을 받기도 하였으며, 또한 자코메티의 브론즈 작품이 지니는 정신적인 힘과 표현성에 감탄해 종종 그것을 인용하기도 했다. 폰 뤼딩스파르트가 나무를 사용하게 된 것은 농가에서 자란 어린 시절 경험에서 비롯되었다. 여기에 나치 세대 독일인인 그가 제2차 세계대전 종전 후 생활했던 보호소의 낡은 나무 바닥과 천장이 영향을 미치기

Whose Design: Queens Family Court

퀸스 가정법원을 디자인한 페이 코브 프리드 앤드 파트너스는 뉴욕에 기반을 둔 건축 설계사무소로 전 세계 100여 곳이 넘는 도시에서 다양한 프로젝트들을 진행해왔으며 200개가 넘는 디자인상을 수상했다. 대표적인 건축물로는 보스턴의 존행콕타워(John Hancock Tower), 로스앤젤레스에서 가장 높은 빌딩인 U.S. Bank Tower, 뉴욕의 제이컵재비츠컨벤션센터(Jacob K. Javits Convention Center) 등이 있다. 설립자 중 한 사람인 아이엠 페이(I.M.Pei)는 1983년에 프리츠커 건축상을 받은 건축가로 파리 루브르박물관의 피라미드를 디자인한 것으로 유명하다.

바클레이스센터 앞에 있는 우르줄라 폰 뤼딩스파르트의 「오나」(2012) 전시 광경.

도 했다.

우르줄라 폰 뤼딩스파르트는 국제조각협회ISC로부터 영예로운 공로상을 받고, 요크셔조각공원Yorkshire Sculpture Park에서 대규모 회고전을 가진 바 있다. 사실 작가는 30년 넘게 브루클린에 작업실을 두고 활동해왔지만 브루클린의 대표 랜드마크인 바클레이스센터Barclays Center에 작품을 설치하기 전까지 자신의 주요 활동 무대인 뉴욕에서는 작품을 보여줄 기회가 없었다. 그런 작가에게 매디슨스퀘어가든에 이어 두 번째로 건립된 뉴욕의 실내체육관인 바클레이스센터에 작품이 설치된 것은 커다란 상징적인 의미를 지닌다.

무게가 약 5톤에 달하는 작품 「오나Ona」는 폴란드어로 '그녀'라는 뜻이다. 폰 뤼딩스파르트의 작품 가운데에서 규모 면에서는 아주 큰 축에 속하지 않지만 작가의 아우라를 드러내기에는 부족함이 없다. 퀸스 가정법원에 있는 것처럼 처음에는 삼나무로 실물 크기의 작품을 만든 후, 주물 공장에서 캐스팅하여 100개가 넘는 개별 브론즈 부분들을 용접해 완성했다. 미래적인 바클레이스센터의 건물 곡선과 조화를 이루며 우뚝 서 있는 폰 뤼딩스파르트의 작품은, 아틀랜틱애비뉴 전철역에서부터 강렬하면서도 우아한 포즈로 관람객을 맞이한다. 이민의 역사가 산재하는 브루클린에서 야심차게 개발한 바클레이스센터에 유럽 이민자 출신의 퍼블릭 아트 분야 최고의 활동가로 꼽히는 우르줄라 폰 뤼딩스파르트의 작품이 선택된 것은 필연적인 것으로 보인다.

Whose Design: Barclays Center

브루클린 도심 재활성화에 큰 역할을 하고 있는 바클레이스센터는 다섯 명의 대표가 운영하는 건축회사 숍 아키텍츠(SHoP Architects)가 설계했다. 바클레이스센터 경기장은 브루클린 특유의 브라운스톤 색감과 LED 전광판 패널이 있는 독특한 형태의 캐노피가 외관을 이룬다. 디지털 기술을 적극적으로 활용하고, 디자인과 문화 영역에서 다양한 시도를 하고 있는 숍 아키텍츠의 주요 프로젝트로는 뉴욕의 피어15(Pier15), 이스트리버그린웨이(East River Greenway), 캘리포니아 구글 본사 등이 있다. 스미소니언 인스티튜트의 쿠퍼 휴잇 디자인에서 수여하는 내셔널 디자인 어워드와 미국 건축가협회 어워드에서 수상한 경력이 있으며, 현재 뉴욕 맨해튼 57번가와 다운타운 브루클린에 고층 레지던셜 타워 건축 프로젝트를 진행 중이다.

3 뉴욕의 공원들
예술과 더불어 쉬어가기

유서 깊은 공원의
현대미술

시티홀파크

✛ 역사와 현대미술이 공존하는 곳

현존하는 미국 시청 가운데 가장 오래된 역사를
지닌 곳은 맨해튼 다운타운에 위치한 뉴욕 시청
이다. 1812년 지금의 자리에 세워진 뉴욕 시청은
줄리아니 시장 임기 때인 1990년대에 들어 대대
적인 건물 리노베이션을 계획했고, 동시에 시티
홀파크City Hall Park도 보수공사에 돌입했다. 삼
각형의 시티홀파크 중앙에 대리석 분수가 위치하
도록 재구성하고, 바닥면을 대리석으로 포장하
는 등 보존할 부분은 보존하면서 시티홀파크의
지난 역사와 현재가 공존하도록 했다. 공원이 처
음 조성될 당시 지배적인 건축 스타일이었던 보자

르 양식✛의 건물들이 지금도 공원 주변을 에워싸
고 있다. 그중 가장 대표적인 것이 첨탑 꼭대기에
도금된 조각상이 그 자태를 뽐내고 있는 맨해튼
지자체 빌딩이다. 시빅 페임Civic Fame이라 불리는
이 조각상은 뉴욕의 다섯 개 자치구가 통합되면
서 축하의 의미로 세워졌다. 이 조각상 역시 1991
년 시청 리노베이션과 함께 도금을 새로 하고 헬
리콥터로 옮겨 건물 위에 재설치하였다. 줄리아니
시장은 3,460만 달러(약 406억 원)짜리 보수 공사
를 마무리하며 시티홀파크를 두고 "21세기 뉴요
커에게 주는 20세기로부터 온 결정적인 선물"이
라며 감격해했다. 변화된 시티홀파크의 풍경에서
가장 주목할 점은 현대미술 전시 공간으로서도

✛ 19세기 파리에서 유행한 신고전주의 건축 양식으로 화려하고 웅장한 외관이 특징이다.

뉴욕의 공원들

시티홀파크 옆에 위치한 맨해튼 지자체 빌딩. 꼭대기의 금색 조각상은 왼손에 왕관을 들고 있다.
다섯 개로 나뉜 통니 모양은 뉴욕의 다섯 개 자치구를 상징한다.

새 단장을 하게 되었다는 것이다.

2005년 시티홀파크에서 열린 줄리언 오피Julian Opie의 〈동물, 빌딩, 자동차 그리고 사람들〉전은 그의 작업 세계를 가장 총체적으로 감상할 수 있었던 전시로 꼽힌다. 나무로 된 동물 조각을 포함해 한국에서도 대형 전광판을 통해 전시된 적 있는 「걷는 사람들」과 유사한 형식의 LED 작품이 시티홀파크 내 뉴욕 시 교육부 건물 계단에 설치되었다. 또한 2011년에는 솔 르윗의 초기작부터 말년 조각 작품까지 선보였다.

몇 해 전만해도 공원 내 전시는 이렇게 온전히 한 작가의 작품으로만 구성되었다. 하지만 근래에 들어서는 몇몇 작가로 이루어진 신선한 기획전이 발표되고 있다. 최근 퍼블릭 아트를 통해 디지털 문화를 탐구해본다는 취지로 열린 〈이미지 개체 Image Object〉전에서 작가들은 현대인들이 일상을 기록하는 도구—컴퓨터부터 소셜네트워크에 사용되는 이미지 필터 기능 등—를 활용한 작품으로 대중의 관심을 이끌어냈다.

+ 퍼블릭 아트가 된 개념미술 행크 윌리스 토머스

아이디어를 주의 깊게 읽어내야 하는 개념주의 작품이 공공공간에 놓였을 때 대중의 주목을 끌기란 쉽지 않다. 그런데 최근에 열린 한 전시가 사람들의 눈을 사로잡았다. 바로 미디어, 대중문화 그리고 인간의 정체성을 주제로 하는 행크 윌리스 토머스Hank Willis Thomas의 〈진실은 당신을 보는 것이다The Truth Is I See You〉전이다. 텍스트를 기반으로 하는 그의 작업은 이 전시에서 진실에 관한 짤막한 문구를 만화에서 사용하는 말풍선 모양에 다양한 언어—스페인어, 아랍어, 이디시어 등 22개 언어—로 적어 브루클린 메트로테크MetroTech 거리 곳곳에 설치했다. 여기에 철판을 넓게 말아서 만든 말풍선 모양 벤치도 함께 전시했다. 그의 이러한 작품들은 진실에 대한 여러 생각들을 새로운 방식으로 이해하고 접근하게 하고자 한 것이다. 전시 중에는 「진실 부스The Truth Booth」라는 임시 구조물도 설치되었는데, '진실은……'으로 시작하는 문장을 2분 동안 완성시키는 관람자 참여형 작품으로 사람들의 흥미와 관심을 끌어내는 데 성공했다는 평을 받았다. 인간관계, 사랑, 정치 등을 둘러싼 대중의 생각은 「진실 부스」에 설치된 비디오로 기록되었다.

윌리스 토머스의 말풍선 작품이 전시되던 때와 같은 시기에 시티홀파크에서 열린 〈이미지 개체〉전을 통해 그의 또 다른 퍼블릭 아트, 「자유 Liberty」도 소개되었다. 오늘날 이미지들이 어떻게 소비되는지에 대한 고찰을 주제로 한 이 그룹전에서 토머스는 2차원의 이미지를 3차원의 조각으

로 구현했고, 동시에 저작권과 원본에 대한 개념에 의문을 던졌다. 실물 크기로 제작된 브론즈 조각은 하늘을 향해 뻗은 팔, 손가락 끝으로 균형을 잡고 있는 농구공의 형상을 하고 있으며, 이는 『라이프』 매거진에 나왔던 할렘 글로브트로터스 Harlem Globetrotters 농구팀의 사진을 부분만 오려내어 조각으로 만든 것이다. 토머스는 이미지에서 맥락을 제거했을 때 그 의미가 어떻게 바뀔 수 있는지 작품을 통해 말하고자 한다. 그의 '푼크툼 Punctum' 시리즈에 속하는 이 작품은 사진의 주관적 요소에 대한 롤랑 바르트의 개념에서 그 이름을 빌렸으며, 작가의 이미지에 대한 연구는 현재도 계속되고 있다.

+ 도 발 적 인 풍 선 조 각 , 폴 매 카 시

그리 크지 않은 시티홀파크에 9.1미터 높이의 케첩 병이 공원 한가운데 덩그러니 서 있다면 그냥 지나치기 쉽지 않을 것이다. 때로는 자극적이고 때로는 악동 같은 이미지의 작품으로 잘 알려진 폴 매카시 Paul McCarthy의 「아빠들의 토마토 케첩 Daddies Tomato Ketchup」이 〈커먼 그라운드〉전에서 선보였다.

1970년대 퍼포먼스와 영상 작업으로 본격적인 활동을 시작한 폴 매카시는 1990년대에 들어 조각과 설치 작업으로 그 영역을 넓혔고, 최근에는 공기주입식 풍선을 이용한 대형 설치물을 다루고 있다. 피노키오, 백설공주 같은 캐릭터를 변형하거나 크기를 키운 그의 기괴한 조각들은 서구의 신화, 소비문화적 아이콘 또는 모던아트를 비꼰다.

케첩은 매카시가 퍼포먼스 작업을 할 때부터 등장하던 소재인데 바비큐하는 미국 가족 혹은 패스트푸드 제국주의를 상징한다. 예전에 실제로 있었던 케첩 브랜드인 '대디스 Daddies'를 확대한 풍선 조각 「아빠들의 토마토 케첩」은 그의 상징적 내용 위에 통제하기 좋아하는 미국 문화의 가부장주의까지 꼬집고 있다.

그나마 공원에 놓인 케첩 풍선은 폴 매카시의 작품 중에서 점잖은 축에 속한다. 그의 공기주입식 조각물 「나무 Tree」가 파리 아트페어 FIAC 기간 중에 세워졌을 때 파리 시민들은 그의 작품이 섹스 토이를 연상시킨다며 비난 여론을 쏟아냈다. 하지만 필요한 공식적인 승인은 모두 받은 퍼블릭 아트였던 터라 파리 시장, 경찰 당국, 심지어 올랑드 대통령까지 나서서 프랑스는 전 세계 아티스트들과 디자이너들을 환영하고 존중해왔듯, 폴 매카시의 작품도 지지한다는 선언을 하기도 했다.

브루클린 메트로테크센터 거리 가로등에 걸린 행크 윌리스 토머스의 〈진실은 당신을 보는 것이다〉 전시 광경.

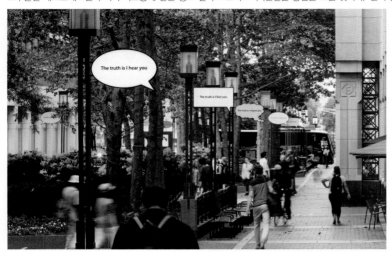

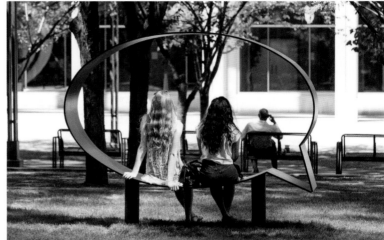

시티홀파크에 놓인
높이 2미터, 너비 3미터의 말풍선 벤치.

여러 지역의 다양한 사람들이 참여한
「진실 부스」는 마이애미의 콜린스파크,
아프가니스탄의 밤얀에도 설치된 바 있다.

행크 윌리스 토머스, 「자유」.

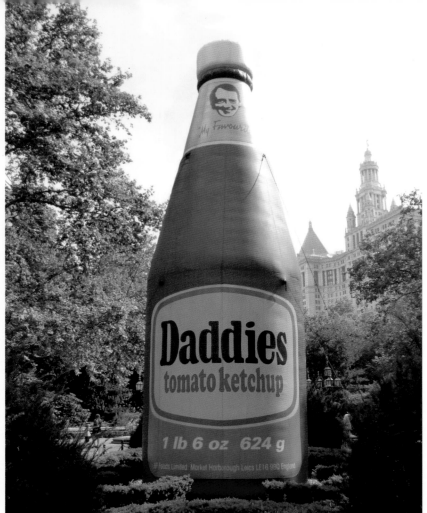

폴 매카시, 「아빠들의 토마토 케첩」.

2014년 파리 FIAC 기간 중 방돔 광장에 설치된
폴 매카시의 24미터 높이의 「나무」 전시 광경.
작품에 대한 항의와 지지가 교차했다.

+기억으로만 남은 예술, 티노 세갈

최근에 시티홀파크에서 열린 〈사물의 언어The Language of Things〉전에서는 우리가 살아가면서 읽고 이해하는 모든 시도에 대해 이야기했다. 마침표와 대시 등 문장 부호를 앉을 수 있는 크기로 확대한 애덤 펜들턴Adam Pendleton의 「코드로 된 시Code Poem」, 야생동물과 자연현상 분야의 녹음 전문가 크리스 왓슨Chris Watson의 사운드 작품 등 언어와 소통에 관한 작품들이 전시되었다. 그중 퍼블릭 아트로는 흔치 않은 작품도 발표되었는데, 아침부터 해가 질 때까지 행위자가 공원을 돌아다니면서 누군가와 눈이 마주치면 노래를 부르는 「바로 당신This You」이라는 제목의 퍼포먼스 작품이 그것이다. 이 독특한 작품은 2013년 베니스 비엔날레에서 황금사자상을 받은 티노 세갈Tino Sehgal이 기획한 것으로, 공공공간에서 공개된 것은 이번이 처음이다.

세갈은 전통적 의미의 작품과 관람객의 관계에서 벗어나 전혀 다른 감상의 '상황'을 구축하는 작가로 잘 알려져 있다(작가 스스로 자신의 작품은 '구축된 상황constructed situations'이라고 했다). 흔히 미술작품이라 하면 갤러리라는 닫힌 공간에 놓인 형태를 갖춘 물건이 대상이 되는 경우가 많지만, 세갈은 매우 덧없지만 살아 있는 경험을 관람자가 체험하고 경험하게 한다. 이러한 특징을 지닌

그의 작품에서 연기자들은 대화하거나 춤을 추기도 하는데, 세갈은 퍼포먼스의 전체적인 아이디어를 설정하고 연기자들의 행위를 감독하면서 작품을 완성해간다. 자신의 작업을 기록으로 남기지 않겠다는 작가의 원칙에 따라 세갈의 작품은 오로지 참여자와 관람자의 기억에만 남게 된다.

2010년 뉴욕 구겐하임미술관에서 티노 세갈의 이른 회고전이 열렸다. 건물 내 원형 홀의 벽과 바닥이 완전히 비워지고 오로지 연기자들의 '행위'만 남은 이때의 작품은 2004년 버전의 「키스」이다. 한 쌍의 남녀가 서로를 부둥켜안은 채 천천히 움직이며 취하는 에로틱한 포즈는 쿠르베, 로댕, 브란쿠시 그리고 제프 쿤스 등 여러 작가의 작품에서 가져온 것이다. 미술관 로비 바닥에서 이루어지는 퍼포먼스를 지나 나선형 계단을 오르기 시작하면 연기자가 관람객에게 질문을 던지며 대화를 이어가는 「진보This Progress」라는 제목의 또 다른 작품이 진행된다. 한 어린이가 다가와 "티노 세갈의 작품입니다"라고 외치면서 시작되는 이 퍼포먼스는 관람객들에게 '진보가 무엇입니까'와 같은 질문을 던진다. 그와 같은 행동은 이 행위자에서 다른 행위자로 넘겨지게 되는데, 연기자(작가는 자신의 작품에 등장하는 연기자들을 '해석자'라고 부른다)들은 세갈의 기획에 따라 말을 하고 움직이지만 그 외 다른 것들은 작품이 행해지는 공간에서 해석자와 관람객이 만나는 순간

즉흥적으로 이루어진다.

기록 장치가 편재하는 시대에 자취를 감추기 위한 작품을 만드는 것은 쉽지 않음에도 티노 세갈은 자료를 남기지 않는 작가로 유명하다. 때문에 그의 작품은 문화계의 구조적 매커니즘을 짚으면서 동시에 퍼포먼스로 관람객을 작품 속으로 끌어들인, 그러나 미술사에서의 퍼포먼스 개념과는 또 다른 독보적 영역을 만들어냈다고 평가받는다.

시티홀파크에서의 작품도 작가가 만든 물리적 실체는 없고 해석자를 통해 일시적으로 구현되었다가 사라진다. 세갈은 노래하는 사람에게 구체적인 노래 리스트를 주지 않았는데, 대신 그들이 공원에서 오가는 사람들과 눈이 마주쳤을 때 떠오르는 노래를 즉흥적으로 부르도록 주문했다. 따라서 작품은 세갈의 해석자와 공간의 상황에 전적으로 맡겨지게 된다. 세갈의 작품은 퍼블릭 아트로서나 미술관 전시에서나 전시 기간 동안 계속적으로 보여진다. 반복될 수 있는 성질의 것이기에 작품으로서 존속되며, 재생된 퍼포먼스는 계속해서 다른 정신적 활동을 구축할 수 있다.

열린 공간이라고는 하나 한편으로는 관공서에 인접해 있어 보수적일 수 있는 시티홀파크에서 이처럼 현대미술의 최전선에 있는 실험적 형태의 작품이 전시된다는 것은 상당히 흥미롭고 고무적인 활동이다.

공원이 된 고가다리
하이라인파크

+ 도 시 재 개 발 의 활 로

허드슨 강가를 따라 위치해 있는 맨해튼의 첼시와 미트패킹 지역에는 지난 10년간 레스토랑과 클럽, 럭셔리 빌딩, 공원 등이 빠른 속도로 생겨났다. 허드슨 강과 다운타운을 한 번에 전망할 수 있는 휘트니미술관의 새 건물은 이러한 변화에 정점을 찍었다. 여기에 맨해튼 서쪽의 랜드마크들을 가로지르는 녹지공간이 있다. 뉴욕의 역사를 고스란히 간직하고 있는 폐쇄된 철로를 공원으로 개조한 하이라인파크High Line Park다.

하이라인의 역사는 19세기 중반으로 거슬러 올라간다. 1847년 뉴욕 시는 화물기차 철로를 건설했지만 시간이 흐를수록 산업용 철도와 마차, 자동차와 보행자 들이 뒤엉켜 심각한 교통 혼잡과 인명사고가 끊이지 않았다. 이에 철도 시스템의 공간적 분리를 위해 1929년에서 1934년 사이 도로를 가로지르는 철로를 제거하고 35번가 남단부터 철로를 지상 위로 올리게 되었다. 하지만 머지않아 대형 수송트럭 시스템이 발달하면서 하이라인의 일부가 1960년대에 폐쇄되었고, 공장들이 점차 외부로 이주해감에 따라 1980년대에 접어들어서는 철도 운행이 완전히 중단되었다.

황폐해진 이 지역은 2000년대 초반에 들어서 아예 없어질 위기에 처하기도 했다. 그러나 철로에는 풀들과 나무들이 자생하고 있었고 이를 발견한 뉴욕 시민들은 콘크리트 철로와 자연의 조합을 뉴욕 시가 품어야 할 역사적인 도시 구조물로 여기고, 버려진 철로를 공원으로 만들자는 운동을 시작했다. 그리고 수년에 걸친 법정 싸움

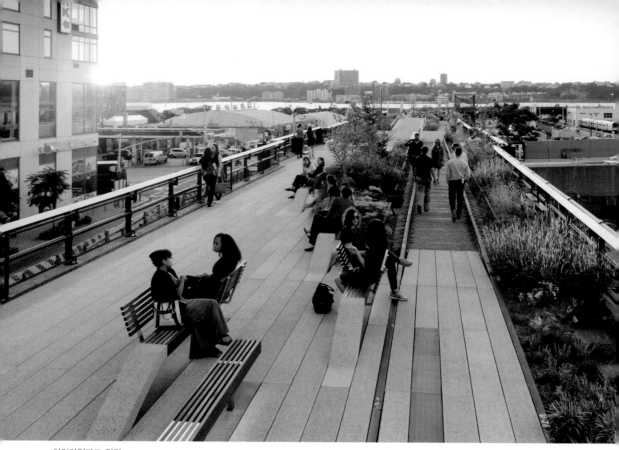

하이라인파크 전경.

갠즈보트 거리에서 바라본 하이라인 파크의 시작점.
뒤편으로는 휘트니미술관이 있다.

끝에 승리한 보존론자들 덕에 현재에 이르게 되었다.

하이라인을 보존하기 위해 정부와 투쟁을 벌이기 시작한 것은 두 명의 뉴욕 시민이었다. 하이라인의 실질적인 운영 기구인 '프렌즈 오브 하이라인Friends of the High Line'이 바로 그들이 설립한 비영리기관이다. 이후 당시 시장이었던 블룸버그와 맨해튼 자치구의 스트린저 회장이 이들의 활동에 지지를 보내면서 이 대규모 개발 사업에 큰 보탬이 되어주었다.

하이라인의 보존과 재사용을 목적으로 지역민들이 기반이 되어 만들어진 프렌즈 오브 하이라인은 활동 규모가 점차 확대됨에 따라 프로그램들도 다양하게 운영하고 있다. 퍼블릭 아트 전시도 중요한 프로그램 중 하나다. 하이라인파크에서 볼 수 있는 퍼블릭 아트는 하이라인 아트High Line Art 프로그램에 의해 기획되며, 장소특정적 커미션 작품, 전시, 퍼포먼스와 비디오 상영 등이 주를 이룬다. 하이라인 아트는 아티스트들에게 이곳의 디자인과 건축, 역사에 대한 생각들을 창의적인 방식으로 표현하는 기회와 자리를 내어주고 있다.

+ 색채와 빛의 기록, 스펜서 핀치

하이라인 아트의 본격적인 활동은 700개의 색유리로 이루어진 스펜서 핀치Spencer Finch의 작품을 공개하면서 2009년, 그 시작을 알렸다. 자연, 역사, 문학 등을 통해서도 잡히지 않는 지각知覺과 경험을 작품 속에 표현하는 스펜서 핀치는 하이라인파크의 첫 번째 구역에 「양쪽으로 흐르는 강The River That Flows Both Ways」을 영구적으로 설치했다. 이 제목은 허드슨 강을 뜻하는 아메리카 원주민의 단어 'Muhheakantuck'를 풀어 쓴 것이다.

「양쪽으로 흐르는 강」은 햇빛 아래 일렁이는 강물을 하루 중 700분 동안 1분에 한 컷씩 총 700컷의 사진을 찍어 얻어낸 색을 사용해 작업한 것으로, 하나의 픽셀이 곧 단일색의 유리판이 되어 기존 하이라인 철 구조물에 설치되었다. 작가 스스로도 인정했듯 자연은 현대 기술로도 온전히 담을 수 없지만, 감상자들은 강의 색을 담은 창을 바라보며 색다른 명상의 순간을 마주할 수 있다. 일찍이 허드슨 리버 화파+ 화가들이 강에서 영감을 얻었듯, 핀치도 자신이 자연에서 느낀 감동을 창유리 형식으로 표현한 것이다.

지각 경험을 탐구해온 스펜서 핀치의 컬러패널

+ 19세기 중엽의 미국 풍경화가 그룹. 미국의 광활한 대륙에서 영감을 얻어 자연에 대한 경이로움을 낭만적인 화풍으로 담았다

하이라인 첫 번째 구역 첼시마켓 위에 설치된 스펜서 핀치의 「양쪽으로 흐르는 강」 설치 전경.

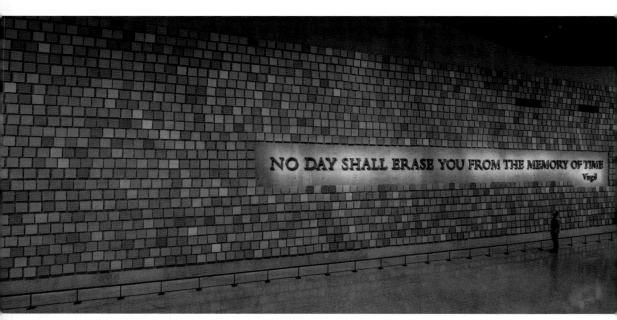

NO DAY SHALL ERASE YOU FROM THE MEMORY OF TIME
Virgil

9.11메모리얼뮤지엄에 설치된 「그 9월의 아침 하늘 색을 기억하며」(2014년).

맨해튼 37번가에 위치한 모건라이브러리뮤지엄에 365개 색면으로 구성된 판지의 '어떤 비스듬한 빛(A Certain Slant of Light).'

형식의 작품 가운데 가장 감성적인 것이 맨해튼 다운타운에 설치되었다. 9.11메모리얼뮤지엄에 있는 그의 모자이크 형식의 대형 설치작품 「그 9월의 아침 하늘 색을 기억하며Trying To Remember the Color of the Sky on That September Morning」는 9.11테러 당일 하늘의 색깔을 수집해 만든 것이다. 각기 다른 푸른색을 띤 사각면은 총 2,983개의 수채화로 이루어져 있고 이는 2,983명의 희생자를 기리는 것이다. 유난히 청명했던 그날의 하늘 색을 담은 이 작품은 각자 보고 느끼는 것이 다를지라도, 사건에 대한 기억은 영원히 잊히지 않을 것임을 전하고 있다. 설치물 중앙에는 로마 시인 베르길리우스의 서사시 『아이네이드Aeneid』의 한 문구가 적혀 있다.

아무리 많은 날들이 지나도 시간의 기억으로부터 당신을 지울 수 없을 것이다No Day Shall Erase You From the Memory of Time.

특정 주제를 강한 은유로 표현한 작품 외에도 핀치의 작업 특징이 잘 드러난 설치물을 맨해튼 한복판에서도 만날 수 있었다. 렌초 피아노의 설계로 리노베이션한 모건라이브러리뮤지엄Morgan Liberary and Museum의 4층 높이의 창을 스테인드글라스로 변모시킨 작품이다. 이것은 뮤지엄의 중세 서적 컬렉션에서 영감을 받아 작업한 것으로 자연광과 핀치의 색이 만나 아름다운 빛을 탄생시켰다.

+ 문 명 과 자 연 의 틈 새
아 드 리 안 비 야 르 로 하 스

하이라인파크에는 핀치의 작품처럼 영구적으로

Whose Design: High Line Park _____

하이라인파크의 재개발 사업은 국제 디자인 공모를 통해 건축은 딜러 스코피디오+렌프로가, 조경은 제임스 코너 필드 오퍼레이션스(James Corner Field Operations)가 맡았다. 배수관과 전선 사이를 남겨둔 워터프루프 콘크리트 시멘트 위에 지어졌으며 파크의 특징적인 요소로 필업(peel-up) 벤치와 리버뷰의 선덱 라운지 등이 있다. 14번가와 15번가 사이의 선덱은 허드슨 강을 내려다볼 수 있는 자리로 맨발로 거닐 수 있는 보행로도 제공한다. 디자인, 건축, 시각·공연예술을 통합적으로 다루는 딜러 스코피디오+렌프로의 대표작으로는 뉴욕 링컨센터, 캘리포니아 브로드뮤지엄 등이 있다. 제임스 코너 필드 오퍼레이션은 도시 디자인, 조경과 공공 영역에서 선두에 있는 회사로 중국 칭하이 지역 마스터플랜, 시애틀 워터프런트 마스터플랜, 필라델피아 레이스스트릿피어, 그리고 산타 모니카의 통바파크 등을 작업했다.

아드리안 비야르 로하스의 하이라인파크 전시 〈신의 진화〉의 부분.
30번가에서 34번가 사이에 위치한 레일야드에서 전시되었다.

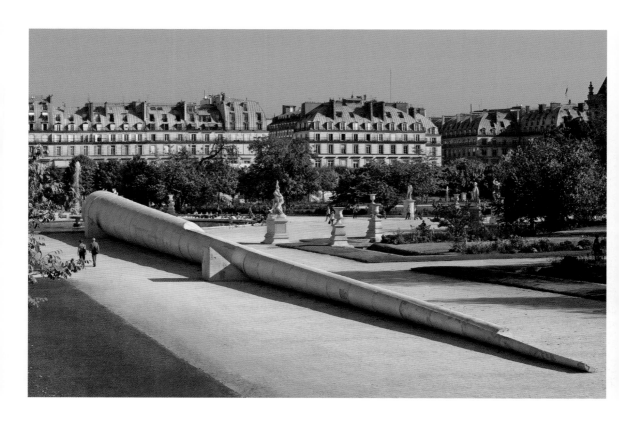

파리 튀일리정원에 놓인 아드리안 비야르 로하스의 「지구를 위한 시」(2011).

뉴욕 MoMA PS1에서 열린 아드리안 비야르 로하스의 개인전 〈동물들의 결백〉(2013) 설치 전경.

설치된 작품도 있지만, 다양한 전시 프로그램을 통해 여러 작가들의 작품들이 번갈아가며 연중 무휴 전시된다. 그중 주요 미술관과 비엔날레를 통해 주목받기 시작한 아르헨티나 출신 아티스트 아드리안 비야르 로하스Adrián Villar Rojas의 개인 전이 열려 이목을 끌었다. 문명과 자연 사이의 공간을 다루는 로하스는 시멘트와 흙을 혼합한 대규모 설치 작업을 주로 선보이는데, 특히 씨앗, 채소 등 유기적인 요소들과 부패하거나 소멸하지 않는 산업 재료를 함께 사용함으로써 시간성 또는 역사에 관한 주제를 감각적으로 다룬다.

하이라인에서 열린 로하스의 전시 〈신의 진화 The Evolution of God〉는 2014년에 하이라인 마지막 구역인 레일야드Rail Yards에서 개최되었다. 야생식물이 자라난 레일야드에 일정 간격으로 놓인 콘크리트 큐브 조각들은 마치 공사가 진행되다가 중단된 듯한 모습을 하고 있지만, 가까이 가서 보면 흙, 옷, 뼈, 조개, 운동화 등 각기 다른 구성물들이 그 속을 겹겹이 채우고 있다. 작가는 점토와 시멘트를 큐브의 구조적인 재료로 사용하고 그 속에 씨를 심었다. 전시 기간 동안 계절이 바뀜에 따라 단단해 보이는 조각 사이로 새싹이 돋아나면서 살아 있는 유기체로 변하는 과정을 확인할 수 있게 한 것이다. 이러한 발아·발생은 레일야드 야생식물의 생장을 반영한다.

로하스의 작품 중에는 이처럼 시간의 경과를 드러내며 주변과 동화되는 작품이 있는가 하면, 주어진 환경을 전복시키는 설치물도 있다. 파리 튈르리정원에 난데없이 등장한 「지구를 위한 시 Poems for Earthlings」는 마치 100미터짜리 장애물과 같았다. 정원 중앙에 있는 호숫가에 길게 누운 이 작품은 공원 이용자들이 작품 주위를 돌아갈 수밖에 없도록 동선을 바꿔버린 조각이었다.

하이라인에서 전시를 개최하기 전인 2013년에 MoMA PS1에서 개인전을 열며 데뷔한 로하스는 프로젝트마다 설치팀을 구성해 전시 현장에서 오랜 시간에 걸쳐 작품 재료들을 조합한다. 롱아일랜드 시티에 위치한 MoMA 분관에서 열린 전시에서는 폐교의 구조를 활용해 그 안에 콘크리트와 점토를 채워 넣었는데, 마치 인류가 사라진 이후의 풍경 같은 종말론적인 분위기를 연출해 주목을 받았다. 사람들이 알지 못하는 곳에서 서로 다른 세계가 공존한다는 다중 우주론의 관점에서 여러 탐구와 시도를 야심차게 해온 로하스는, 서른한 살에 이미 베니스 비엔날레(2011) 아르헨티나관을 대표하여 참가했고, 젊고 유망한 작가에게 주는 베네세 상까지 받은 바 있다.

+ 조각이 된 그라피티, 다미안 오르테가

철로, 기차 하면 자동적으로 그라피티가 떠오른

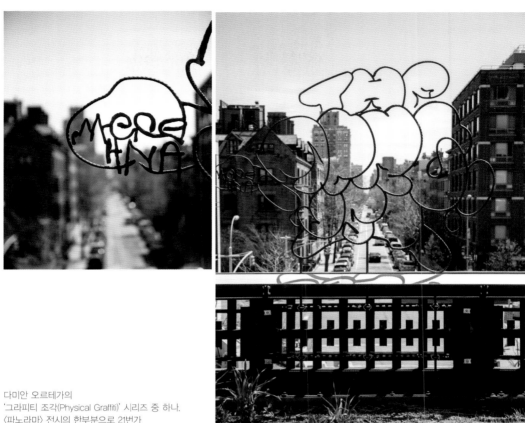

다미안 오르테가의
'그라피티 조각(Physical Graffiti)' 시리즈 중 하나.
〈파노라마〉 전시의 한부분으로 21번가
위쪽 하이라인에 위치한다.

다미안 오르테가의 『장대한 사물』, 2002년도 작품이다.

다. 지하철, 건물 벽에 스프레이 페인트로 다이내믹하게 형성된 그라피티의 역사에서 뉴욕이라는 도시는 그 중심이 되어왔다. 젊은이들은 스프레이로 작업을 하며 도시 곳곳에 자신의 흔적을 '태그Tag'로 남겼고, 이것은 곧 그들의 정체성이 되었다. 그리고 이러한 태그를 눈여겨본 멕시코 출신의 작가 다미안 오르테가Damián Ortega가 태그의 윤곽을 본떠 콘크리트 강철 프레임으로 제조하여 하이라인파크에 설치하는 작업을 선보였다. 이렇게 완성된 3차원의 그라피티는 하이라인파크 난간에 고정되었고, 보행자들은 산책 중에 태그 형태 사이로 도시 풍경을 흥미롭게 조망할 수 있었다.

오르테가는 폭스바겐 자동차 '비틀Beetle'의 부품들을 하나하나 해체하여 천장에 매다는 작품으로 이름을 알렸다. 벽돌과 석유 드럼통, 멕시코 음식인 토르티야에 이르기까지 일상적인 소재를 광범위하게 사용하는 오르테가는 유머와 역설을 미묘하게 섞어가며, 자본주의와 가난, 이민이라는 주제를 신중하게 드러내왔다. 서구-중심적인 사회구조에 대한 그의 비판은 자동차 분해 작업에서도 잘 드러나는데, 이는 독일에서 만들어진 국민 자동차 비틀의 변천에 근거한 내용이다. 저렴하고 편리한 비틀은 대량생산되며 큰 성공을 거두지만 1970년대에 이르러 유럽과 미국에서 안전 법규가 강화되자 멕시코와 브라질에서만 생산되기 시작한다. 소비자가 자체적으로 수리할 수 있는 스페어 부품이 있고 조립 과정도 단순해서 비틀은 멕시코시티에서 가장 널리 애용되는 자동차가 되었으며, 그로 인해 많은 사람들은 이 차를 근대화의 상징으로 간주하게 되었다.

이와 같이 정치적, 경제적 현상을 드러내는 작품 「장대한 사물Cosmic Thing」은 기능과 해체에 대한 오르테가의 관심이 작품 형식에 반영된 것이다. 하이라인에 설치한 작품에서도 철로 변에서 번성해나간 그라피티 문화와 산업재료를 결합해 맨해튼 다운타운 지역의 역사를 센스 있게 조망하였다.

하늘을 찌를 듯한 높이의 건물이 즐비한 뉴욕에서 높이로 보면 이제는 평범한 수준이라고 할 수 있는 플랫아이언 빌딩Flatiron Building. 하지만 이곳도 한때는 뉴욕에서 가장 높은 건물 중 하나이자 강철 골격을 처음 사용한 상징적인 건물이었다. 건물의 다이내믹한 각도가 자아내는 독특한 모습으로 뉴욕 시 포토존 역할을 톡톡히 하고 있지만, 비단 이 건물뿐만 아니라 인접한 곳에 자리한 공원도 사람들의 사랑을 듬뿍 받고 있다. 미국의 네 번째 대통령인 제임스 매디슨James Madison의 이름을 따 23번가와 브로드웨이가 교차하는 지점에 조성된 매디슨스퀘어파크Madison Square Park. 170년의 역사를 지닌 공원 주위에는 다양한 상점과 엔터테인먼트 업계, 그리고 뉴욕 사교계를 주름잡는 호텔들이 자리한다.

매디슨스퀘어파크는 1847년에 대중에 공개됐다. 공개될 당시 주변은 주거지역으로 개발되어 브라운스톤들과 맨션들이 들어섰고, 명망 있는 엘리트 가문이 많이 유입되었다. 루즈벨트 대통령, 소설가 이디스 워튼 등이 바로 이 동네에서 태어났다. 소위 부촌인 매디슨스퀘어파크 일대는 최초로 전기 가로등이 설치된 곳이기도 하다. 또한 미술계에서도 이곳에 나름 '최초'의 역사를 남기기도 했다. 1883년 세 명의 아트 딜러가 미국

도심 속 휴식처
매디슨스퀘어파크

미술 진흥을 위해 매디슨스퀘어 남단에 살롱을 연 것이다. 그들이 세운 미국미술조합American Art Association은 미국의 첫 옥션 하우스가 되었고, 사람들은 뉴욕에 와서 앤티크와 보석, 미술품 들을 사고팔기 시작했다.

1686년에 공공자산으로 지정된 매디슨스퀘어파크는 20세기 중반 재정비의 필요성이 인식되어 공사를 시작하였다. 1988년 공사 첫 단계 마무리 후 10년간 진행을 못하다가 기금 마련 캠페인을 통해 1998년부터 2001년에 걸쳐 마침내 재정비 공사를 끝낼 수 있었다. 좀 더 밝고 건강한 모습의 공공공간으로 거듭난 이곳에는 특히 반려견들이 뛰어놀 수 있는 공간이 추가가 되었고 공원 내 유일한 영구 편의시설로 유명 햄버거 가게가 건축회사 SITE의 디자인으로 들어서게 되었다. 『빌리지 보이스The Village Voice』 신문이 선정한 '반려견과 산책하기 좋은 최고의 장소'로 꼽히기도 한 매디슨스퀘어파크는 반려견 사랑이 유별난 뉴요커들에겐 최상의 장소다.

+자연을 닮은 인공물, 록시 페인

이 공원은 매디슨스퀘어파크 컨서번시Madison Square Park Conservancy라는 비영리기관에서 운영한다. 이 기관은 정원사와 함께하는 원예 체험,

음악 공연 등 전문적인 프로그램들을 기획해왔고, 2004년부터 매디슨스퀘어 아트Mad. Sq. Art 프로그램을 신설해 공원의 성격을 시각적으로 표현하는 다양한 예술 프로그램을 운영하고 있다. 특히 강철 빔으로 퍼블릭 아트 작업을 한 마크 디 수베로Mark di Suvero, 야외에서 흔히 전시되지 않는 LED를 활용한 미디어 작품을 선보인 리오 빌라리얼Leo Villareal과 라파엘 로사노에메르 Rafael Lozano-Hemmer 등을 주목할 만하다.

주로 자연과 인공물을 병치하는 데 관심을 기울여온 록시 페인Roxy Paine은 2007년 매디슨스퀘어파크에 거대한 나무 울타리를 만들었다. 서로 다른 종의 나무 두 그루가 공중에서 만나, 그 시작점이 어디이고 끝나는 지점이 어디인지 경계가 불분명한 형태다. 작가는 이 스테인리스스틸 나무 조각을 프로젝트마다 다양한 크기와 형태로 발전시키고 있는데, 매디슨스퀘어파크에서 설치한 것은 7,000개의 금속 파이프를 자르고, 구부리고, 갈고, 용접하는 복잡한 공정을 거쳐 완성했다. 그렇게 완성된 철 구조물은 형태상 실제 나무와 흡사한 모습을 하고 있다. 「결합Conjoined」이라는 제목의 이 조각에서 페인은 실증적인 것과 유토피아적인 것 사이의 복잡한 관계를 은유하고 있다. 작가는 미국의 저명한 시인이자 철학자인 랠프 월도 에머슨Ralph Waldo Emerson의 글을 인용해 "우리는 정확한 것과 방대한 것, 희망

2007년 메디슨스퀘어파크 록시 페인의 전시 〈세 조각〉 중 「결합」.

록시 페인, 「불규칙(Erratic)」 전시 광경.

메트로폴리탄미술관 야외 루프가든에 놓인 록시 페인의 「소용돌이」.
길이 39.6미터 폭 13.7미터의 스테인리스스틸 조각이다.

을 꿈꾸면서 수리적인 것도 원한다"라고 말한다. 「결합」 옆에는 키가 그보다 조금 작고 곰팡이가 끼어 죽어가는 모습의 나무와 5미터 너비의 바위를 형상화한 작품이 있다. 반짝이는 스테인리스스틸로 이루어진 세 작품 모두 유기적·인위적 환경, 자연발생적 번식과 인간의 통제 사이의 긴장을 다룬다.

그의 조각들을 자세히 들여다보면 작가가 얼마나 자연을 깊이 연구했는지 짐작할 수 있을 정도로 수목의 모양들이 섬세하다. 작가는 작업을 하면서 실제로 식물학과 생물학을 깊이 탐구하게 되었고, 작품의 주제가 되는 식물의 종, 속, 과, 목, 계 등을 계속해서 연구했다. 그러면서 그 종의 형태를 바꾸고 영향을 주는 장애물, 경쟁, 변화하는 조건, 질병 등과 같은 변수도 함께 상상한다. 페인은 책뿐만 아니라 현장에서도 그와 같은 연구를 계속해 작품 속에서 식물의 형태를 자유롭게 구사할 수 있을 때까지 몰입한다.

뉴욕의 퍼블릭 아트 펀드처럼 필라델피아에도 주요 퍼블릭 아트를 기획하는 기관이 있다. 필라델피아 퍼블릭 아트 협회aPA는 최근 록시 페인의 「공생Symbiosis」이라는 작품을 발표했다. 벤자민프랭클린파크웨이에 상징적으로 설치된 이 작품도 두 그루의 나무로 구성되었는데, 매디슨스퀘어파크에서 열린 전시와 달리 커다란 나무 한 그루가 부러지면서 직각으로 꺾이고 그 옆에 서 있는 다른 나무가 그것을 가지로 받쳐주는 형태다. 작가가 작품에 지속적으로 담아내고 있는 자연과 인공의 양립, 그리고 번성을 위한 잠재적 에너지라는 작품 주제는 공공공간에서 대형 조각물로 설치될 경우 더욱 강한 인상을 준다.

+아이디어를 구현하다, 하우메 플렌사

자연과 조화를 이루며 평온한 느낌까지 주는 하우메 플렌사Jaume Plensa의 거대한 인물 조각이 따뜻한 기운을 품은 계절에 매디스스퀘어파크에서 발표되었다. 플렌사가 뉴욕에서 선보인 첫 번째 퍼블릭 아트인 「에코ECHO」는 바르셀로나에 사는 아홉 살 여자아이의 모습을 구현한 조각으로, 타원형의 잔디 중앙에 13.4미터 높이로 서 있었다. 마치 포토숍으로 형태를 왜곡시킨 듯한 이 얼굴 조각에는 흰색 대리석 가루를 뿌려 공원 인근에 자리한 라임스톤 건물들과 조화를 이룬다. 이 조각은 규모는 크지만 잠든 듯 평안한 표정을 짓고 있어 관람객으로 하여금 고요하고 자기반성적 분위기를 느끼게 한다.

하우메 플렌사는 조각과 드로잉, 판화, 음향 설치작품, 오페라와 연극무대를 디자인하는 등 폭넓은 활동을 벌이고 있다. 기술과 예술 사이의 경계를 넘나드는 그의 대규모 조각물은 빛과 소

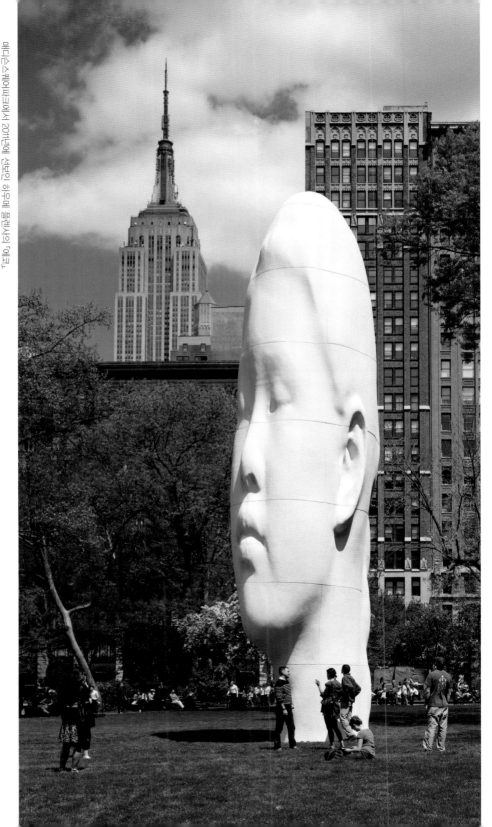

매디슨스퀘어파크에서 2011년에 샤우메 플렌사의 「에코」.
스페인 바르셀로나 출신의 플렌사는 파리와 바르셀로나를 기반으로 작업하며, 그의 작품은 세계 여러 도시에 설치되어 있다.

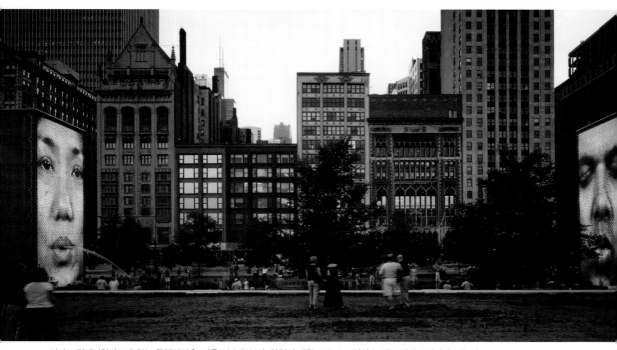

시카고 밀레니엄파크에 있는 플렌사의 「크라운 분수」(2004). 양옆의 대형 LED 스크린의 높이는 각각 15미터가 넘는다.

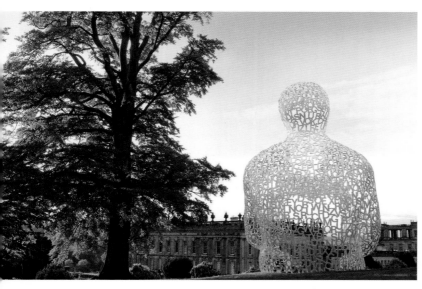

요크셔 조각공원에 전시된
플렌사의 2008년 작, 「지식의 전당」.

리, 문자를 조합한 작업으로 관람객들이 예술과 언어, 자연과 문화, 소리와 통신이 빚어내는 충돌과 조화를 한 공간 안에서 능동적으로 감상하게 한다. 특히 퍼블릭 아트 프로젝트를 활발하게 전개하는 플렌사의 작품 가운데 「크라운 분수 Crown Fountain」(2000~2005)는 대중에게 가장 많이 알려진 작품이다. 시카고 밀레니엄파크에 설치된 이 작품은 돌담을 연상하게 하는 대형 스크린에 지역 주민들의 얼굴을 클로즈업해서 찍은 영상을 틀고, 등장인물들의 입 위치에 맞춰 분수를 설치해 마치 그들이 물을 뱉듯 그 사이로 물줄기가 뿜어져 나오도록 했다. 검은 화강암을 깐 바닥은 화면을 더욱 도드라지게 하며, 뿜어져 나오는 물을 맞으며 뛰노는 아이들의 모습과 분수 주변에 앉아 한가로운 시간을 보내는 사람들이 빚어내는 풍경이 천진난만함과 여유를 동시에 느끼게 했다.

「에코」가 사람 형상을 했던 것처럼 플렌사는 사람, 문자 등을 이용한 작품을 주로 발표해왔다. 그중 문자로 이루어진 사람 형상을 한 「지식의 전당 House of Knowledge」도 그의 대표적인 작품 형태의 하나다. 8미터 높이의 이 작품은 개개의 철제 문자들을 용접한 후 흰색으로 색을 입혀 완성했다. 문자들로 이루어진 이 거대한 인간 형상을 관람하는 감상자들은 조각물 안쪽에 들어가보기도 하고, 철제 문자들 사이로 주변 풍경을 바라

보는 등 다양한 관점과 시선으로 작품을 감상할 수 있다.

문자는 그의 작품에서 두드러지는 특징 중 하나다. 책으로 가득한 집에서 성장한 플렌사는 셰익스피어에 매료되었으며, 특히 『맥베스』에 심취했다. 그는 이 문자들을 활용한 최초의 작품 「슬립 노 모어 Sleep No More」(1988)에 『맥베스』 속 문장을 인용하기도 했다. 시간이 흐를수록 이 아이디어는 발전을 거듭해 지금의 철제 문자 조각 작업에 이르게 됐다. 플렌사는 단테와 보들레르, 블레이크와 같은 작가들에게도 영향을 받았는데, 특히 하나의 생각이 광대무변한 무언가를 가득 채울 수 있다는 블레이크의 생각에 매료되었다. 생각을 나타내는 데 반드시 물리적 사물이 필요한 것은 아니라는 점이 그의 핵심적 개념이다.

+시민의 휴식처가 된 현대미술, 올리 겐저

평화로운 풍경을 조성하는 조각이 있는가 하면 공원 이용객들이 쉬어 가는 잔디가 되고 가구가 되기도 하는 퍼블릭 아트도 있다. 매디슨스퀘어 파크에서 가장 인기 있었던 작품을 하나 꼽으라고 하면 선박용 밧줄로 엮은 올리 겐저 Orly Genger의 「빨강, 노랑 그리고 파랑 Red, Yellow and Blue」을 들겠다. 겐저가 주로 쓰는 소재 중 하나인 손으로

2013년 5월부터 9월초까지 진행된 올리 겐저 전시 광경.
블룸버그 시장의 진행으로 개막식이 열렸고, 메디슨스퀘어파크 전시 종료 후 보스턴 외곽의 드크르도바 조각공원으로 옮겨 전시됐다.

엮은 거대한 밧줄 더미는 선명한 원색이 입혀져, 푸르게 우거진 봄과 여름철 공원 풍경에 강렬한 포인트가 되어주었다. 사람들은 다양한 높낮이의 작품들 위에 앉아 책을 읽기도 하고, 누워서 쏟아지는 햇볕을 즐기기도 했다. 미국 현대미술 작가 바넷 뉴먼의 1960년대 말 시리즈인 '누가 빨강, 노랑, 파랑을 두려워하는가'에서 제목을 따온 겐저의 작품은 리처드 세라, 프랭크 스텔라 같은 미니멀리즘 전통을 따르는 듯하면서도, 그만의 뚜렷한 실외조각 미학을 고수한다.

뜨개질이라는 정적인 행위를 통해 작품을 제작하지만 오랜 시간 한 가지 행위를 지속하는 노동집약적 과정을 거쳐 완성한 결과물은 그 크기와 형식 면에서 매우 장대하다. 관람객은 작품을 이루는 밧줄을 보면서 작업에 들어간 엄청난 노동력을 알아차리게 되는데, 이러한 점 역시 사람들을 매혹시키는 요인이 되기도 한다.

브라운대학과 시카고 아트인스티튜트를 졸업한 겐저는 학창 시절부터 물질과 직접적인 관계를 맺으며 손과 몸을 사용하는 데 빠져들었다. 초기에는 의자나 빗자루 같은 오브제를 모아 석고로 한데 묶어버리기도 하고, 1970년대 미국 미술계에 영향을 준 페미니즘을 연상시키는 소재들로 고리

나 매듭 작업들을 하기도 했다. 그는 퀸스 롱아일랜드 시티에 위치한 소크라테스 조각공원Socrates Sculpture Park을 방문한 것을 계기로 밧줄이라는 소재를 사용하게 되었다. 겐저는 퍼블릭 아트 작업으로 영향력 있는 대부분의 현대작가들이 거쳐 간 이 조각공원에서 첫 실외조각을 시도하면서 기후에 저항할 수 있는 소재를 모색했고, 이 전시에서 사용한 보라색과 녹색의 등산용 밧줄은 대규모 밧줄 작업에 박차를 가하게 해주었다. 매디슨스퀘어 아트 커미션에서 기획한 올리 겐저의 작품에는 약 427미터의 밧줄과 약 1만3,250리터의 페인트가 사용되었으며 그 무게가 무려 45,360톤에 이른다.

미 동부 해안 지역에서 가져온 선박용 밧줄은 작가의 손을 거쳐 그 용도가 변한 채 도시 한복판에 등장했다. 그리고 관람객들은 그것이 놓인 방식을 통해 매디슨스퀘어파크의 공간을 주체적으로 탐색하고 느낄 수 있다. 미니멀한 것과 유기적인 것이 공존하는 작품을 만들어온 겐저는 「빨강, 노랑 그리고 파랑」을 통해 공원 내에 단순히 벽을 쌓는 것이 아니라 도심 속 공공공간이 시민들의 안식처가 될 수 있도록 공간의 분위기를 변화시켰다.

뉴욕의 허파
센 트 럴 파 크

+ 시 들 지 않 는 꽃 , 이 자 겐 츠 켄

뉴욕의 크고 작은 공원의 미술 전시는 매디슨스
퀘어파크의 매디슨스퀘어 아트, 하이라인파크의
하이라인 아트처럼 해당 공원이 운영하는 위원
회 또는 단체가 프로그램을 준비하는 경우가 대
부분이다. 이와 달리 뉴욕을 대표하는 공원인 센
트럴파크Central Park에는 정기적으로 전시를 개
최하는 아트 프로그램이 따로 있지 않다. 2005년
에 공원을 뒤덮었던 크리스토와 장 클로드의 「게
이트」 역시 뉴욕 시에서 직접 주관한 것으로 공
원 운영 시스템과는 별개의 것이었다. 대신 센트
럴파크 남단의 동쪽 코너에서는 면적은 그리 넓
지 않지만 정기적으로 알찬 퍼블릭 아트 시리즈
가 기획, 전시된다. 뉴욕에서 퍼블릭 아트를 개척
하고 옹호했던 퍼블릭 아트 펀드의 설립자의 이

름을 딴 도리스프리드먼플라자Doris C. Freedman
Plaza가 그곳으로, 여기에서는 1977년부터 동시
대 주요 미술작품들을 선보여왔다. 루이즈 부르
주아와 제니 홀저Jenny Holzer 등의 작품이 1980
년대에 설치되었고, 프란츠 베스트Franz West의 컬
러풀한 추상조각이나 세라 지Sarah Sze의 건축적
인 작품도 이곳에 전시되었다. 그리고 최근 두 줄
기의 커다란 난초가 도리스프리드먼플라자에 피
었다. 보는 것만으로도 기분 좋은 메시지를 전달
해주는 이 난꽃의 키는 각각 10.4미터, 8.5미터로,
공원을 이용하는 사람들을 멀리서부터 화사하게
맞이한다.

이 난초는 2015년에 열린 제56회 베니스 비엔
날레 〈모든 세상의 미래All the World's Future〉전에
서 처음 선을 보인 이자 겐츠켄Isa Genzken의 작품
이다. 그의 대표적인 야외 조각 「장미Rose」가 제작

릿벨트와 같은 건축가에게서 받은 영향도 엿보인다. 그는 "건축은 살아 있는 기계"라고 말한 현대 건축의 거장 르코르뷔지에의 프랑스 로크브륀 카프 마르탱에 있는 별장을 변환하여 설치물을 만들기도 했다. 지중해 연안이 보이는 이 집은 르코르뷔지에가 자신을 위해 지은 유일한 집으로 생을 마감한 곳이기도 하다. "태양을 향해 수영하다가 죽는 것은 얼마나 좋은 일인가"라고 동료에게 말했다던 르코르뷔지에는 실제로 집 앞 해안가에서 오랜 시간 수영을 하다가 사망했다. 라이언 갠더는 「저는 여기서 내리겠습니다I'm Getting off Here」(2008)에서 벽면 선반에 르코르뷔지에의 별장을 닮은 아주 작은 크기의 조각을 두고, 바닥에는 푸른 바다를 연상시키는 깨진 유리조각을 설치해 거장의 마지막 삶을 은유하기도 했다.

「행복한 왕자」와 더불어 갠더의 대표적 퍼블릭 아트인 「아버지의 후광 효과Dad's Halo Effect」는 영국 이스트 맨체스터의 베스윅커뮤니티허브Beswick Community Hub에 있다. 높이 3미터짜리의 이 스테인리스스틸 조각물은 마치 체스 판 위의 말과 같은 형상을 하고 있으나 재료와 색감이 모두 같고 형태가 독특해 어느 것이 상대편 말인지 알 수 없다. 이는 갠더의 아버지가 일했던 GM에서 제조하는 조종 장치에서 영감을 받은 것으로

여러 가지 의미가 중첩되어 있어 해석이 필요한 부분이기도 하다.

그는 체스와 현대미술을 두고 "계획하고 전략을 짜며, 손으로 움직여야 하고, 원인과 결과가 있는 운동과 같다"라고 말한다. 이 작품이 나타내는 일종의 스포츠 정신은 작품을 설치한 곳과도 조화를 이룬다. 베스윅커뮤니티허브는 맨체스터 시위원회의 파트너십으로 약 630억 원을 들여 새로 지은 교육 및 스포츠 시설이다. 이곳의 중심에 갠더의 작품이 설치되기 이전부터 지역 주민들의 관심과 이해도를 높이기 위한 워크숍이 열렸다. 영국의 시인 맨디 코에Mandy Coe가 이끈 워크숍은 갠더의 개인전이 열리고 있는 맨체스터 아트 갤러리를 방문하고, 퍼블릭 아트가 맨체스터의 미래에 어떻게 기여할 것인가를 주제로 시민들과의 대화의 장을 마련했다. 이처럼 하나의 퍼블릭 아트가 특정 장소에 영구적으로 놓일 때 지역민들과의 연계성을 만들어주고 주인의식을 형성해주는 것은 대단히 중요한 일이다. 뉴욕에서도 라이언 갠더는 뉴스쿨에서 「행복한 왕자」에 대한 아티스트 토크를 개최하는 등 퍼블릭 아트 프로젝트와 연계한 다양한 행사를 통해 사람들의 참여도를 높였다.

이해와 존중의 공간
브루클린브리지파크

+ 유서 깊은 문화 공간 세인트앤스웨어하우스

고풍스럽고 로맨틱한 자태로 맨해튼과 브루클린을 연결하는 브루클린브리지. 그곳에 하늘과 강, 자연과 도시환경을 조화롭게 꾸민 브루클린브리지파크Brooklyn Bridge Park가 조성되어 있다. 어느 도시든 강을 끼고 있는 멋진 다리 주변에는 시민들의 여가와 문화 활동을 위한 공간이 있기 마련. 브루클린브리지파크는 이스트 강을 따라 형성된 길이 2.1킬로미터, 면적 344제곱미터의 강변 공원이다. 게다가 브루클린 강변의 오래된 산업지구를 일컫는 덤보DUMBO('맨해튼 고가다리 아래'라는 뜻의 Down Under the Manhattan Bridge

세인트앤스웨어하우스는 미국 남북전쟁 시대에 지어진 건물을 리노베이션해 2015년 10월에 오픈했다.

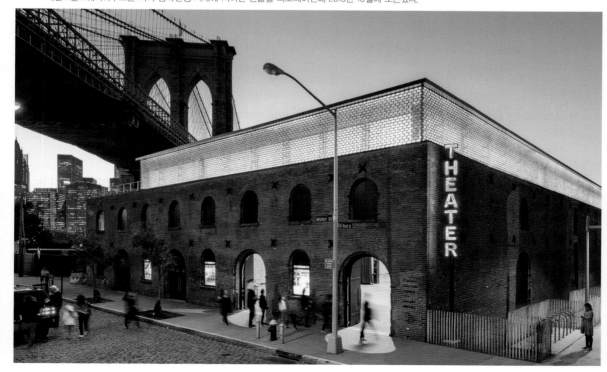

Overpass의 약자)는 뉴욕 아티스트들의 주요 활동지다. 강 주변 공원과 자갈이 깔린 골목에는 아티스트의 스튜디오, 갤러리, 초콜릿 제조업자, 가구 스튜디오 등 다양한 작업실들과 상점들이 이 지역 특유의 개성을 형성하고 있다.

브루클린브리지 바로 아래에는 유서 깊은 문화 공간인 세인트앤스웨어하우스St. Ann's Warehouse가 공원의 허브 역할을 하고 있다. 1860년대에 타바코웨어하우스Tabaco Warehouse였던 이곳은 뉴욕 시의 개발사업에 힘입어 리노베이션에 착수했고, 2015년에 지역 커뮤니티와 학교, 예술인 들을 위한 공연장이자 다목적 공간으로 새롭게 오픈했다. 세인트앤스웨어하우스를 디자인한 마벨 아키텍츠The Marvel Architects는 기존의 벽돌 외관과 철 구조물, 아치형 문 등을 그대로 보존하면서 700평 규모의 극장으로 탈바꿈시켰다.

입구 쪽에 자리한 삼각형 모양의 열린 공간은 리노베이션이 이루어지기 전부터 퍼블릭 아트가 기획·전시되던 곳이다. 특히 런던을 기반으로 활동하는 미디어 아트 그룹 UVAUnited Visual Artists가 이곳에서 발표한 큐브 형태의 LED 설치작품 「기원Origin」은 작품 자체만으로도 대중의 큰 호응을 얻었지만, 이 공간의 매력을 널리 알리는 계기가 되었다. 크리에이터 프로젝트 뉴욕Creators Project New York 이벤트의 한 부분으로 선보인 이 설치물은 움직이는 LED 빛과 음악으로 브루클린브리지 아래 이스트 강변을 걷는 이들에게 총체적인 예술 경험을 하게 했다.

세인트앤스웨어하우스 오픈 전, 입구 공간에 설치되었던 UVA의 「기원」

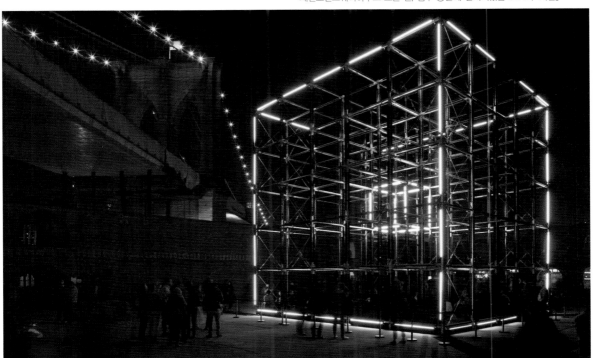

+ 차용과 메시지, 데보라 카스

퍼블릭 아트로 '기획'되어 대중에 공개된 브루클린브리지 주변의 아트 프로젝트는 올라푸르 엘리아손Olafur Eliasson의 대형 설치물 「뉴욕 시 폭포The New York City Waterfalls」가 그 시작이다. 이후 해마다 여러 프로그램을 통해 브루클린브리지파크의 작품들이 선보였는데, 최근 사람들의 이목을 집중시킨 것은 데보라 카스Deborah Kass의 「OY/YO」다. 그의 노란색 알루미늄 조각은 맨해튼 다리와 하이웨이에서는 'YO'로 읽히고 브루클린에서 맨해튼을 배경으로 바라보면 'OY'로 보인다. 「OY/YO」는 2011년 이래 데보라 카스의 페인팅과 판화, 그리고 작은 크기의 조각들에서 반복적으로 등장하는 모티프로 대규모 퍼블릭 아트 형식으로는 브루클린브리지파크에 최초로 설치되었다. 뉴욕 MoMA에 가면 볼 수 있는 에드워드 루샤Edward Ruscha의 1962년 작 「OOF」에서 서체와 색깔을 그대로 차용한 카스의 이 작품은 루샤에 대한 경의이기도 하고 장난스런 흉내 내기이기도 하다. 'YO'는 누구를 부를 때 쓰는 속어이자, 스페인어로는 1인칭 대명사 '나'를 뜻하기도 한다. 또한 거꾸로 'OY'는 유대어로 슬픔과 실망을 나타내는 단어다. 카스의 작품은 감상자가 작품을 어느 곳에서 바라보느냐에 따라 그 의미가 달라지게 함으로써 다양한 민족이 거주하는 브루클린의 문화적 특성을 반영하며 포용적 아트라는 평을 받았다.

카스는 정치, 팝 문화 그리고 미술사의 교차점을 탐구하는 작업을 한다. 프랭크 스텔라, 앤디 워홀, 잭슨 폴록 그리고 에드워드 루샤 같은 20세기 미술 아이콘들의 작품 스타일을 본뜨거나 재구성하는 방식을 취한다. 카스의 이러한 차용기술은 사회적 권력 관계, 개인의 아이덴티티, 남성 아티스트들이 지배적인 미술의 역사 등을 비판한다. 카스의 초기작인 '미술사 페인팅' 시리즈는 피카소나 잭슨 폴록의 회화 한 부분을 디즈니 만화의 특정 장면과 조합한 것이다. 또한 카스의 작품 가운데는 앤디 워홀이 자신의 코 성형 전후를 그린 「전후Before After」를 디즈니 영화 신데렐라에서 유리구두를 신는 장면과 병치한 것도 있다. 제목 역시 원작을 조금 비틀어서 「과거 그리고 쭉 행복하게Before and Happily Ever After」로 붙인 이 작품에서 카스는 대중문화와 미국주의를 보여줌과 동시에 더 나아가서는 사회에서 여성과 남성의 권력 관계를 탐구한다. 데보라 카스의 작업 특징을 잘 드러내는 제목이라 그런지 2012년에 앤디워홀뮤지엄에서 열린 카스의 회고전에서도 전시 제목을 〈과거 그리고 쭉 행복하게〉로 썼다.

미술사에서 자주 언급되는 대가들의 작품을 차용하는 카스의 작업 방식은 워홀 프로젝트The Warhol Project에서 좀 더 확대되어 등장한

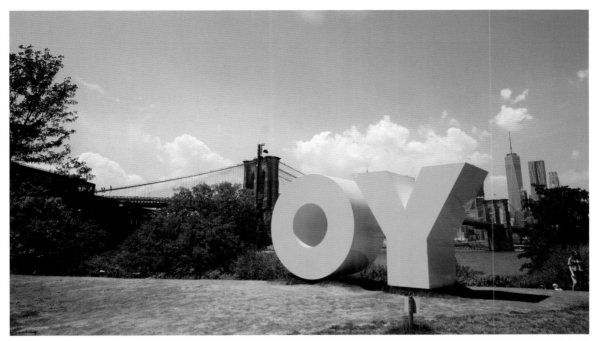

브루클린브리지 옆에 놓인 데보라 카스의 「OY/YO」는 투 쓰리 매니지먼트 컴퍼니(Two Tree Management Company)의 의뢰로 2016년에 설치되었다.

데보라 카스의 「나의 엘비스」(1997). 바브라 스트라이샌드가 주연한 영화 「옌틀」을 소재로 했다.

다. 미국의 유명 인사나 상품을 묘사하고 캔버스에 실크스크린 작업을 하는 워홀 스타일을 그대로 빌려온 카스지만, 주제만은 온전히 자신의 것이다. 카스가 그린 대상은 아티스트 신디 셔먼Cindy Sherman, 미술사가 로버트 로젠블럼Robert Rosenblum이나 린다 노클린Linda Nochlin 등 작가에게 영웅이 되는 인물들이었다. 그중 '유대인 재키The Jewish Jackie' 시리즈는 작가 스스로가 가장 동일시했던 영화배우 바브라 스트라이샌드Barbra Streisand를 그린 것으로 페미니즘과 동성애자 문제에 대한 카스의 개인적 관심과 주제를 발전시킨 것이다. 또한 바브라 스트라이샌드가 출연한 영화 「옌틀Yentle」에서 모티프를 따온 「나의 엘비스My Elvis」에서는 앤디 워홀이 엘비스를 그린 방식대로 전신 인물화가 반복된다. 영화에서는 바브라 스트라이샌드가 예시바(탈무드 학교)에서 교육을 받기 위해 남자로 위장하고 살아가는 여성을 연기한다. 데보라 카스에게 「옌틀」은 워홀의 엘비스를 교체하면서 젠더와 아이덴티티를 이야기하기에 딱 들어맞는 캐릭터였던 것이다.

+ 회전하는 글자 조각, 마틴 크리드

브루클린브리지파크는 강가를 따라 피어Pier 1에서 피어 6, 또는 메인스트리트와 존스트리트 같은 길 이름으로 공간이 구획되어 있다. 공공공간에 흔히 있는 벤치를 둥글게 휘거나 각지게 접어 재미난 형태로 만드는 덴마크 작가 예페 하인Jeppe Hein의 2015년 전시 〈예술을 만져주세요 Please Touch the Art〉도 이렇게 구획된 공간 곳곳에 설치되었다. 데보라 카스의 작품과 워터탱크를 소재로 한 톰 프루인의 작품이 설치된 브루클린브리지 주변도 퍼블릭 아트 공간으로 인기를 끌지만, 이곳에서 남쪽으로 한참 내려간 곳에 위치한 피어 6에도 이목을 끄는 작품이 전시되었다. 피어 6만을 위해 특별히 제작된 마틴 크리드Martin Creed의 대형 설치물 「이해Work No. 2630, UNDERSTANDING」가 바로 그것이다.

'이해'라는 영단어를 철골 구조용으로 널리 사용되는 형강形鋼으로 만든 15.24미터 길이의 이 작품은 매번 다른 속도로 360도 회전하도록 작가가 프로그래밍을 해두었다. 덕분에 사람들은 다양한 각도에서 작품을 감상할 수 있고, 밤이면 붉은색 네온빛이 켜져 멀리서도 선명하게 작품을 볼 수 있다. 작품 아래에는 콘크리트로 만든 사각형의 계단식 바닥면이 있어 관람객들이 자유롭게 앉아 시간을 보낸다.

터너 프라이즈 수상자인 영국 작가 마틴 크리드는 설치작품 외에도 안무와 음악을 활용한 다양한 방식의 개념적인 작업을 한다. 무표정한 여자들이 서서히 입을 벌리는 그로테스크한 장면

마틴 크리드의 「이해」. 브루클린브리지파크의 피어 6에 놓인 이 작품은
매번 다른 속도로 회전하고 밤에는 붉은 네온이 빛을 낸다.

을 보여주는 흥미로운 영상 작업도 있지만, 아무래도 공공의 공간에서 시각적 강렬함을 더해주며 관람객의 참여를 끌어내는 것은 그의 단어 조각들이다. 회전하는 네온 텍스트 조각으로 시카고 현대미술관 앞에서 2012년에 선보였던 「어머니들 Work No. 1357, Mothers」, 2014년에 발표한 「사람들 Work No. 2070, People」에 이어 브루클린브리지파크에 놓인 「이해」는 크리드의 세 번째 텍스트 조각이자 가장 큰 규모의 설치작품이다.

마틴 크리드는 우리가 이미 알고 있고 익숙한 단어를 자신만의 방식으로 새롭게 인식하게 하고 환기시킨다. 「이해」도 관람자들의 다양한 해석을 낳았다. 무관심한 세상에 이해와 공감이 더욱 필요하다는 점을 나타낸 작품이라는 사람, 점차 양극화되어가는 정치 풍경을 역설적으로 풀어냈다고 보는 사람 등 작품을 본 감상자들의 반응은 가지각색이었다. 크리드의 작품처럼 중의적 의미를 내포한 현대미술은 어느 것이 맞고 어느 것이 틀리다고 단언할 수 없고, 작품에 대한 판단은 오직 감상자의 몫으로 남는다. 하지만 무엇이 되었든 브루클린브리지파크에 설치된 작품들은 모두 다양한 사람들과 커뮤니티 간에 이해와 존중이 필요하다는 점을 강조하고 있다.

Whose Design: St. Ann's Warehouse

세인트앤스웨어하우스는 주로 공공영역을 디자인해온 건축회사 마벨 아키텍츠가 디자인했다. 설립자인 조너선 마벨(Jonathan Marvel)은 자연환경을 거스르지 않고 조화를 이루는 건물을 설계하는 데 관심을 가지고 주력하였는데, 그러한 디자인은 브루클린브리지 옆에 위치한 콘도 피어하우스(Pierhouse)와 원호텔(1 Hotel brooklyn Bridge)등을 통해서도 엿볼 수 있다. 마벨 아키텍츠는 기반시설 개발과 마스터플랜, 공원과 워터프론트 디자인, 주거 환경 프로젝트를 다루는 건축가들과 도시 디자이너들로 구성되어 있다. 대표적인 프로젝트로 뉴저지 인스트튜트테크놀러지, 부르클린 네이비야드 뉴랩(New Lab at the Brooklyn Navy Yard), 맥캐런 수영장 등이 있다.

4 패션과 아트
아티스트 협업을 넘어서

패션 컴퍼니,
아티스트 컬래버레이션을
넘어서

H&M과 제프 쿤스의 컬래버레이션. 맨해튼 피프스애브뉴에 위치한 H&M 외부 광경.

패션과 아트

+ 쇼윈도 디스플레이로 구현된 아트

초현실주의 화가 살바도르 달리는 디자이너 엘사 스키아파렐리Elsa Schiaparelli와 협업해 랍스터를 그린 드레스를 만들기도 하고, 앤디 워홀은 입생로랑과 함께 디자인 작업을 하는 등, 아티스트와 패션 디자이너의 컬래버레이션 역사는 지난 수십 년간 지속되었고 다져졌으며, 이제는 미술관에서도 그들의 작업을 진지한 주제로 받아들이고 전시를 개최하기도 한다. 메트로폴리탄미술관에서 열린 〈알렉산더 맥퀸〉이나 〈차이나—거울 속으로 China: Through the Looking Glass〉와 같은 전시를 보더라도 미술계에서 패션의 위상이 얼마나 높아졌는지 알 수 있다. 휘트니미술관이 다운타운으로 이전하기 전, 마지막으로 〈제프 쿤스〉 회고전을 열었을 때에는 패션 브랜드 H&M이 쿤스의 「풍선 개Ballon Dog」 이미지가 프린트된 핸드백을 만들어 한정판매하기도 했다.

아티스트와 패션 브랜드가 협업하여 제품을 디자인하는 사례는 너무나 다양하다. 최근에는 한 발 더 나아가 함께 작업할 수 있는 '공간'을 마련해주는 패션 브랜드와 기관이 점차 늘고 있는 추세다. 컬래버레이션 제품을 구매해야만 아티스트의 손길을 느낄 수 있는 것이 아니라, 일반인들도 공공공간에서 패션과 예술의 합작품을 공유하고 감상할 수 있는 기회가 늘어나고 있는 것이다. 그리고 세계 어느 곳보다 패션과 미술의 다양한 시도가 끊이지 않는 도시 뉴욕에서는 그러한 흥미로운 컬래버레이션의 현장을 어렵지 않게 찾을 수 있다.

+ 루이뷔통과 구사마 야요이

무라카미 다카시, 리처드 프린스, 솔 르윗 등 아티스트와 컬래버레이션 전통을 이어온 프렌치 패션 하우스 루이뷔통Louis Vuitton은 2012년, 지금까지의 협업 가운데 가장 확장된 형태를 선보였다. 폴카 도트polka dots로 대중에게도 잘 알려진 구사마 야요이草間彌生가 옷과 가방, 신발, 시계에 이르기까지 루이뷔통의 전반적인 아이템에 자신의 작품을 입힌 것이다. 루이뷔통은 전에도 많은 작가들의 작업을 상품의 콘셉트로 활용했지만 구사마의 경우는 루이뷔통 역사상 가장 넓은 차원의 협업이었다. 더욱이 스토어 디스플레이의 내·외부를 구사마 작품으로 꾸며 하나의 설치작품처럼 구성했고, 그러한 공간은 누구에게나 열려 있었으며, 특정 브랜드의 상업공간이지만 쇼윈도는 물론 건물 외벽까지 구사마의 작업으로 둘러싸 현대미술을 잘 모르는 이들도 그의 작품 세계에 쉽게 다가갈 수 있게 했다.

뉴욕 피프스애브뉴에 위치한 루이뷔통 플래그

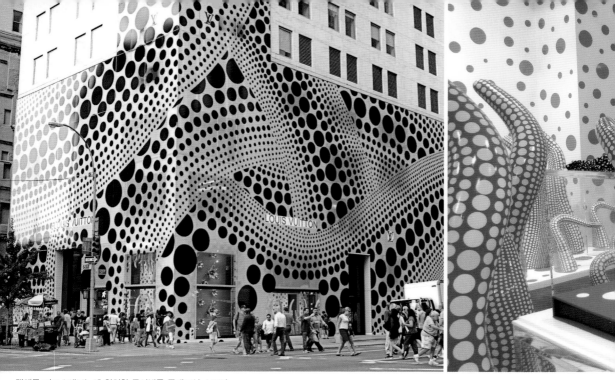

맨해튼 피프스애브뉴에 위치한 루이뷔통 플래그십 스토어.
2012년에 '인피니틀리 구사마(Infinitely Kusama)'라는 이름으로 구사마 야요이 작품에 기반한 컬렉션을 발표하면서 그에 맞게 디스플레이도 설치했다.

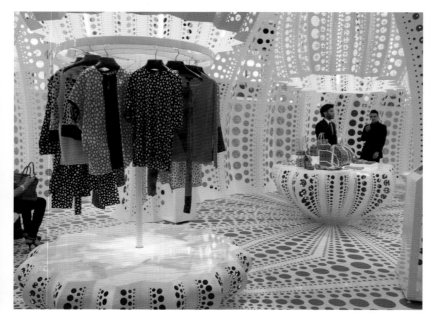

런던 셀프리지백화점의
루이뷔통 디스플레이.
뉴욕과 런던을 비롯하여
파리, 도쿄, 홍콩 등
전 세계 일곱 개 도시에
콘셉트 스토어가 열렸다.

십 스토어는 윈도 전체를 폴카 도트로 꾸몄다. 바닥에서는 촉수 형태가 꿈틀거리듯 솟아 있고 그 사이에 왁스로 만든, 실제와 너무나 흡사한 구사마 야요이 형상이 놓여 있었다. 전 세계 500여 개나 되는 루이뷔통 스토어의 설치물과 디스플레이는 모두 구사마의 작품에 영감을 받아 계획되었으며, 콘셉트 스토어는 미국과 유럽, 아시아에 걸쳐 일곱 개 도시에서 선보였다. 가장 첫 번째로 열린 뉴욕 플래그십 스토어 개막식에는 구사마와 루이뷔통의 대표 이브 카셀Yves Carcelle이 참석한 가운데, 단정하면서 반복적인 패턴의 드레스를 입고 작가와 같은 헤어스타일로 스타일링 한 모델들이 공간에 생기를 북돋았다.

런던의 셀프리지백화점에 입점해 있는 루이뷔통은 매장의 인테리어를 호박 형태로 제작해 구사마의 작품과 패션의 합작품을 대중에 선보였다. 실내를 둥그렇게 감싼 돔 형태의 호박 모양은 이곳을 들르는 사람들을 포근하게 감쌌고, 스토어 전체를 선명한 빨간색 도트로 꾸며 몽환적인 분위기를 자아냈다. 이 특별한 공간은 모두 탄소섬유로 특수 제작된 것으로 높이가 4미터에 이르렀음에도 불구하고 두께는 단 2밀리미터에 불과했다. 최대한 단단하면서 가볍게 만들고자 구상된 이 설치물은 모두 현장에서 조립되었고, 건축계에서는 지지대 없이 단일 구조로 서 있는 첫 카본파이버 구조물로서 인정받았다.

패션계 유명 브랜드의 이 같은 유난스러운 컬래버레이션은 단순히 상업적 측면에서 홍보효과만을 노린 것은 아니다. 런던에서는 콘셉트 스토어가 공개되기 몇 달 전에 테이트 모던에서 구사마의 전시가 열렸으며, 뉴욕에서는 플래그십 스토어 오픈에 맞춰 휘트니미술관에서 작가의 회고전이 열려 이례 없는 성황을 이뤘다. 이와 같은 대규모 순회 회고전은 로스앤젤레스 카운티뮤지엄에서 1998년에 열린 전시 이후 가장 종합적인 것으로, 휘트니미술관 전시에서는 구사마의 작업 초기 페인팅부터 최근작에 이르기까지 작품이 발전하는 과정들을 한눈에 짚어볼 수 있었다.

구사마 야요이의 작업은 반추상 이미지의 종이 작업부터 '축적물Accumulations' 시리즈로 알려진 부드러운 소재의 조각들, 반복적인 패턴의 「무한 그물Infinity Net」 페인팅, 그리고 폴카 도트로 밀도 있게 구성한 작업에 이르기까지 소재와 형식에 있어 놀라울 정도의 광범위함을 자랑한다.

일본 전통회화를 배우고, 유럽과 미국의 아방가르드를 탐구한 그의 초기 작품은 동서양의 영향을 조화롭게 아우른다. 뉴욕에 도착한 1958년 이래 팝, 미니멀리즘, 퍼포먼스 아트 등 당시 뉴욕 미술계와 교류하기 시작한 그는 1960년대와 1970년대 초 뉴욕 아방가르드에서 중요한 인물이 되었다. 도널드 저드, 앤디 워홀, 조지프 코넬, 클래스 올덴버그 등 동료 작가들과 전시를 하기도 했

는데, 이 그룹전에서 구사마는 「무한 그물」을 처음 선보였다.

소프트 조각으로 대표되는 1960년대 작품을 비롯하여, '설치미술Installation Art'이라는 단어가 쓰이기 전부터 이미 갤러리 전체를 꾸미는 방식으로 작업을 한 구사마는 이후 패션 디자인, 출판, 사회·정치적 메시지 전달 등 그 활동 영역을 넓혔고, 갤러리라는 막힌 공간을 뛰어넘어 폭넓은 세계관을 구축하게 되었다.

휘트니미술관 회고전의 대활약은 구사마에게 뉴욕이 제2의 고향임을 다시 한 번 확인시켜주는 계기가 되었다. 이즈음 작가는 부동산 개발 및 투자 회사와도 협력해 건물 외벽 작업에도 참여하게 되는데, 이를 통해 작가는 맨해튼 풍경에 구사마 스타일의 패턴으로 자신의 존재를 드러냈다. 미트패킹 지역인 14번가와 9번가에 새로 지어지는 빌딩을 캔버스 삼아 「옐로 트리Yellow Tree」라는 제목의 회화 원작 일부를 그물 형식의 천막에 프린트 한 대형 작품을 선보인 것이다.

한편 더 적극적인 형태의 아웃도어 프로젝트가 허드슨리버파크Hudson River Park에서도 선보였다. 구사마의 작품세계를 특징짓는 흰색과 빨간색의 폴카 도트 조각물이 마치 공원 잔디에 핀 버섯처럼 놓여졌다. 허드슨 강이 인접한 이곳에서 사람들은 유명 작가의 알록달록한 퍼블릭 아트를 즐길 수 있었다. 모두 비슷한 시기에 한 작가의 작품을 도시 전체에 걸쳐 전시함으로써 통일성을 추구하며 축제와 같은 분위기를 만들 수 있었던 것은 결국 휘트니미술관과 가고시언갤러리, 루이 뷔통, 도쿄에 있는 구사마 스튜디오, 허드슨리버파크 트러스트, 그리고 부동산 회사 DDG의 협력이 있었기에 가능했다.

그동안 뉴욕에서 구사마의 퍼블릭 아트는 일정 기간 전시되었다가 철수되었지만, 아주 최근 브론즈로 된 구사마의 호박 조각이 미드타운 아파트 앞에 영구적으로 설치되었다. 고급 임대 빌딩들을 개발해온 모이니언 그룹이 웨스트 42번가에 새로 지은 아파트에 누구나 지나다니며 감상할 수 있는 퍼블릭 아트로 구사마의 작품을 선택한 것이다.

어릴 때부터 자연과 식물의 생장에 매료되었던 구사마는 호박 모티프를 반복적으로 활용했다. 일본에서 '호박머리'는 무식한 사람, 땅딸막한 사람이라는 부정적 의미로 통하지만 호박의 동그스름한 형태에 애정을 품은 작가는 호박이 갖는 부정적인 사회적 통념 대신 '가식과 허위가 없는 사람'이라는 긍정적인 의미를 부여했다.

조각 외에 그의 설치물에서 흔히 보이는 강약을 이루는 반복적인 모양과 사이키델릭한 컬러는 유쾌한 분위기를 자아내지만, 그것을 만들어내는 원동력이 즐거움에서 비롯된 것만은 아니다. 구사마는 삶 대부분을 환각장애와 강박증에 시달

9번가와 14번가 코너에 새로 지어지는 345미트패킹.
콘도 공사 기간 동안 건물 외벽을
구사마의 작품으로 덮었다.

허드슨리버파크에 설치된 구사마 야요이의 「새로운 공간으로의 이정표(Guidepost to the New Space)」(2004)는 휘트니미술관,
허드슨리버파크 트러스트 그리고 가고시언갤러리의 협력으로 이루어졌다.

무게만도 약 1,210킬로그램에 달하는 브론즈 호박은 부동산 개발사에 의해 뉴욕 42번가에 위치한 아파트 입구에 설치되었다.
2016년 5월에 공개되어 영구적으로 놓일 예정이다.

필립 존슨이 설계한 글라스하우스에서 전시된 구사마의 「나르키소스 가든」.
연못에 보이는 폰드 파빌리온은 1962년에 지어졌다.

려왔다. 마쓰모토에서 태어나 식물 재배 사업을 하는 가정에서 자란 그는 제2차 세계대전 중이던 유년시절, 사람 얼굴을 한 제비꽃이 말을 걸고, 자신의 목소리가 개가 짓는 소리로 들리거나 꽃무늬가 온 방을 뒤덮는 등의 환각증상을 겪기 시작했다. 이후 자신의 고통스런 상황을 드로잉과 페인팅으로 옮겨 아픔을 이겨내고자 했고, 끈질기게 작업에 열중해 오늘날 스타 작가로 발돋움할 수 있었다.

구사마의 작품에 매료된 많은 사람 중 스타일이 전혀 다른 모더니스트 건축가 필립 존슨도 있다. 구사마의 작업을 수집하기도 한 존슨의 탄생 110주년을 맞이해 그의 대표적인 작품 '글라스 하우스'에서 구사마의 「나르키소스 가든Narcissus Garden」이 전시됐다. 1966년 제33회 베니스 비엔날레에서 처음 공개되었던 「나르키소스 가든」이 50여 년이 지난 후 6만 평에 달하는 글라스하우스 부지의 한 부분에서 재현된 것이다. 반짝이는 스테인리스스틸 소재의 1,300여 개의 공을 호수에 띄워 놓은 이 설치물은 주변 경관과 조화를 이루며 환상적인 풍경을 만들어냈다.

대부분의 작가들이 대중에 알려지고 평단의 인정을 받길 원한다. 하지만 구사마가 바라는 명성은 거의 팝스타 수준의 인기였다. 명성에 대한 갈망과 솔직함은 루이뷔통과의 컬래버레이션에서도 그대로 드러났다. 작가는 자신이 루이뷔통과 협업하는 이유를 그들이 패션계 최고이기 때문이라고 말하며 매우 열정적으로 프로젝트를 진행했다. 사실 패션과 관련된 그의 모든 것은 구사마 커리어 전반에 걸쳐 존재했다. 패션회사 '구사마 패션 컴퍼니Kusama Fashion Company Ltd.'를 설립해 직접 옷을 디자인하고, 짧은 기간이었지만 『구사마 오지Kusama Orgy』라는 잡지를 발행하는 등 패션에 대한 열정과 그것을 소재로 한 작업은 끊인 적이 없었다.

패션을
입은
조각상

미트패킹 지역에 세워진 dEmo의 「고전 조각에 대한 경외」(2012).

패션과 아트

+ 패션 브랜드 미소니와 아티스트 데모

맨해튼 미트패킹 지역에서 가장 번잡한 거리인 14번가와 9번가 사이에 피렌체 아카데미아미술관에 있어야 할 다비드상이 등장했다. 5미터가량 높이의 이 다비드상은 미켈란젤로의 원작과 크기는 같지만 소재는 파이버글라스, 스틸, 폴리에스테르 그리고 레진으로 이루어져 있다. 반들거리는 표면에 새겨진 여러 가지 색의 지그재그 패턴은 멀리서도 행인들의 시선을 사로잡는다. 이 프로젝트가 처음 탄생한 것은 2010년으로, 마드리드에서 열린 보그 패션 나이트아웃 행사를 위해 이탈리아 브랜드 미소니Missoni의 크리에이티브 디렉터 루카 미소니Luca Missoni가 아티스트 엘라디오 데 모라Eladio de Mora(dEmo)와 협업하여 제작한 설치물이다. 르네상스의 대가 미켈란젤로에 대한 존경을 표하면서 아티스트와 브랜드는 이상적인 아름다움의 대표적 아이콘에 현대미술과 패션을 접목해 신선한 광경을 연출했다.

「고전 조각에 대한 경외An Homage to Classic Sculpture」라는 제목의 현대판 다비드를 위해 미소니는 공장이 있는 이탈리아 수미라고에서 작품을 감쌀 옷감을 선정하고 그것을 특별한 합성수지로 처리하여 표면을 보호하고 광택을 더했다. 작품은 마드리드와 바르셀로나를 거쳐 뉴욕에서 세 번째로 선보인 것으로, 스페인 문화 진흥에 힘쓰는 뉴욕 주재 스페인 영사관 문화부가 프로젝트를 주관했다. 이는 스페인 출신의 작가가 협업을 한 연유도 있겠지만, 패션 브랜드와 예술이 만나 이뤄내는 영향력이 얼마나 큰지 스페인 정부가 인지한 데서 비롯된 듯하다.

+ 롭 프루이트의 앤디 기념비

미소니 패턴의 다비드 조각상이 놓인 14번가 거리에서 동쪽으로 조금 더 가면 유니언스퀘어가 나온다. 대학 건물들과 상권이 인접해 있는 유니언스퀘어는 뉴욕의 공공공간 중 가장 생기 있는 곳 중 하나다. 브로드웨이와 4번가가 만나는 지점에 있는 이 광장은 1882년 노동의 날을 기념해 만들어졌고, 말 위에 올라탄 조지 워싱턴 조각상이 광장 남쪽 입구에, 평화의 상징인 간디상이 서쪽 코너에 있다. 그리고 북쪽에는 2012년 봄부터 가을까지 앤디 워홀 조각상이 유니언스퀘어를 향해 한 발을 내딛으며 서 있었다.

반짝이는 크롬으로 만들어진 이 「앤디 기념상The Andy Monument」은 목에는 폴라로이드 카메라를, 손에는 '미디엄 브라운 백'이라고 써 있는 블루밍데일백화점 쇼핑백을 들고 있다. 퍼블릭 아트 펀드의 주관으로 세워진 롭 프루이트Rob Pruitt의 이 작품이 유니언스퀘어에 자리 잡은 데는 이

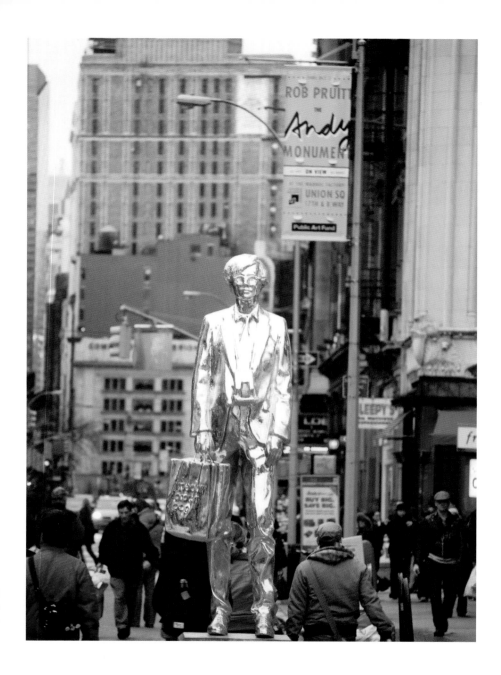

롭 프루이트의 「앤디 기념비」.
앤디 워홀 팩토리가 있던 데커 빌딩(Decker Building) 옆에 세워졌다.

유가 있다. '팩토리'라 불리던 앤디 워홀의 스튜디오가 조각상이 놓인 바로 옆 빌딩에 위치해 있었기 때문이다. 1968년부터 1984년까지 뉴욕 다운타운 아트의 허브가 되어준 워홀의 팩토리는 실크스크린, 페인팅, 영화, 음악, 잡지 등 다양한 매체의 작품이 생산된 곳이다. 당시 주류 사회에 속하지 못하고 소외감을 느끼던 예술계 사람들에게 워홀은 하나의 지표가 되어 주었다. 뉴욕 토박이도 아니고 순수미술 작가도 아니었던 워홀 역시 처음에는 뉴욕 미술계의 비주류에 속했다. 프루이트는 이러한 여러 상징성을 유니언스퀘어 거리에 담았다. 오래전, 자유의여신상이 이민자들을 반겼다면, 프루이트는 자신 또는 자신과 같은 수많은 아티스트들을 위해 앤디 워홀 조각상을 상징처럼 세워둔 것이다.

프루이트의 작업에서 패션과 미디어는 밀접한 관계를 맺고 있다. 2013년에 패션 브랜드 지미추 Jimmy Choo와 협업하여 프루이트만의 디자인 요소가 구현된 구두와 백이 발표되기도 했고, 미술계 외 일간지와 패션잡지에서도 그의 작품을 자주 언급한다. 그러나 언론에서 각광받는 만큼 비엔날레나 미술관과 같은 기관 차원에서의 초청은 그리 많이 이루어지지 않았다. 그랬던 만큼 최근 브랜트 재단에서의 전시는 그동안의 커리어를 종합적으로 조명 받을 수 있는 기회가 되었다.

출판 재벌인 피터 브랜트가 설립한 코네티컷 소재의 브랜트 재단은 프루이트의 개인전을 개최하며 예술계 인사들로 구성된 화려하고 이색적인 오프닝 행사를 곁들였다. 〈롭 프루이트의 50번째 생일파티 Rob Pruitt 50th Birthday Bash〉라는 제목의 전시는 공간 곳곳에 다양한 작품을 선보이는 한편, 설치작품의 일환으로 벼룩시장을 연상하게 하는 작품을 전시하기도 했다. 그곳에는 1990년대 패션계를 주무르던 슈퍼모델이자 브랜트의 아내인 스테파니 세이모어의 옷장에서 추려낸 물품들도 전시되었다. 고가 브랜드와 구두, 가정용품, 스쿠터까지 진열되었는데 이것들은 모두 실제로 판매를 하는 품목들이었다. 벼룩시장 설치작품 외에도 프루이트의 대표적 스타일인 글리터 지브라 프린트와 판다, 그러데이션 컬러 페인팅 등이 갤러리 공간 별로 선보였다. 과감하고 호기심 가득하면서 악동 같은 면이 엿보이는 그의 작품 특성, 그리고 패션에 대한 관심 때문에 자칫 상업적인 면만 부각될 수도 있다. 하지만 이 브랜트 재단의 전시는 이후 뉴욕 시 프로그램에도 영향을 주어 보다 확장된 형태의 전시로 발전하게 되었다.

뉴욕 시 노숙자 서비스 부서에서 어려운 상황의 어린이들을 모아 '프리 아트 뉴욕 Free Arts NYC'이라는 프로그램을 진행하고 있는데, 이 중 브랜트 재단이 장소를 제공하고 패션 브랜드 토리버치가 후원을, 롭 프루이트가 미술 선생님으로 참

브랜트 재단에서 열린 〈롭 프루이트의 50번째 생일파티〉 전시 광경.

여하는 행사도 있었다. 이 프로그램에 참여한 아이들은 프루이트의 〈롭 프루이트의 50번째 생일 파티〉에서 영감을 받은 알루미늄 페인팅, 매직 판다, 이모지 페이스 토트백 등을 만들었다. 프리 아트 NYC는 지금도 도움이 필요한 어린이와 가정에 미술교육과 멘토링 프로그램을 제공하여 그들이 가진 잠재력을 발견하고 발전시킬 수 있도록 자신감을 심어주고 있다.

멜리사Melissa는 유연한 플라스틱 소재의 젤리 슈즈로 유명한 신발 브랜드로, 1979년에 브라질에서 시작되어 칼 라거펠트, 비비안 웨스트우드, 제이슨 우, 캄파나 형제, 자하 하디드 등 각 분야의 아이콘들과 협업하면서 브랜드의 명성을 쌓아왔다. 패션계의 살아 있는 전설 칼 라거펠트는 아이스크림 모양의 구두를 디자인해주었으며, 호스, 천, 나무 등을 엮어 제작하는 것이 특징인 가구 디자인계의 스타 캄파나 형제는 그들의 부드러운 위빙 기술을 이용하여 또 하나의 멜리사 구두 라인을 완성해주었다.

패션 디자이너가 멜리사 제품 디자인에 참여하는 것은 그렇다 치더라도 세계적인 건축가와의 작업은 독특한 시도로 눈여겨 볼만하다. 2009년에 출시된 자하 하디드의 멜리사 슈즈는 건축가 특유의 유기적인 건축 스타일처럼 신체의 유선형 라인을 연구하며 디자인되었다.

인체에 무해하고 재활용이 가능한 플라스틱 소재를 자체 개발하는 등 환경보존 의식을 보여주고 있는 멜리사는, 스토어의 디스플레이와 마케팅에서도 차별화된 면모를 드러낸다. 뉴욕의 멜리사 플래그십 스토어인 갤러리아멜리사Galeria Melissa에는 입구부터 천장을 뒤덮는 플라스틱 설치작품이 전시되었고, 지하로 내려가는 계단 공간에도 커미션으로 제작한 조명을 설치해 눈길을 끌었다. 이 설치물들은 모두 디자인 프로덕션 팀

컨템퍼러리 아트를
신은 슈즈

소홀에 위치한 갤러리아백화점의 소프트랩 설치물 「우리는 꽃이다」.

소프트랩의 「크리스탈라이즈드」가 설치된 갤러리아백화점(2015).

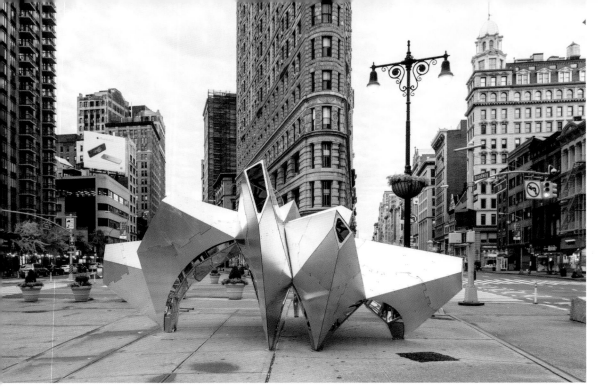

소프트랩의 퍼블릭 아트가 설치된 플랫아이언 빌딩 전경.

플랫아이언플라자의 소프트랩 작품 「노바」.
2015년 말에 설치되었다.

소프트랩SOFTlab의 작품이다. 소프트랩은 다양한 소재를 활용하여 대규모 디지털 조각이나 비디오 아트, 인터랙티브 디자인 등의 프로젝트를 진행한다.

멜리사 스토어에 신비한 분위기를 더해준 「우리는 꽃이다We are Flowers」는 마일러라고 불리는 폴리에스테르 필름으로 제작한 2만여 개의 투명한 꽃잎 형태를 벽면에 설치한 것이다. 소프트랩은 제작 과정에 늘 디지털 기술을 활용하지만, 전시 광경만큼은 자연에 파묻힌 듯한 느낌을 준다. 풍부하게 만발한 꽃 조각들은 입구에서 시작해 공간 안쪽까지 이어지며 아래층으로 연결되는 계단 부근에서 길게 늘어뜨려 장관을 이뤘다.

그 이듬해에 소프트랩은 또 다른 설치 프로젝트를 선보이며 멜리사 구두에서 영감을 받아 디자인했다고 밝혔다. 2015년 겨울 시즌의 멜리사 스타 워커Star Walker 컬렉션과 크리스털 결정체의 구조적 아름다움에서 착안한 디자인으로 「크리스털라이즈드Crystallized」라는 제목의 설치작품을 제작하였다. 관람하는 위치에 따라 색이 변하는 아크릴 구조물 안에 조명을 설치한 이 작품으로 흰색의 스토어는 마치 하나의 유리 결정체 같은 공간이 되었다.

멜리사와의 협업에서 볼 수 있었던 크리스털 느낌의 설치물이 맨해튼 거리에서도 대중과 만났다. 플랫아이언 빌딩 앞에 등장한 소프트랩의 「노바Nova」는 비영리기관 플랫아이언 지구 활성화 파트너십Flatiron/23rd Street Partnership Business Improvement District(BID)이 주관하는 홀리데이 디자인 공모에 소프트랩이 당선되면서 공개되었다. 사람 키만 한 크기의 만화경 같은 이 작품은 3M 다이크로닉 필름3M Dichronic Film으로 코팅하는 등 광학적인 소재를 사용하였고, 보는 각도에 따라 무지개빛으로 예쁘게 반사되는 효과 때문에 이곳을 오가는 보행자들에게 큰 호응을 얻었다. 이 일대의 역사적 의미를 고려해 작품을 제작한 소프트랩은 전체 구조를 알루미늄으로 감싸고, 안쪽에 각기 다른 크기의 면으로 이루어진 아크릴을 노출해 인근에 자리한 주요 랜드마크 빌딩이 작품에 비치게끔 했다.

설 치 미 술 과
패 션 브 랜 드

+ 　 스 　 나 　 키 　 텍 　 처

작가들 가운데는 미술관과 갤러리 전시는 전시대로 하면서 아예 건축가와 팀을 이뤄 현대미술과 디자인 영역의 경계를 오가는 아티스트도 있다. 스나키텍처Snarkitecture는 아티스트 대니얼 아샴Daniel Arsharm과 건축가 알렉스 무스토넨Alex Mustonen이 의기투합해서 만든 실험적 스튜디오로 여러 분야의 전문가들과 협력하는 것이 특징이다. 이들 듀오의 이름은 『이상한 나라의 앨리스』로 유명한 루이스 캐럴의 또 다른 소설 『스나크 사냥』에서 따왔다. 허구의 동물 스나크를 잡으러 떠나는 불가능하고 기이한 여행을 그린 소설 내용처럼 스나키텍처의 작품들은 난센스로 가득차 있다. 쿠퍼유니언대학 재학 때 만난 동문인 아

샴과 무스토넨은 브루클린에 스나키텍처를 설립해, 기존의 공간 안에 규정하기 애매하고 전혀 뜻밖의 장치를 설치하는 작업으로 이색적인 공간을 만들어낸다.

패션 브랜드 스토어에 조각물을 설치하거나 전체적인 인테리어 디자인 작업을 진행하기도 한 스나키텍처는 퍼블릭 아트 기관의 커미션으로 뉴욕 캘빈클라인 매장의 설치 작업도 맡았다. 전 세계를 대상으로 퍼블릭 아트 프로젝트를 진행하는 아트 프로덕션 펀드Art Production Fund가 뉴욕 매디슨애비뉴에 위치한 캘빈클라인 플래그십 스토어에 스나키텍처를 초청하여 작품을 설치하게 한 것이다. 패션 브랜드와 아티스트가 프로젝트의 모든 것을 책임지고 진행한 루이뷔통과 구사마 야요이의 경우와 달리 캘빈클라인과 스나키텍

처의 컬래버레이션은 퍼블릭 아트 기관이 주도적으로 기획한 것으로 성격이 조금 다르다.

스나키텍처는 연말 시즌에 맞춰 쇼윈도 내부를 흰색의 구조물로 간결하고 추상적인 겨울 풍경을 만들었다. 수백 개의 하얀 막대기들은 눈 쌓인 언덕의 이미지를 형상화한 것이고, 가까이 다가가보면 검은색 장난감 기차가 스토어 내부를 관통하며 지나간다. 눈 덮인 산과 기차는 겨울에 흔히 쓰이는 모티프지만 광택 없는 흰색 기둥과 벽 표면 등이 캘빈클라인의 미니멀한 미학과 플래그십 스토어를 설계한 존 포슨John Pawson의 군더더기 없는 디자인과 만나면서 이상적이고도 독특한 스타일의 공간을 탄생시켰다.

패션 브랜드와의 설치 작업이라 하면 또한 팝업 스토어를 빼놓을 수 없다. 스나키텍처는 뉴욕을 기반으로 활동하는 젊은 디자이너 리처드 차이Richard Chai의 팝업 스토어 디자인에도 참여한 바 있다. 스토어는 컨테이너 형식으로 하이라인 아래 철로 된 기둥 사이에 낀 듯 위치했다. 박스 형태의 내부는 빙하 동굴처럼 꾸며졌고, 벽면을 깎아낸 자리에는 옷을 걸고 신발이나 소품을 올려놓았다. 내부를 감싼 벽면의 재료는 건축 단열재 폼으로, 뜨거운 전선줄을 이용해 직접 결을 만들며 잘라낸 결과물이다. 이곳은 혁신적이고 실험적인 예술, 건축과 디자인의 협업 등 새로운 작업을 지원하는 보포BOFFO 프로젝트의 일환으로 만들어졌다.

스나키텍처는 이어 향수 브랜드 오딘Odin Frangrances과의 팝업 스토어 프로젝트도 실행했다. 맨해튼 이스트빌리지에 문을 연 오딘의 팝업 스토어는, 최근 만연한 여타 팝업 숍과는 차별점을 찾기 위해 고민 끝에 스나키텍처와 협업을 하게 되었고, 공간과 재료의 사용에 상상력을 발휘한 아샴과 무스토넨 팀은 오딘의 중후한 먹색을 바탕으로 한 향수병, 패키지, 레터링을 전복시키는 밝고 가벼운 느낌의 공간을 제안했다. 숍의 외관과 내부는 흰색을 바탕으로 하고, 석고로 만든 오딘 향수병 1,500개를 내부에 설치하면서 드라마틱한 효과를 냈다. 큐빅 형태의 향수병들이 파도 치듯 반은 천장에 매달려 있고, 나머지 반은 바닥면에 각기 다른 높이로 세워진 막대 위에 놓았다. 석고 복제품들 사이로 진짜 향수병이 포인트를 주며 설치되었는데, 그것들이 놓이는 받침대에는 LED 조명을 장착하여 향수병이 더욱 돋보이게 했다.

익숙한 것을 특별하게 바꾸는 스나키텍처의 프로젝트들 바탕에는 대니얼 아샴의 예술적 상상력이 있다. 패션쇼 무대를 만들고 비트Beats 헤드폰을 디자인하기도 했던 아샴이지만, 그의 작품에서 무엇보다 지배적인 부분을 차지하는 것은 건축이다. 유희적인 감성을 곁들여 기존의 벽면이나 천장을 초현실적인 풍경으로 바꾸기를 서슴지 않는 아샴은 건물의 외관을 바람이 불면 날아

캘빈클라인 플래그십 스토어에 설치된 스나키텍처 작품.

RICHARD CHAI × SNARKITECTURE

오딘 향수 팝업 스토어를 장식한 1,500개의 석고 목제품. 2012년 가을부터 6주간 대중에 선보였다.

갈 듯하게 만들기도 하고, 단단한 벽면 뒤로 사람 형상이 숨어 있는 것 같은 상황 설정을 실현하는 등 단순하면서 모순적인 구조를 만들어왔다. 그런 그가 최근에는 일상적인 물건들―카메라, 전화, 무전기 등―을 석고로 떠내 재난 이후의 잔해물처럼 만든 '퓨처 렐릭Future Relic' 시리즈를 발표했다. 그의 이 새로운 설치작품은 마치 미래의 고고학적 유적 같다. 예술 애호가로 잘 알려진 팝 뮤지션 퍼렐 윌리엄스Pharrell Williams와도 이 '퓨처 렐릭' 시리즈 작업을 함께해 화제를 모았는데, 퍼렐이 처음으로 음악을 만들 당시 사용하던 1980년대 카시오 MT-500 키보드와 드럼 키트를 석고로 거푸집을 만들어서 다시 화산재, 크리스털, 철 등 지질학적 재료로 떠낸 것이다. 이 시리즈의 연장선으로 아샴은 동명의 영화 「퓨처 렐릭 03」과 「퓨처 렐릭 04」를 차례로 발표하며 자신의 작업 세계를 총망라해 보여주었다. 이처럼 한 가지 영역에 머물기보다 작업 자체를 확장해 발전시키기를 주저하지 않는 대니얼 아샴과 그의 스튜디오 스나키텍처는 다양한 공간에서 다채로운 방식으로 대중을 자극하는 퍼블릭 아트를 선보이고 있다.

패션과 아트

5 **호텔 속 아트**
호 텔 일 까　 갤 러 리 일 까

그래머시파크호텔 로비 전경.

어느 예술가의 예술적 손길
그 래 머 시 파 크 호 텔

호텔 속 아트

+ 예술성과 상업성을 겸비한 예술가 줄 리 언 슈 나 벨

최근에는 그림을 그리면서 영상이나 음악 작업을 동시에 하는 다재다능한 아티스트들이 많다. 그런데 여기, 호텔 전체를 디자인하고 기획한 아티스트가 있어 눈길을 끈다. 강렬하고 거침없는 붓질로 신표현주의를 주도하는 화가이자 영화감독인 줄리언 슈나벨Julian Schnabel이 그 주인공이다. 그는 유니언스퀘어 근처에 자리한 그래머시파크 호텔Gramercy Park Hotel이 리노베이션을 결정하자 기획에 참여해 호텔이라는 공간에 예술적 정체성을 부여했다. 호텔의 벽, 커튼과 카펫, 브론즈 문고리 같은 인테리어 자재와 가구는 물론, 그곳에 놓일 미술작품 선별까지 슈나벨의 손을 거치지 않은 부분이 없다.

줄리언 슈나벨은 회화를 추상 이전 시대로 되돌리고자 노력한 장미셸 바스키아Jean-Michel Basquiat와 데이비드 살리David Salle가 활동한 시기에 화가로서 커리어를 시작했다. 당시 지배적이던 미니멀리즘과 개념주의 미술과는 대조적으로 '신표현주의'라 불리는 이들의 작품은 인간의 심리와 감정을 드러내는 데 주력했다. 슈나벨은 가죽, 벨벳, 방수 시트나 카드보드 같은 재료를 겹쳐 올리는 작업을 주로 선보였는데, 그의 회화는 감성이 넘치고 야만적이라 할 만큼 표현성의 끝을 보여준다. 깨진 접시 조각들을 불규칙적으로 붙이고 그 위에 두터운 붓터치로 그림을 그린 '접시 회화Plate Painting'는 슈나벨만의 독특한 양식으로 자리 잡았다. 부조 같은 느낌을 주는 이 그림들은 1979년 뉴욕 메리분갤러리에서 열린 그의 개인전 때 공개되면서 새로운 회화의 시작을 알렸다.

슈나벨의 방대한 창작활동은 음악, 사진, 영화 작업으로까지 이어진다. 지금까지 제작에 참여한 영화만도 여러 편에 이른다. 그가 뉴욕에서 그림을 그리며 활동할 당시 동료 작가였던 바스키아의 일생을 다룬 영화 「바스키아Basquiat」는 그의 첫 영화였음에도 대중의 관심을 이끌어내며 지금까지도 회자되고 있다. 그 외 대표작으로는 「비포 나잇 폴스Before Night Falls」와 2007년 칸 영화제 감독상을 안겨준 「잠수종과 나비」가 있다. 화가로 시작했고, 여전히 자신은 그림을 그리는 사람이라고 말하는 슈나벨이지만 영화계에서의 성공 이후 언론에서는 그를 소개할 때 '그림도 잘 그리는' 감독이라고 표현을 하니, 미술계에서 보면 재미있는 일이다.

이렇듯 슈나벨은 영화감독으로도 성공했지만 절대로 붓을 놓는 법이 없고, 활발한 전시 활동도 병행한다. 그런 그를 전 방위 아티스트라고 부르는 것도 과언은 아닌 듯하다. 무례할 정도로 솔직한 언변과 기이한 행동, 잠옷 패션으로 화제를 몰고 다니는 개성 강한 캐릭터도 좋든 싫든 그의

벽을 장식한 앤디 워홀의 작품 전경.

그래머시파크호텔 테라스 공간에 설치된 애니카 뉴웰의 설치작품.

유명세에 한 몫을 하고 있다.

줄리언 슈나벨의 손길이 곳곳에 묻어 있는 그래머시파크호텔은 맨해튼 유일의 사유 공원인 그래머시파크 바로 앞에 위치한다. 뉴욕 건축의 유산인 네오고딕 양식 건물들로 둘러싸인 호텔은, 내부 또한 20세기 뉴욕을 대표하는 미술계 아이콘들로 채워져 있다. 앤디 워홀, 장미셸 바스키아, 톰 웨셀먼 등 호텔 컬렉션의 주축을 이루는 이름들이 저마다 이야기를 간직한 특색 있는 가구들과 어우러져 공간을 완성한다.

팝 아트의 대가들과 어깨를 나란히 한 젊은 작가들의 작품도 눈에 띈다. 줄이 있는 노트 형식의 종이 위에 만화 속 영웅이나 미국 대중문화를 그리는 마이클 스코긴스Michael Scoggins, 격자무늬를 입은 동물을 그리는 등 허구와 판타지를 오가는 구상화가 숀 랜더스Sean Landers의 작품이 그것이다. 이와 같은 하이컬처와 로컬처의 혼합은 점잖고 엄숙한 분위기의 호텔에 파격적이고 통통 튀는 분위기를 더하며 이곳을 맨해튼을 대표하는 부티크 호텔로 자리 잡게 했다.

대범한 회화로 1980년대에 등장한 슈나벨은 로비를 포함한 호텔 곳곳에 앤디 워홀의 실크스크린 작업, 톰 웨셀먼의 구두 그림, 그리고 사진 위에 아크릴릭 물감으로 그린 리처드 프린스Richard Prince의 작품을 걸었다. 워홀의 작품 중에는 유명인사를 대상으로 한 그림이 많으며, 특

히 반구상 이미지로 된 몇몇 대형 작품들은 바스키아와 함께 작업한 것이다. 이미 스타덤에 오른 팝 아티스트 워홀과 그를 열렬히 추종하다 각별한 사이가 된 젊은 작가 바스키아는 1984년부터 1년여 동안 공동으로 작업하며 200여 점의 작품을 남겼다. 이들의 흥미로운 관계는 생생한 색채와 주제, 예술에 대한 열정을 교환하며 발전되어 나갔는데, 한 딜러의 제안으로 작품까지 같이 생산하기에 이른 것이다. 작업은 보통 워홀이 먼저 캔버스에 그리기 시작하고 바스키아가 그만의 스타일로 더욱 구체화해 마무리 하는 식으로 진행되었다. 이 두 아티스트는 활동 배경도, 작업 스타일도 달랐지만 화면 안에서 충돌 대신 조화를 이루며 당시 대중의 환호를 받았다.

라운지와 테라스가 있는 맨 꼭대기 층에 올라가면 천장에 쏟아질 듯 매달린 설치물이 눈을 사로잡는다. 4,000개가 넘는 전구로 만든 이 설치물은 브루클린 아티스트 애니카 뉴웰Annika Newell의 작품으로 공간을 압도하는 힘을 지녔다.

애니카 뉴웰의 작품 주변에도 앤디 워홀, 데이미언 허스트의 회화작품이 여럿 있다. 그래머시파크호텔의 아트 컬렉션은 대부분 미국 작가들로 구성되어 있는데, 영국 출신의 작가 데이미언 허스트의 작품이 컬렉션에 포함된 것은 매우 이례적이다. 또한 회화 외의 허스트 작품을 개인 컬렉션으로 볼 수 있는 기회는 흔치 않다. 특히 '약 캐

데이미언 허스트, 「르 카프리스(Le Caprice)」(1997~98).

그래머시파크호텔 로비에 있는 허스트의 회화 작품.

런던 뉴포트 스트리트에 위치한 레스토랑 '파머시 2'의 내부.

비닛medicine cabinet' 시리즈는 허스트가 활동 초기부터 근래에 이르기까지 다양한 방식으로 발전시킨 특징적인 모티프다. 방 한가득 약으로 채운 「약국Pharmacy」이라는 설치 작업을 1992년 테이트모던에서 발표한 바 있는 허스트는, 수술도구나 실험실에서 사용되는 재료를 작품에 사용하기도 하고 병리학과 법의학 등을 탐구하며 작업에 응용하기도 한다.

허스트는 약이 진열되어 있는 선반들이 몸과 유사하다고 여겼다. 더 나아가 어떤 위계질서가 있는 문명과도 같다고 보았다. 병원이나 연구소에서 흔히 볼 수 있는, 앞면을 유리로 덧댄 캐비닛의 형태를 취한 이 '약 캐비닛' 시리즈는 인간의 몸을 연상하며 알약을 순차적으로 정렬한 것이다. 작품을 가만히 들여다보면 맨 위 선반은 머리를 위한 약, 중간은 배, 아래는 발에 쓰이는 것으로 구성되어 있음을 알 수 있다. 그의 이러한 작업들은 약 이름으로 작품 제목을 붙인 '스폿 페인팅Spot Paintings'과도 관련이 있으며, 이는 레디메

이드 개념을 태동시킨 마르셀 뒤샹의 초기 작업 가운데 상업 인쇄물에 물감을 떨어뜨리는 방식으로 약국 창문에 비치는 색깔 있는 약병을 표현한 「약국」(1914)에서 영감을 얻은 것이다. 또한 나무로 된 약통을 액체나 파우더 등으로 채우는 조지프 코넬의 작품이 연상되기도 한다.

그래머시파크호텔에 걸린 데이미언 허스트의 작품은 컬렉션의 일부일 뿐이지만, 그의 약 캐비닛 작품은 상업적 디스플레이로 사용되기도 했다. 최근 런던에 오픈한 레스토랑 '파머시Phamacy 2'는 공간 전체를 허스트의 작품으로 장식했다. '가장 처방이 많이 되는 100가지 약100 most presciribed pills'이라는 제목의 벽지와 알약 모양의 스툴 등 레스토랑 전체를 에워싼 컬러풀하고 흥미로운 디자인 콘셉트는 유행에 민감한 사람들의 발걸음을 재촉하게 했다. 이처럼 예술성과 상업성을 두루 겸비한 줄리언 슈나벨과 데이미언 허스트는 공공공간을 기획하고 디자인하는 데 뛰어난 재능을 지닌 아티스트임에 틀림없어 보인다.

호텔
그 이상의 가치
제임스호텔

+ 매슈 젠슨의 뉴욕 아티스트 리스트

좋은 콘셉트와 스타일만으로 방문객을 끌기에는 부족함이 있다고 인식한 요즘의 호텔리어들은 그 이상의 가치 있는 공간을 만들고자 노력한다. 이를 위해 많은 호텔들이 아트 컨설팅 전문가를 고용해 내부 공간을 꾸민다. 뉴욕 소호에 위치한 제임스호텔The James New York을 운영하는 데니한 그룹Denihan Hospitality Group도 예외는 아니다. 하지만 제임스호텔은 예술품을 단순히 장식으로서 바라보는 것이 아니라 호텔 소속 큐레이터를 따로 고용해 소호 지역의 오랜 예술적 발자취를 따라 로컬 아트의 진흥에 초점을 맞추고, 예술을 접목한 공간을 만들기 위해 노력한다. 그 일환으로

호텔 입구와 엘리베이터 승강장 곳곳에 커미션 작품들을 두는 것은 물론, 작가 한 사람 한 사람에게 객실이 있는 각 층 복도를 할애해 층별로 각기 다른 작품을 선보이도록 했다. 이곳을 큐레이팅한 매슈 젠슨Matthew Jensen은 전시를 기획한 경험이 있는 아티스트로, 제임스호텔의 전시 프로젝트를 위해 소호에 위치한 비영리기관인 아티스츠 스페이스Artists Space와 협력했다.

데니한 그룹의 최고 운영책임자가 젠슨을 만난 것은 부러진 나무, 버려진 집, 숲이 우거진 해안선, 폭포 등 화려한 맨해튼 이면의 모습을 찍은 젠슨의 〈맨해튼 어디에도 없는Nowhere in Manhattan〉전에서다. 놀랍게도 자연을 담은 이 사진작품들은 갤러리 공간이 아닌, 공사 현장 가림

맨해튼 다운타운 풍경이 보이는 제임스호텔 로비.

버려진 키보드 키로 계단 벽면을 장식한 세라 프로스트의 「쿼티 5」.

「쿼티 5」의 부분.

막 벽면에 붙여졌고, 호텔 측이 이 아이디어에 관심을 보이면서 아티스트와의 만남이 성사된 것이다. 20대에 이미 메트로폴리탄미술관 소장 목록에 자신의 작품을 올린 유망한 사진작가 젠슨은, 호텔 개발회사와 손을 잡고 큐레이터라는 직함을 갖게 되었다. 이후 본격적으로 호텔 큐레이팅 작업을 시작한 그는 우선 뉴욕에서 활동하는 1,000여 명 정도의 작가 리스트를 모아 기획의도에 맞는 작가들을 간추리고, 그들의 스튜디오를 수차례 방문하면서 최종적으로 열네 명의 아티스트들을 선정했다. 이렇게 선정된 아티스트들은 저마다 독특한 형식과 재료로 호텔 곳곳을 꾸몄고, 제임스호텔은 이들 작가들의 작품을 〈여기 서서 듣다Stand Here and Listen〉이라는 전시 제목으로 대중에 공개했다.

우선 호텔 입구에서 사람들을 가장 먼저 반기는 설치작품은 세라 프로스트Sarah Frost의 「쿼티 QWERTY 5」라는 작품이다. 작품 제목인 '쿼티'는 키보드의 왼쪽 상단에 위치한 알파벳 여섯 글자로 표준 배열식 키보드를 뜻하는 단어이기도 하다. 사물이 가지는 개별적 역사에 관심을 갖는 프로스트는 회사나 연구실, 관공서 등에서 버려진 폐기 컴퓨터 키보드에서 수집한 자판들을 재료로 작업한다. 제임스호텔 공간만을 위해 따로 제작된 1,000여 개의 키보드 키 벽면은 모자이크 같은 효과를 내며 방문객의 눈을 사로잡는다.

1층 입구에서 3층 로비로 이동하는 엘리베이터 또한 평범하지 않다. 유리로 된 엘리베이터를 타면 바깥벽에 그려진 검은색 선들의 율동적인 움직임을 감상할 수 있다. 이는 특정 장소에 테이핑 방식으로 그림을 그리는 한국인 작가 곽선경의 작품으로 엘리베이터의 움직임에 따라 관람자의 시점이 이동한다는 점을 살려 공간을 해석한 것이다.

4층 엘리베이터 앞에는 집 구조물이 공중에서 분해되는 듯한 모양새의 벤 그라소Ben Grasso 작품이 자리한다. 그의 작품에 등장하는 집은 구상과 추상, 초현실주의적 느낌이 뒤섞여 있다. 실내에 거주한다는 것의 취약성, 실내와 외부 세계와의 불완전한 조화에 대해 오랜 동안 고찰해온 그라소는 혼돈과 시각적 화려함이 공존하는 화면을 만들어낸다.

14층으로 이루어진 제임스호텔 맨 위층에는 제시카 캐논Jessica Cannon의 아크릴과 구아슈로 그린 크고 작은 추상화가 걸려 있다. 심리학을 전공한 캐논은 개인적·문화적 경험을 포함하는 심리적 풍경을 탐구하는 작품으로 잘 알려져 있다.

제임스호텔에는 복도에 걸린 작품뿐만 아니라 객실 번호판도 아티스트의 참신한 아이디어로 꾸몄다. 제임스호텔 외에도 다양한 상업적 공간에 장식적인 구조물을 설치한 경험이 많은 아티스

엘리베이터 이용객의 시점 변화를 작품 감상에 활용한 곽선경의 테이핑 작품.

제시카 캐논, 「한 번(Once)」(2008).

벤 그라소의 「건축 제안서 #2」(2009).

존폴 필리페가 디자인한 객실 번호판.

폴 웨커스의 「느린 춤과 일광」.

존폴 필리페John-Paul Philippé는 제임스 호텔의 객실 안내 번호판 제작에 참여했다.

이처럼 개장 이래 방문객들에게 신선한 예술적 경험을 주기 위해 여러 아티스트들과 내부 곳곳을 꾸민 제임스호텔은 더욱 적극적인 방식으로 호텔 외벽에 대형 퍼블릭 아트를 진행했다. 디자인 상품을 만드는 갤러리 그레이에어리어Grey Area와 파트너십을 맺고 브루클린에서 활동하는 작가 폴 웨커스Paul Wackers에게 호텔 외벽에 벽화 작업을 의뢰한 것이다.

밝은 색감과 자연을 모티프로 한 다이내믹한 형태가 살아 있는 폴 웨커스의 「느린 춤과 일광Slow Dance and the Daylight」은 앞으로 지속적으로 대형 퍼블릭 아트를 기획하려는 제임스호텔의 첫 시작으로 좋은 선택이라는 평가를 받았다. 이는 지역 예술 커뮤니티를 꾸준히 지원하면서, 작가와 작품을 선정해온 제임스호텔의 사명을 드러내 준 결과물이기 때문이다. 기하학적 패턴과 다채로운 모양의 화분이 그려진 웨커스의 벽화는 시간의 경과를 묘사한 작업이다. 잠재적 에너지를 가진 대상이 인간의 손을 거쳐 갈등이 생기고 조화를 꿈꾸며 마무리되는 모습이 좌우로 연결되어 있다.

이처럼 제임스호텔은 마치 문화기관의 활동처럼 지역 예술 커뮤니티와 협력 관계를 다지면서 재능 많은 젊은 작가들을 다방면으로 후원하고 있다. 뉴욕 예술의 역사와 함께 창작정신이 깃들어 있는 소호라는 지역에 자리한 만큼 그것을 호텔의 특징으로 활용하고 있는 것이다. 그러다 보니 주변에 위치한 주요 예술 관련 기관들과의 관계는 제임스호텔이 추구하는 예술에 직간접적으로 영향을 주고 있다.

Whose Design: The James Hotel

제임스호텔은 ODA 아키텍처와 퍼킨스 이스트먼과의 협업으로 설계되었다. 사람들의 삶을 향상시키는 건축 디자인을 목표로 삼는 ODA는 2007년 설립 이래 새롭고 혁신적인 디자인으로 크게 주목받고 있다. 맨해튼 유니언스퀘어 주변에 위치한 다양한 주택지를 디자인했으며, 노르웨이 오슬로에 있는 국립미술관과 예루살렘의 국립도서관 등 국제 공모전 수상을 통해 실현된 대규모 프로젝트로도 유명하다. ODA를 이끄는 설립자 이란 첸(Eran Chen)은 이스라엘 출신으로 다양한 곳에서 경험을 쌓은 건축가다. 최근 진행 중인 작업으로는 브루클린 부시윅(Bushwick)의 루프톱 가든이 있는 친환경 주택지와 10 Jay Street 등이 있다

트렌드의 선두주자
스탠더드호텔

+ 과감한 예술적 시도
에르빈 부름 | 마르코 브람빌라 | 프렌즈위드유

하이라인파크 위로 다리를 벌리고 굳건히 서 있
는 스탠더드호텔Standard Hotel은 맨해튼의 미트패
킹 지역 재개발에 촉매가 된 건물이다. 하이라인
파크가 지어질 시기에 같이 계획된 이 호텔은, 시
야를 가로막는 높은 빌딩이 전혀 없는 이 지역에
서 거의 유일하게 20층 높이로 지어졌으며, 하이
라인 철도 위를 가로지른다는 특징이 있다. 두 개
의 건물이 살짝 접힌 듯한 외관은 단순히 스타일
을 추구하는 디자인 때문만이 아니라 어느 각도
에서든 맨해튼 전경이 잘 보이도록 하기 위해 설
계된 것이다.

스탠더드호텔을 설계한 폴섹 파트너십Polshek
Partnership(현재는 에니애드 아키텍츠Ennead Archit-
ects로 명칭이 바뀌었다)은 미트패킹 지역에 거주
하는 뉴요커들과 여행객들이 한데 섞일 수 있는
공간을 만드는 데 초점을 두었다. 호텔 입구에
서 도로변까지 뻗은 공간은 플라자의 역할을 하
며 사람들을 끌어들인다. 특히 이곳에서 열리는
야외 행사와 퍼블릭 아트 전시는 트렌드를 선도
하는 스탠더드호텔답게 '코즈KAWS' '에르빈 부름
Erwin Wurm' '프렌즈위드유 FriendsWithYou' 그리고
'이반 아르고테Iván Argote' 같은 작가들을 섭외해
유쾌하면서 눈을 사로잡는 작품들을 기획하고 소
개했다.

스탠더드호텔은 일반적인 호텔 건축의 관습을
깨고 사적인 영역까지 외부로 드러내고 공유하는
방식을 취해 세간의 주목을 끌었다. 가령, 레스토
랑 화장실 변기가 건물 밖에서도 보인다든지, 전
체 외벽을 투명 유리창으로 설치해 객실이 훤히

스탠더드호텔 전경.
하인라인파크 위로 다리를 벌리고 서 있는 모습이 이색적이다.

들여다보여 이용객들의 사생활이 밖으로 드러나는 식이다. 호텔 개장 초기에는 이 때문에 아이를 둔 동네 주민들이 항의를 하는 등 잡음이 상당하기도 했지만, 호텔 측은 그러한 잡음 역시 마케팅의 일환으로 여기며 긍정적으로 받아들였다.

이러한 논란과 잡음에도 아랑곳하지 않는 호텔의 당당함은 한 걸음 더 나아가 아티스트들과의 협업을 통해 파격적인 광고 캠페인을 벌이기도 했다. 오스트리아 작가 에르빈 부름은 스탠더드호텔을 위해 호텔 카펫에 소변을 보는 여인의 뒷모습, 여자의 셔츠 안에 머리를 집어넣은 남자 등 기이한 장면을 연출한 사진을 발표했다. 부름과 스탠더드호텔이 선보인 이 캠페인은 9.11테러 이후 개인의 자유가 침해받으며 정치·사회적으로 잘못된 방향으로 흘러가는 여러 상황들을 비꼰 것으로, 사진 제목은 「정치적 오류를 범하는 방법 Instructions on How to Be Politically Incorrect」이다.

로스앤젤레스, 마이애미 등 다섯 개의 스탠더드호텔을 소유한 앙드레 발라즈는 이러한 광고의 목적에 대해 선별적 취향을 전달하는 것이라며, 그 대상은 다수가 아닌 소수를 겨냥하고 있다고 말한다. 스탠더드호텔에서 추구하는 경영이념 때문인지 그들이 선보이는 예술품 역시 결코 평범하지 않다.

사진 작업으로 스탠더드호텔 이미지에 한 몫을 담당했던 부름이 이번에는 호텔 입구에 퍼블릭 아트를 설치했다. 인간의 신체로 황당한 설정을 만드는 것으로 유명한 그가 이번에는 머리 없는 조각상 「빅 카스튼만 Big Kastenmann」을 호텔 플라자에 세운 것이다. '커다란 상자 남자'라는 뜻의 이 작품은 알루미늄으로 만들어졌으며, 박스 형태의 상체와 사람의 다리로 이루어져 있다. 독일에서 주조한 후 뉴욕으로 옮겨 온 이 조각은 호텔뿐만 아니라 뉴요커 모두를 위한 퍼블릭 아트의 일환으로 제작되었다. 「빅 카스튼만」은 부름이 뉴욕에서 선보인 첫 야외 설치작품이다.

에르빈 부름의 상자형 인간은 사실 그의 기이하고 황당한 형태의 다른 조각들에 비하면 매우 점잖은 축에 속한다. 그의 작품은 옷, 가구, 자동차, 집 그리고 일상적인 물건들을 왜곡되게 표현한 것이 많은데, 빌딩 벽면에 기대어 짐칸 부분이 둥글게 휜 트럭이나 누군가 양옆으로 눌러서 폭을 좁힌 것 같은 조각 등 만화 같은 상상력을 발휘한 것들이 확대 또는 축소된 형태로 감상자의 이목을 집중시킨다.

부름에게 유머는 일단 사람들의 주목을 받기 위한 장치다. 자신의 작품을 통해 무엇을 전달하려고 하는지는 그 후의 문제인 것이다. 감상자들이 작품 앞으로 조금 더 다가오도록 유머를 활용하지만 설정 자체는 그다지 친절하지 않다. 벌서듯 힘들게 서 있거나 얼굴이나 몸에 물건을 끼워 넣는 등 작품들은 하나같이 불편해 보인다. 이

에리빈 부룸의 「빅 카스트맨」.
16톤의 알루미늄 조각으로 독일에서 만들어 뉴욕으로 옮겨 왔다.

독일 부퍼탈에 위치한 발트프리드 조각공원에 설치된 부름의 「뚱뚱한 집(Fat House)」.

와 같은 그의 신체 조각들은 '1분 조각One Minute Sculptures' 시리즈가 그 시작이다. 「1분 조각」이 만들어지기 위해서는 먼저 작가가 직접 그린 만화 형식의 설명서에 따라 작가 혹은 참여자가 일상적인 물건들을 가지고 우스꽝스러운 상황과 신체를 표현하는 것이다. 제목처럼 작품 자체는 일회성 조각이지만 작가는 사진으로 장면을 포착하고 기록한다.

일상적인 물건에 관심을 가져온 부름은 우리 주변을 둘러싼 재료가 작품의 유용한 대상이 될 수 있으며 현대사회를 나타내는 증거물이 된다고 믿는다. 부름의 생각대로 그의 작품은 물리적인 것과 정신적인 것, 심리적인 것과 정치적인 것을 모두 포함하는데, 그가 자주 언급하는 몸무게의 증가와 감소에 대한 주제 역시 개념적인 내용으로 이뤄져 있다.

작품에서 부풀려진 사물은 끊임없는 구매 활동으로 자신의 위치와 존재를 드러내고자 하는 현대인의 모습을 나타낸다. 그렇게 더 큰 집과 더 큰 차에 대한 사람들의 열망을 옮겨놓은 부름의 조각들은 우리가 보통 가지고 싶어 하는 매력적인 형태가 아니다. 뚱뚱한 자동차, 풍선처럼 부푼 집 등은 보기에는 재미있지만 작품 자체에는 현대사회에 대한 날카로운 비평이 담겨 있다.

플라자를 지나 호텔 내부 엘리베이터를 타면 마르코 브람빌라Marco Brambilla의 영상 작품을 만날 수 있다. 엘리베이터 안 모니터를 통해 흐르는 이미지들은 몰입도가 워낙 강해 짧은 이동 시간이 아쉽게 느껴질 정도다. 이 영상물을 작업한 브람빌라는 영화 같은 화려한 구성과 기술로 유명한 밀라노 태생의 작가로 현재는 뉴욕에 거주하며 활동 중이다. 스탠더드호텔에서 언제든지 볼 수 있는 그의 작품 「문명Civilization」은 브람빌라가 제작한 3부작 영상 중 하나로, 한 세기 분량의 팝 문화 자료를 재구성한 것이다. 이 작품을 만들기 위해 작가는 유명 할리우드 영화부터 다양한 영상들을 수집해 포토몽타주 방식으로 이미지를 따내고 그것들을 연대기적으로 취합하는 편집 과정을 거쳤다. 작가가 모은 이미지들이 빈틈없고 교묘하게 연결되어 지상에서 차츰 천국으로 올라가는 화면을 구성한다. 그의 작품에는 여러 모티프가 섞여 있지만, 전반적 느낌은 우화와 속담으로 뒤섞여 하나의 거대한 스토리를 탄생시킨 히로니뮈스 보스Hieronymus Bosch의 회화를 연상시킨다.

뉴욕 타임워너센터에서 컴퓨터 맵핑을 사용해 미디어 작품을 선보였던 브람빌라는 비디오 작업의 3D 기술 분야에서 선구적 역할을 해왔을 뿐 아니라, 비디오 작업을 통한 컬래버레이션 작업도 다수 선보였다. 페라리 자동차를 위해 영상을 만들었고, 힙합 뮤지션 카녜이 웨스트Kanye West의 2010년 앨범 『파워』의 뮤직비디오를 제작하면서

수많은 이미지들이 끊어진 곳 하나 없이 서로 연결된 채 서서히 움직이는 영상 작품 「문명」.
스탠더드호텔이 마르코 브람빌라에게 의뢰한 것으로 호텔 엘리베이터 안 모니터를 통해 상영한다.

대중음악계에서도 극찬을 받았다. 카녜이의 정면 모습에서 시작한 카메라가 점점 줌 아웃되는 이 뮤직비디오는 어둡고 에로틱한 분위기로 그리스 신화와 세기말적 분위기를 묘사하고 있다. 구겐하임, 샌프란시스코 MoMA 등 걸출한 미술관에도 작품이 소장되어 있지만, 패션이나 대중문화 쪽으로 더욱 활발히 관계를 맺으며 활동을 하는 마르코 브람빌라. 이처럼 스탠더드호텔에서 기획하고 전시하는 대부분의 아티스트들은 대중 영역에서 활동하는 사례가 많다.

그러한 작가들 가운데 프렌즈위드유가 선보인 작업은 『뉴욕타임스』의 미술 전문기자로부터 "퍼블릭 아트의 기념비적인 작업"이라는 평을 들으며 예술이 대중과 한층 더 가까워지는 계기를 만들었다. 스탠더드호텔에 놓인 동물 형상의 구조물은 클럽 입구나 패션 행사장 같은 분위기를 만들어낸다. 실제로 이 설치작품은 뉴욕 패션 위크 기간에 세워져 패션 관계자들의 런웨이가 되기도 하고, 파티장이 되기도 했다.

프렌즈위드유는 새뮤얼 복슨Samuel Borkson과 아르투로 샌도발Arturo Sandoval III이 2002년부터 결성해 함께 활동하는 아티스트 팀으로 주로 퍼블릭 설치작품을 통해 팝아트적 이미지를 만든다. 그들은 작품마다 다양한 소재를 사용하지만, 어느 작품에서나 행복한 교류를 통해 세상을 축하하자는 메시지를 전달한다. 그러한 의도는 스

탠다드호텔에 설치된 작품에서도 나타나는데, 「라이트 케이브Light Cave」라는 제목의 이 작품은 풍선으로 제작한 거대한 동굴 형태의 조각으로 호텔 로비로 들어가는 길을 터널처럼 만들어주었다. 밤에는 작품에서 뿜어져 나오는 빛이 리듬을 타듯 변하며 이색적인 체험을 가능하게 했다.

하이라인 지역과 프렌즈위드유의 작업 인연은 스탠더드호텔 이전으로 거슬러 올라간다. 하이라인파크의 두 번째 구역이 완성되었을 때 프렌즈위드유는 오픈을 축하하는 의미로 토론토와 마이애미에서 전시되었던 놀이터 형식의 퍼블릭 아트 「레인보우 시티Rainbow City」를 다시금 선보였다. 약 450평 규모의 면적에 액티비티 놀이를 할 수 있는 대형 풍선 설치물을 비롯하여 식음료 판매대까지 들어선 이 프로젝트는 남녀노소 모두에게 도시 속 놀이공원이 되어주었다. 이처럼 놀이적 측면이 강한 프렌즈위드유의 작업은 쇼핑몰 커미션 작업으로 이어지기도 했다. 토론토에 위치한 브룩필드플레이스Brookfield Place에 설치된 별 모양의 「스타버스트Starburst」도 그들이 추구하는 공감과 힐링이라는 주제를 표현한 것이다.

프렌즈위드유의 작품은 서울 석촌호수에도 설치된 적이 있다. 롯데월드 타워와 몰의 커미션으로 이루어진 공기주입식 조각물 「슈퍼문Super Moon」은 여덟 개 행성을 상징하는 요소들로 구성된 18미터짜리 오팔색 달조각으로, 밤에는 프

스탠드로틀과 이른 프랙탁션 펜드의 흐름으로 이루어진 프랜즈위드뉴의 칼라풀한 풍선 조각 「람이트 케이브」, 설치 광경. 「누욕타임스」의 미술 전문기자 캐럴 보결로부터 패들릭 아트의 기념비적 작업이라는 평을 들었다.

프렌즈위드유는 남녀노소 모두에게 다가가는 친근함과 재미를 추구하는 작품을 주로 선보인다.
하이라인파크 제2구역 개장에 맞춰 설치된 「레인보우 시티」(아래).

로그래밍된 LED가 비쳐 한국의 추석 연휴와 맞물린 시기에 시민들에게 많은 호응을 얻었다. 사람들은 달 아래 모이기도 하고 나이와 문화를 뛰어넘어 자연의 섭리대로 서로가 서로를 맴돌기도 한다고 「슈퍼문」의 작업 배경을 설명한 프렌즈위드유는 자신들의 작업이 그저 밝고 가벼워 보일지도 모르지만 창작 과정 속에는 작가 두 명의 마음속 염원이 깃들어 있다고 말한다. 다양한 세계에 대한 토론과 종교철학을 통해 작업에 대한 관점을 기르고 작품에도 영적인 영향을 미치고자 노력한다는 이들은 퍼블릭 아트뿐만 아니라 소품을 통해서도 작품 세계를 전한다. 그중 종교에서 전체성을 뜻하며 사용되는 기하학적 형태를 발전시킨 「사이킥 스톤Psychic Stones」이 대표적이다.

관람객 참여형 설치 조각물로 알려진 프렌즈위드유는 '마술, 행운 그리고 우정'이라는 가치를 내세우며 팝아트 감성을 단순한 형태로 풀어낸다. 그들의 작업은 애니미즘과 치료적 아트의 성격을 지님과 동시에 공동의 경험을 필요로 하는 사람들의 사회적 욕구를 찾아보는 것이다. 정육점들을 대체하고 들어앉은 하이엔드 패션 쇼룸과 아트 갤러리가 줄지어 있는 미트패킹 지역에서, 스탠더드호텔은 프렌즈위드유의 희망처럼 공동의 가치와 즐거움을 예술을 통해 선사하고 있다.

Whose Design: The Standard High Line

유리와 철을 주재료로 한 인터내셔널 스타일 건축 원리가 반영된 스탠더드호텔은 제임스 폴섹(James Poshek)이 설립한 폴섹 파트너십이 설계했다. 이후 폴섹 파트너십은 2010년 중반 에니애드 아키텍처로 이름을 바꾸고 건축, 마스터 플래닝, 역사물 보존, 인테리어 디자인 등 다양한 분야에서 활동하고 있다. 에니애드는 건축과 디자인이 본질적으로 개방되어 있으며 공유된다는 생각을 회사의 기본 철학으로 삼고 있다. 대표적인 작품으로는 빙콘서트홀(Bing Concert Hall), 유타 주 자연사박물관, 애리조나 주립대 법대 건물 등이 있다.

아트
컬렉션
파크
하얏트
뉴욕

입구에서 올려다본 원57 건물 외관.
1층부터 25층까지 호텔로 운영된다.

+ 도회적 럭셔리 호텔의 컬렉션
리처드 세라 | 로버트 롱고 | 롭 피셔

아트 컬렉션을 신경 쓰는 소규모의 부티크 호텔들이 쏟아지는 가운데 이에 질세라 대형 브랜드 호텔들도 서비스와 이미지 향상을 위한 퍼블릭 아트 기획에 노력을 기울이고 있다. 글로벌 호텔 그룹, 하얏트Hyatt가 그 대표적 예로, 최근에는 미술관 수준의 아트 컬렉션과 전시를 기획해 다른 유명 호텔들과의 차별화를 모색하고 있다.

1957년 LA 공항 인근의 하얏트 하우스 모텔을 사들이면서 시작된 하얏트는 2016년을 기준으로 54개국에 667개의 호텔을 소유한 글로벌 기업으로 성장했다. 하얏트 산하에 파크하얏트, 그랜드 하얏트, 하얏트리젠시 등 열두 개의 브랜드를 가지고 있으며, 그중 파크하얏트는 전 세계 주요 도시에 각각의 지역성을 반영한 디자인으로 설계되고 있다. 유명 디자인 가구, 고급 레스토랑 등의 시설도 시설이지만, 무엇보다 수준 높은 컬렉션으로 호텔 이용객들의 정서적 안정을 도모하고 호텔의 정체성을 확고히 하려는 움직임이 눈에 띈다.

파크하얏트 뉴욕은 센트럴파크 인근 원One57 빌딩에 들어서 있다. 90층짜리 이 고층건물의 상층부는 콘도미니엄으로 이루어져 있으며, 호텔은 1층 로비부터 25층까지다. 프랑스 건축가 크리스티앙 드 포르잠파르크Christian de Portzamparc가 설계하고 디자인 듀오 야부 푸셸버그Yabu Pushelberg가 내부 디자인을 맡은 이곳은 시작부터 예술적 측면을 강조하려는 의도가 엿보인다. 특히 MoMA, 소더비, 카네기홀 그리고 센트럴파크 컨서번시 같은 기관들과 파트너십을 맺고 호텔의 다양한 시설이나 프로그램을 기획해 진행했는데, 그 한 예로 카네기홀에서 연주되는 음악이 수영장 수중 스피커를 통해 중계되는 등의 특별한 협력 관계가 돋보인다.

놀랄 만한 350여 점의 작품들로 구성된 파크하얏트의 아트 컬렉션은 컨설팅 회사 새뮤얼 크리에이티브Samuels Creative & Co.의 작품 선정과 설치로 완성이 되었다. 전체적으로 회색과 짙은 브라운 톤의 도회적인 공간 분위기에 맞춘 듯 작품들은 저마다 각자의 자리를 제대로 찾아든 것처럼 공간과 조화를 이룬다. 리셉션 데스크에 걸려 있는 리처드 세라Richard Serra의 에칭, 미팅 룸에 있는 엘즈워스 켈리Ellsworth Kelly의 석판 인쇄물 등 모더니스트 작가들의 판화 작업과 함께, 초상화가 엘리자베스 페이턴Elizabeth Peyton, 굵은 붓자국이 특징인 제임스 나레스James Nares의 작품 등이 호텔 이용객들의 눈을 사로잡는다.

흰색과 검은색으로 이루어진 세라의 에칭은 구겐하임빌바오에 소장되어 있는 그의 철조 작업에서 형태를 가져와 평면으로 옮긴 작품이다. 잘 알

리처드 세라의 「토루스와 구체 사이 I(Between the Torus and the Sphere I)」과
「토루스와 구체 사이 V(Between the Torus and the Sphere V)」.

(좌) 리셉션 데스크 옆에 걸려 있는 로버트 롱고의 '도시 속 사람들' 시리즈.
(우) 파크하얏트의 커미션으로 제작된 롭 피셔의 「프로펠러 딥티크」.

려져 있다시피 세라의 작품은 거치대나 어떠한 지지대를 두지 않고 재료의 무게로만 지탱하도록 제작된 거대한 철판 조각이 특징이다. 산업 자재와 같은 비전통적인 재료를 사용하며 조각대를 벗어나 물리적 특성을 강조하던 미니멀리즘 시기에 활동을 시작한 그는 특히 작품이 제작되는 과정, 관람자가 작품을 보며 그것과 관계하는 현장을 강조한다.

광활한 미국의 대자연보다 도시 풍경에 더 큰 매력을 느낀다는 세라는 맨해튼에 스튜디오를 두고 작업을 하고 있다. 그의 대표작 「비틀린 타원 Torqued Ellipses」은 1990년대 말 디아아트센터에 소장되어 영구적으로 설치되었고, 호, 나선형, 타원형과 같이 공간적으로 접근하는 조각을 통해 감상자들의 경험을 확장시킨다. 뉴욕과 각별한 작업 인연을 맺고 있는 그는 2007년 MoMA에서 회고전을 열었다.

파크하얏트에는 그의 조각 대신 평면 작품이 걸려 있지만, 사실 퍼블릭 아트 분야에서 리처드 세라는 논란의 설치물을 만든 장본인이기도 하다. 1981년, 뉴욕 다운타운의 미연방청사 광장에 36미터짜리 강철 조각판 「기울어진 호 Tilted Arc」가 광장을 가로지르며 설치되었다. 하지만 설치 이후 보행을 방해할 뿐더러 안전에도 문제가 있다는 비난이 거세졌고, 결국 철수되기에 이른다. 이 사례는 퍼블릭 아트를 기획하고 설치함에 있어 작

품 선정은 물론 이를 받아들일 대중의 입장에 대한 충분한 논의가 필요하다는 의식을 조성하는 데 일조했다.

한편, 호텔의 리셉션 데스크 오른편에는 두 명의 남녀가 과장되게 몸을 비틀고 있는 그림이 보인다. 이것은 로버트 롱고 Robert Longo가 목탄으로 그린 그의 가장 유명한 시리즈 '도시 속 사람들 Men in the Cities'이라는 작품이다. 그림 속 남녀는 흰색 바탕 위에서 동작이 멈춰 있지만 그 율동감은 프레임 너머에까지 퍼져 나갈 것만 같다. 롱고가 1970년대 말에서 1980년대 초까지 그린 60여 점의 이 시리즈는 단정한 옷차림의 사람들이 몸을 뒤트는 장면을 그림으로써 어딘가 어울리지 않는 어색함 속에 묘한 호기심과 흥미를 유발시킨다. 영화, 텔레비전, 매거진, 만화 등에 매료되어 유년기를 보낸 롱고는 자신의 작품에서도 미디어의 영향을 반영한다. 롱고의 작품을 평할 때 자주 로널드 레이건 대통령 시대의 정치 상황이 언급되는 것도 대기업 위주의 정책을 내세운 지극히 미국적인 경제 번영을 추구한 상징적인 시기이기 때문이다.

메인 로비에서 카네기홀이 내려다보이는 창가에는 콘스탄틴 브란쿠시의 조각을 연상하게 하는 롭 피셔 Rob Fischer의 광택 나는 알루미늄 조각 「프로펠러 딥티크 Propeller Diptych」가 자리한다. 롭 피셔는 주로 빌딩 자재와 건축 잔해로 만든 설치

작품을 통해 미국 대륙의 희망과 절망을 표현한다. 그의 구조물들은 버려진 것의 집합체처럼 보이지만 미국 산업의 발자취를 드러내준다. 롭 피셔가 만든 집 모양의 퍼블릭 아트 작품들은 텍사스의 광활한 사막 마파에 설치되기도 했고, 호수 위에 띄워지기도 했다. 주거와 이주에 대한 그의 작업은 비행기 형태로도 발전했는데 파크하얏트에 설치된 작품은 프로펠러를 추상조각으로 만든 것이다.

호텔업계 최상위를 지향하는 동시에 해당 지역의 문화예술적 특성에 주력하는 파크하얏트 뉴욕은, 이렇게 뉴욕에서 활동하는 작가들의 작품을 통해 그들을 응원하고 지원하는 대표적 호텔 브랜드로서의 명성을 유지해 나가고 있다.

Whose Design: One 57

파크하얏트가 자리한 원57 빌딩은 프리츠커를 수상한 크리스티앙 드 포르잠파르크의 디자인으로 설계되었으며, 호텔 내부는 호텔업계의 대표적인 인테리어 디자인 회사 야부 푸쉘버그가 맡았다. 모로코 태생의 포르잠파르크는 1980년에 건축 스튜디오를 시작한 이래 국제적인 프로젝트를 여럿 진행하면서 도시 계획과 구조학 연구에 몰두했다. 음악에 대한 열정이 깊었던 건축가는 댄스와 음악 관련 설계 공모에 다수 참여했으며, 문화예술기관과의 협업으로 잘 알려져 있다. 대표적인 건물로는 파리의 시테 드라뮈지크(Cité de la Musique), 룩셈부르크의 필하모니룩셈부르크, 뉴욕의 LVMH 타워 그리고 근래에 완공된 브라질의 음악홀 시다드다스아르트스(Cidade das Artes) 등이 있다.

더 찾아보기

책에서 소개한 아티스트들의 다양한 작품들과 주요 단체들의 활동은 다음의 홈페이지들에서 살펴볼 수 있습니다.

1. 퍼블릭 아트_뉴욕에서 바라보기

아티스트

더스틴 옐린Dustin Yellin
http://dustinyellin.com

데이비드 번David Byrne
http://davidbyrne.com

데이비드 브룩스David Brooks
http://davidbrooksstudio.com

레이철 화이트리드Rachel Whiteread
http://www.gagosian.com/artists/rachel-whiteread

로드니 리온Rodney Leon
http://www.rodneyleon.com

루이즈 니벨슨Louise Nevelson
http://www.louisenevelsonfoundation.org

리 봉테쿠Lee Bontecou
https://www.moma.org/artists/670

마르셀 드자마Marcel Dzama
http://www.davidzwirner.com/artists/marcel-dzama

산티아고 칼라트라바Santiago Calatrava

http://www.calatrava.com

에르빈 레들Erwin Redl
http://paramedia.net

이반 나바로Ivan Navarro
http://www.ivan-navarro.com

재스퍼 존스Jasper Johns
http://www.jasper-johns.org

제니 홀저Jenny Holzer
http://projects.jennyholzer.com

제프 쿤스Jeff Koons
http://www.jeffkoons.com

존 게라드John Gerrard
http://www.johngerrard.net

컬렉티브 LOKCollective LOK
http://collective-lok.com

크리스 버든Chris Burden
http://www.gagosian.com/artists/chris-burden-2

크리스토와 잔클로드Christo & Jeanne-Claude
http://www.christojeanneclaude.net

테레시타 페르난데스Teresita Fernández
http://www.lehmannmaupin.com/artists/teresita-fernandez

톰 프루인Tom Fruin
http://tomfruin.com

퍼킨스 이스트만Perkins Eastman
http://www.perkinseastman.com

페일FAILE
http://faile.net

CHROFI
http://chrofi.com

JR
http://www.jr-art.net

주요 단체

크리에이티브 타임Creative Time
http://creativetime.org

타임스퀘어 얼라이언스Times Square Alliance
http://www.timessquarenyc.org

퍼블릭 아트 펀드Public Art Fund
https://www.publicartfund.org

펀드 포 파크애비뉴The Fund for Park Avenue
http://www.fundforparkavenue.org

2. 건축과 아트

아티스트

데이미언 허스트Damien Hirst
http://www.damienhirst.com

로이 릭턴스타인Roy Lichtenstein
http://lichtensteinfoundation.org

루이즈 니벨슨Louise Nevelson
http://www.louisenevelsonfoundation.org

리처드 뒤퐁Richard Dupont
http://www.richarddupont.com

마이클 하이저Michael Heizer
http://www.gagosian.com/artists/michael-heizer

솔 르윗Sol Lewitt
http://www.lissongallery.com/artists/sol-lewitt

알렉산더 콜더Alexander Calder
http://www.calder.org

우르스 피셔Urs Fischer
http://www.ursfischer.com

우르줄라 폰 뤼딩스파르트Ursula von Rydingsvard
http://www.ursulavonrydingsvard.net

이사무 노구치Isamu Noguchoi
http://www.noguchi.org

잔 왕Zhan Wang
http://www.zhanwangart.com

장 뒤뷔페Jean Dubuffet
http://www.dubuffetfondation.com

조너선 프린스Jonathan Prince
http://www.jonathanprince.com

존 체임벌린John Chamberlain
http://www.johnchamberlain.co

톰 색스Tom Sachs
http://www.tomsachs.org

BHQFBruce High Quality Foundation
http://www.thebrucehighqualityfoundation.com

3. 공원 속 아트

아티스트

게르하르트 리히터Gerhard Richter
https://www.gerhard-richter.com

다미안 오르테가Damián Ortega
http://www.gladstonegallery.com/artist/damian-ortega

데보라 카스Deborah KasS
http://deborahkass.com

라이언 갠더Ryan Gander
http://www.lissongallery.com/artists/ryan-gander

라파엘 로사노에메르Rafael Lozano-Hemmer
http://www.lozano-hemmer.com

록시 페인Roxy Paine
http://roxypaine.com

리오 빌라리얼Leo Villareal
http://villareal.net

마크 디 수베로Mark di Suvero
http://www.spacetimecc.com

마틴 크리드Martin Creed
http://www.martincreed.com

세라 지Sarah Sze
http://www.sarahsze.com

스펜서 핀치Spencer Finch
http://www.spencerfinch.com/

아드리안 비야르 로하스Adrián Villar Rojas
http://mariangoodman.com/artist/adrian-villar-rojas

애덤 펜들턴Adam Pendleton
http://adampendleton.net

올라푸르 엘리아손Olafur Eliasson
http://www.olafureliasson.net/

올리 겐저Orly Genger
http://orlygenger.com

이랑 두 이스피리투 산투Iran do Espírito Santo
http://www.skny.com/artists/iran-do-espirito-santo

이자 겐츠켄Isa Genzken
http://www.davidzwirner.com/artists/isa-genzken

줄리언 오피Julian Opie
http://www.julianopie.com

크리스 왓슨Chris Watson
http://chriswatson.net

폴 매카시Paul McCarthy
https://www.hauserwirth.com/artists/20/paul-mccarthy

프란츠 베스트Franz West
http://www.gagosian.com/artists/franz-west

하우메 플렌사Jaume Plensa
http://jaumeplensa.com

행크 윌리스 토머스Hank Willis Thomas
http://www.hankwillisthomas.com

UVAUnited Visual Artists
https://uva.co.uk

주요 단체

매디슨스퀘어 아트Mad. Sq. Art
https://www.madisonsquarepark.org/mad-sq-art

하이라인 아트High Line Art
http://art.thehighline.org

4. 패션과 아트

아티스트

구사마 야요이Yayoi Kusama
http://www.yayoi-kusama.jp

롭 프루이트Rob Pruitt
http://www.robpruitt.com

소프트랩SOFTlab
http://softlabnyc.com

스나키텍처Snarkitecture
http://www.snarkitecture.com

5. 호텔 속 아트

아티스트

데이비드 살리David Salle
http://www.davidsallestudio.net

로버트 롱고Robert Longo
http://www.robertlongo.com

롭 피셔Rob Fischer
http://rob-fischer.com

리처드 세라Richard Serra
http://www.gagosian.com/artists/richard-serra

마르코 브람빌라Marco Brambilla
http://www.marcobrambilla.com

마이클 스코긴스Michael Scoggins
http://michaelscogginsins.tumblr.com

매슈 젠슨Matthew Jensen
http://jensen-projects.com

벤 그라소Ben Grasso
https://bengrasso.com

숀 랜더스Sean Landers
http://www.seanlanders.net

애니카 뉴웰Annika Newell
http://www.annikanewell.com

앤디 워홀 Andy Wahol
http://warholfoundation.org

에르빈 부름Erwin Wurm
http://www.erwinwurm.at

엘리자베스 페이턴Elizabeth Peyton
http://www.gladstonegallery.com/artist/elizabeth-peyton

이반 아르고테Iván Argote
http://ivanargote.com

장미셸 바스키아Jean-Michel Basquiat
http://basquiat.com

제시카 캐논Jessica Cannon
http://jescannon.com

존폴 필리페John-Paul Philippé
http://johnpaulphilippe.com

줄리언 슈나벨Julian Schnabel
http://www.julianschnabel.com

톰 웨셀먼Tom Wesselmann
http://www.tomwesselmannestate.org

폴 웨커스Paul Wackers
http://www.paulwackers.com

프렌즈위드유FriendsWithYou
http://friendswithyou.com

NY PUBLIC ART

모두의 미술

뉴욕에서 만나는 퍼블릭 아트

© 권이선

초판 인쇄 ┃ 2017년 3월 30일
초판 발행 ┃ 2017년 4월 13일

지 은 이 ┃ 권이선
펴 낸 이 ┃ 정민영
책임편집 ┃ 임윤정
편　　집 ┃ 손희경
디 자 인 ┃ 이현정
마 케 팅 ┃ 이연실 이숙재 정현민
제 작 처 ┃ 영신사

펴 낸 곳 ┃ (주)아트북스
출판등록 ┃ 2001년 5월 18일 제406-2003-057호
주　　소 ┃ 10881 경기도 파주시 회동길 210
대표전화 ┃ 031-955-8888
문의전화 ┃ 031-955-7977(편집부) ┃ 031-955-3578(마케팅)
팩　　스 ┃ 031-955-8855
전자우편 ┃ artbooks21@naver.com
트 위 터 ┃ @artbooks21
페이스북 ┃ www.facebook.com/artbooks.pub

ISBN 978-89-6196-290-2 03600

• 이 도서의 국립중앙도서관 출판시도서목록(CIP)은 e-CIP홈페이지(http://www.nl.go.kr/ecip)와
　국가자료공동목록시스템(http://www.nl.go.kr/kolisnet)에서 이용하실 수 있습니다.
　(CIP제어번호: CIP2017007892)